내가 화가다

# 내가 화가다

## 페 미 니 즘 미 술 관

정일영 지음

아마존의나비

# 내가 화가다

**발행일** : 2019년 5월 20일 초판 1쇄 발행

**지은이** : 정일영
**펴낸곳** : 아마존의 나비
**펴낸이** : 오성준

**등록** : 2014년 11월 19일 (제406-2014-000114호)
**주소** : 서울 마포구 양화로 56 동양한강트레벨 1022호
**전화** : 02-3144-8755   **팩스** : 02-3144-8757
**이메일** : osjun@chaosbook.co.kr

**디자인** : 디자인콤마
**인쇄처** : 이산문화사

© 정일영, 2019

**값** 19,800원
**ISBN** 979-11-964626-7-3  03600

# 프롤로그

## 좁은 문을 어렵사리 통과한
## '그녀들'의 그림

다른 분야와 마찬가지로 미술에서도 여성이 화가가 되려면 좁은 문을 통과해야 했습니다. 여성 화가에겐 수많은 사회적 제약이 따랐고 교육 기회도 매우 제한되었습니다. 좁은 문을 어렵게 통과한 여성 화가들의 작품은 종종 스승이나 아버지의 이름으로 서명되었고, 서명이 없는 다수의 작품들은 오랜 세월 동안 남성 대가의 작품으로 잘못 알려지기도 했습니다.

1970년대 초에 시작된 미술에서의 페미니즘 연구를 통해 새로운 사실들이 속속 밝혀졌습니다. 그러나 500년 넘게 축적된 남성 화가와 그들의 작품 연구에 비하면 아직 갈 길이 멀다 할 것입니다.

페미니즘 미술 연구가 여전히 시작 단계라고 하지만 무지한 내

가 보기에도 검증되고 합의되지 않은 내용을 확인된 사실인 양 적시하거나 거친 주관적 해석을 강요하듯 내놓는 경우들을 가끔 발견할 수 있습니다. 여성에게 불리하고 부당한 조건들을 감안하더라도 여성 화가의 작품을 지나치게 미화하거나 페미니즘이라는 하나의 틀 속에 가두어버린 것은 아닐까 의문이 든 경우도 더러 있었습니다. 어떤 기준으로 작품을 바라보든 옥석을 가리는 일은 중요합니다.

또 하나, 예술가에 대한 평가에서 가장 중요한 것은 작품입니다. 작품보다 삶으로, 삶 중에서도 특정한 스캔들 위주로 평가된 여성 화가들이 꽤 많았습니다. 주로 남성들에 의한 평가 경향이 더욱 그러합니다. 대중들도 쉽게 접할 수 있는 더욱 다듬어진 페미니즘 미술책이 더 많이 나오기를 소망하고 기대합니다.

# 1부 차례
## 그리는 여성, 내가 화가다

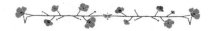

### 첫째 장
프리다 칼로와 케테 콜비츠 | 11
박제된 삶과 예술 | 13

### 둘째 장
수잔 발라동과 유디트 레이스테르 | 41
보헤미안 이브의 찬란한 반란 | 43

### 셋째 장
마리 로랑생과 19세기 여성 화가들 | 73
여성성에 갇힌 자유주의자 | 75

### 넷째 장
아르테미시아 젠틸레스키와 선구자들 | 117
내가 화가다 | 119

### 다섯째 장
타마라 드 렘피카, 그웬 존, 나혜석 | 151
스캔들, 그리고 새로운 시선 | 153

## 2부 차례
## 그려진 여성, 내가 주인공이다

**여섯째 장**

그리스 신화 속의 여성들 | 183

여성미의 기준은 남자에 의해 만들어진다 | 185

**일곱째 장**

만들어진 팜 파탈 | 223

파멸에 이르는 삶을 운명적으로 타고 난 여자들 | 225

**여덟째 장**

찬미와 혐오 | 271

굴절되고 왜곡된 빅토리아 시대의 여성들 | 273

**아홉째 장**

가정, 가족 그리고 아내 | 307

수많은 뮤즈들의 서글픈 삶 | 309

1부
___

**그리는 여성, 내가 화가다**

프리다 칼로와 케테 콜비츠

# 박제된 삶과 예술

## 고통, 예술이 되다

프리다 칼로(Frida Kahlo, 1907~1954, 멕시코)에 대해 덧붙여 할 이야기는 더 이상 남아 있지 않다. 너무 유명하기 때문이다. 아니 유명해졌기 때문이다. 영화, 책, TV 등 다양한 매체를 통해 그녀의 이름은 전설이 되었다. 그녀의 속마음이 담긴 일기까지 책으로 나온 마당에 어떤 새로운 이야기가 더 남아 있을까. 이러한 집중 조명의 결과, 많은 사람들이 알고 있는(혹은 알고 있다고 여기는) 칼로는, 고통을 예술로 승화시킨 페미니즘을 대표하는 화가이다.

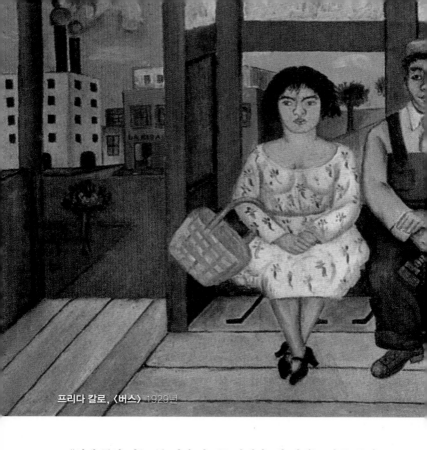

프리다 칼로, 〈버스〉 1929년

"일생 동안 나는 두 번의 사고를 당했다. 첫 번째는 나를 부러뜨린 전차 사고, 두 번째는 바로 디에고 리베라(Diego Rivera)와의 만남이었다."

고통과 절망 그리고 예술혼은 칼로를 소개할 때 자주 따라붙는 단어들이다. 때로는 일종의 신화로 과장되기도 하지만 칼로는

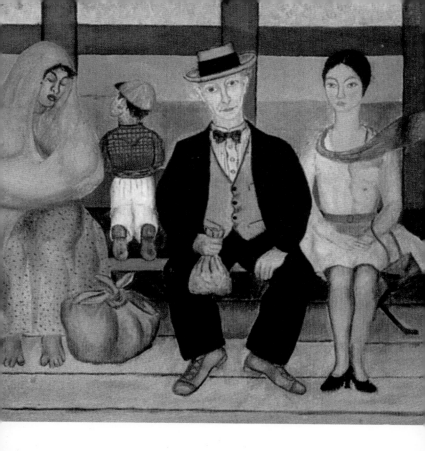

그런 찬사를 받을 자격이 충분하다. 그러나 페미니즘의 시각으로 바라본 그녀의 삶과 예술에 대한 엇비슷한 평가들이 그녀의 이름을 오히려 좁은 울타리에 가두어버린 것은 아닐까.

제 아무리 위대한 예술가라도 삶과 예술의 모든 영역이 완전할 수는 없다. 그녀의 다양한 작품세계의 일면만 떼어내 집중 조명하는 것은 오히려 칼로의 예술에 대한 전반적 이해를 가로막을

수 있다. 대부분의 사람들은 널리 알려진 이야기들과 평가를 받아들이고 기억한다.

유대계 독일 출신으로 멕시코에 정착한 아버지와 인디언·스페인 혈통이 섞인 메스티조(mestizo) 어머니 사이에서 태어난 칼로는 여섯 살 되던 해 척추성 소아마비로 오른 다리를 못 쓰게 되었다. 1910년 발발한 멕시코 혁명의 소용돌이 속에서 청소년기를 보냈다. 러시아 혁명의 전조가 된 멕시코 혁명은 최초의 사회주의 혁명으로 칼로의 삶에 결정적 영향을 끼쳤다.

그녀의 일생에서 첫 번째 사고는 열여덟 되던 해(1925), 그녀가 탄 버스가 전차에 들이 받친 사고였다. 평소 앓았던 척추와 오른 다리는 더욱 나빠졌고, 치명상을 입은 자궁은 거듭된 유산의 원인이 되었다. 사고 이후 병상에서의 무료함을 달래기 위해 그림을 그리기 시작했다. 사람의 운명은 알 수 없다고 하지만, 이 사고가 아니었다면 어쩌면 유명 화가가 아니라 무명의 혁명 투사로 머물렀을지 모른다.

두 번째 사고는 친구로 지내던 유명 여성 사진작가 티나 모도티(Tina Modotti)의 소개로 공산당에 가입하면서 리베라(Diego Rivera)를 만난 것이었다. 칼로의 나이 스물하나(1928), 리베라의 나이 마흔한 살 때였다.

리베라는 회고를 통해, 처음엔 몰랐을 뿐 그때 이미 칼로는 자

신의 인생에 가장 중요한 존재로 자리 잡았다고 말했다. 둘의 사랑은 매우 빠르게 진척돼 일요일이면 어김없이 칼로의 집 코요아칸 (Coyoacan)에서 함께 시간을 보냈다. 둘만의 시간이 많아지면서 칼로는 자연스레 리베라의 그림에 영향을 받았다. 리베라 역시 칼로 예술의 멘토로서 그녀의 성장에 큰 도움이 되었다. 탐탁지 않게 여기는 부모에 아랑곳없이 둘의 사랑은 마침내 1929년 결혼으로 이어졌다. 리베라로서는 세 번째 결혼이었다. 훗날 칼로는 결혼에 얽힌 비화를 글로 남겼다.

"나의 부모님은 디에고가 공산주의자인데다, 비대한 지방질로 채워진 것 같다면서 결혼을 반대했다. 그들은 이 결혼이 코끼리와 비둘기의 결합이 될 것이라 말했다."

— 르 클레지오,
『프리다 칼로 & 디에고 리베라』에서 재인용, 다빈치

1929년 작 〈버스〉는 널리 알려진 그녀의 그림들과는 분위기가 사뭇 다르다. 리베라의 영향이 직접적으로 드러나는 이 그림의 첫 느낌은 마치 어린이가 그린 것처럼 꾸밈없이 발랄하다. 아기 예수에게 수유하는 성모 마리아를 연상시키는, 가운데 아낙네의 맨발과 옆에 놓인 보따리가 시골 버스마냥 정겹다. 왼쪽에는 공장 노

동자와 밀짚 장바구니를 든 서민층 아낙네, 오른쪽은 말끔한 양복에 불룩한 돈 주머니를 든 미국 자본가와 세련된 부르주아 여성이 인디언 아낙네를 중심으로 앉아 있다. 등장인물들과 함께 차창 밖 오른쪽에 펼쳐진 넓은 들판과 왼쪽의 시커먼 연기를 뿜어내는 공장 풍경은 외세의 수탈에 신음하는 멕시코의 모습이다. 조국의 현실을 마르크스적 관점으로 그린 〈버스〉에는 칼로의 신랄한 비판적 지성과 해학이 빛난다.

멕시코 혁명기와 겹쳤던 학창시절의 칼로는 낭만적이었지만 맑시즘을 동경했고, 급진주의자 리베라와의 만남 이후 혁명과 사회주의 신념은 더욱 굳어졌다. 오랜 세월 서양 열강의 가혹한 수탈과 억압에 시달려온 멕시코 민중에게 맑시즘은 빠른 속도로 번져갔다.

스물두 살의 칼로는 〈버스〉를 통해 미국의 침략 자본을 비판하고 멕시코 민초들에 대한 깊은 애정을 드러냈다. 불구의 몸, 결혼과 이혼, 임신과 유산에 따른 육체적·정신적 고통은 삶과 예술에 어두운 그늘을 드리웠으나 그것이 그녀의 전부는 아니었다. 그녀의 일기에는 혁명 승리의 소망과 의지가 여러 곳에서 나타난다. 고통과 불행에 매몰되지 않고 마지막까지 변혁에의 꿈을 잃지 않았던 훌륭한 혁명 전사였다.

남편 리베라는 파리에서 피카소, 모딜리아니 등 새롭게 떠오

르는 예술가들과 친분을 쌓으며 화가로서 탄탄대로를 걸었다. 귀국 후 예술을 무기 삼아 혁명에 동참했고, 대표적 민중화가로서 멕시코에서 가장 많은 벽화를 그린 화가로 알려졌다. 한마디로 리베라는 그림 그리는 일에 미친 사람이었다. 무서운 집중력과 엄청난 속도로 작품을 완성해 나갔다. 그림 외에 오로지 관심을 가졌던 대상이 있었다면, 그것은 돈도 명예도 아니라 바로 여인이었다.

지금, 그 진심을 확인할 길은 없지만 그의 여성관을 알 수 있는 글이 있다.

"남성들은 원래 야만인입니다. 오늘날까지도 야만인입니다. 역사를 보면 최초의 진보를 이룬 것은 여성입니다. 남성들은 싸움하고 사냥하는 짐승과 다름없는 상태를 더 좋아했습니다. 여성들은 집에서 예술을 익히고 산업을 일으켰습니다. 최초로 별을 관찰하고 시를 짓고 그림을 그렸습니다."

— 헤이든 헤레라, 『프리다 칼로』에서 재인용, 민음사

칼로에게 고통을 안겨준 남편의 여성 편력은 여자들에게는 지탄의 대상이지만 한편으로는 다른 평가도 있다. 여성이 남성보다 우월한 존재라고 믿었던 그는 여성에게 더욱 친절했고, 실제로 많은 여인들이 그를 좋아하고 따랐다.

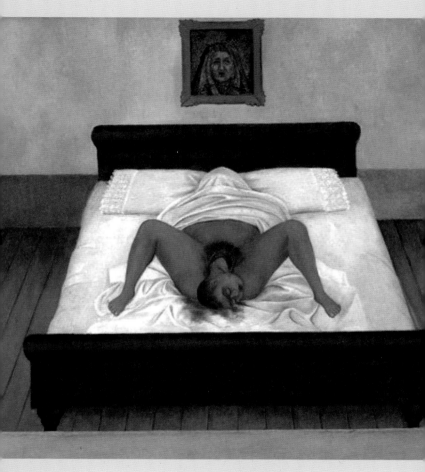

프리다 칼로, 〈나의 탄생〉 1932년

## 유산의 고통, 자신을 잉태하다

가로 세로 30cm 정도의 작은 작품 〈나의 탄생〉에 대해 여성 사진작가 브라보(Lola Alvarez Bravo)는 이렇게 말했다.

"그녀는 스스로를 잉태한 유일한 화가다."

브라보의 말처럼 〈나의 탄생〉은 미술사에 전례가 없는 충격적 작품이다. 47년 짧은 삶을 담은 200여 점의 자화상에는 서른다섯 번의 외과수술과 세 번의 유산, 리베라의 사랑과 배신 그리고 멕시코 민족의 정체성과 자긍심이 오롯이 담겼다.

프랑스 소설가 르 클레지오(Jean Marie Gustave Le Clezio)는 『프리다 칼로와 디에고 리베라』에서 "프리다의 삶은 매우 연극적이었고 항상 여사제처럼 전통 의상과 액세서리를 착용하였다. 그러나 남성에 의해 여성이 억압되는 낡은 관습을 거부해 페미니스트들에게는 20세기 여성들의 우상으로 받아들여진다. 사고로 인한 고통과 남편 리베라로 인해 겪은 사랑의 아픔을 극복하고자 거울을 보면서 내면을 관찰하고 표현했기 때문에 특히 자화상이 많다"고 평했다.

〈나의 탄생〉은 세심히 살펴보아야 한다. 자궁을 뚫고 머리를

내민 일자 눈썹의 아기는 분명 칼로 자신이다. 침대 위 액자 속의 고통인지 슬픔인지 모를 일그러진 표정의 여인은 그녀의 어머니 마틸드다. 미라를 닮은 주름진 천으로 얼굴을 가린 산모는 칼로 자신, 즉 자신의 자궁이 잉태한 '자아'가 스스로 몸을 뚫고 태어나는 순간이다.

출산 장면을 묘사한 남성 화가의 그림은 단 한 점도 없다. 다빈치가 인체의 신비에 대한 호기심으로 임산부의 사체를 해부해 자궁에 잉태된 태아 스케치가 전해질 뿐이다. 왜 남성 화가들은 출산을 묘사하길 기피했을까. 여성 성기에 대한 혐오 때문이었다. 남자에겐 달렸지만 여성은 가지지 못했으니 불완전하고, 월경과 성병의 진원지로서 불결하다는 그릇된 편견에 사로잡혀 있었다. 불완전하고 불결한 여성의 성기에서 세상을 지배하는 남성이 나왔음을 인정할 수 없었다. 진정한 '세상의 근원', 여자 자궁에 대한 무의식적 두려움이 더 큰 이유일지도 모른다.

페미니즘에서 출산은 뜨거운 논쟁의 대상이다. 출산이 여성의 사회 참여와 지위 향상에 장애가 된다는 주장과, 남성은 불가능한 여성 고유의 위대한 사회적 재생산 능력이라는 주장이 공존한다. 최근 우리 사회에서는 앞의 주장이 더 힘을 얻고 있는 듯하다. 단순 비교는 어렵겠지만, 리베라의 거듭된 배신에도 불구하고 그의 아이를 낳길 원했던 칼로의 집착을 어떻게 바라보아야 할까.

출산의 고통을 그로테스크하게 묘사한 이 그림은 가수 마돈나가 구입하면서 더욱 유명해졌다.

"프리다 칼로의 예술은 폭탄을 둘러싼 리본이다"라고 평가한 초현실주의 시인 앙드레 브르통(Andre Breton)의 말에 따라, 비평가들은 그녀를 초현실주의 화가로 분류했다. 브르통이 정의한 초현실주의는 "순수한 정신적 자동 기술, 이를 통해 정신 활동이 언어로 표현되며, 이성의 통제를 받지 않고 모든 심미적, 도덕적 편견을 뛰어넘은 상태에서 사유를 받아쓰는 것"이다.

제1차 세계대전 전후로 생겨난 초현실주의를 대표하는 살바도르 달리와 르네 마그리트(René Magritte)는 형식적 혁신에 치중한 피카소의 입체파와 다른 길을 모색했다. 내용을 중요하게 여긴 서양 회화의 전통을 이어받아 정신분석과 철학적 의미가 담긴 그림을 추구했다. 멕시코 전통이 가미된 직설적인 묘사를 즐긴 칼로의 화풍과는 거리가 있다. 그러나 칼로는 자신을 초현실주의 화가로 분류한 비평가들에게 반발하지는 않았던 것으로 보인다. 그 시절 미술의 가장 중요한 흐름 중 하나였던 초현실주의자 호칭이 딱히 불편하거나 불리할 것은 없었다.

〈우주, 대지, 디에고, 나, 세뇨르 솔로틀의 사랑의 포옹〉이라는 긴 제목의 이 작품은 일부 초현실주의적 요소가 있다. 편안한 자세로 웅크린 애견과 우주를 배경으로 조국 멕시코를 상징

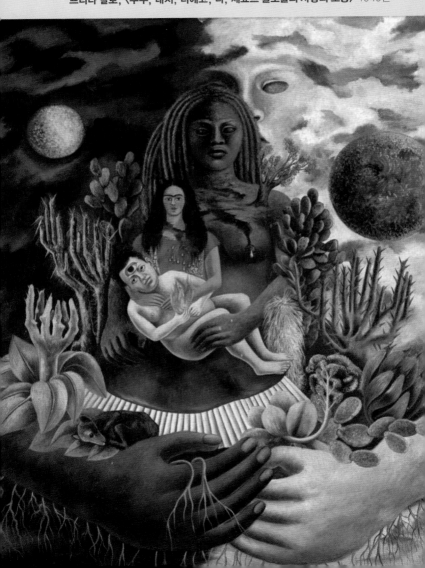

하는 붉은 대지와 선인장을 포옹하고 있는 두 여신, 그리고 칼로와 리베라.

제목은 사랑의 포옹이지만 사랑의 메시지로 받아들이기에는 무언가 묘한 불안감이 그림 곳곳에 서려 있다. 상처 입은 여신의 젖가슴에 맺힌 한 방울의 젖, 한쪽은 어둡고 한쪽은 밝은 여신의 손, 빛과 어둠으로 양분된 하늘, 그 무엇보다 피에타를 연상시키는, 그녀의 품에 아이처럼 안긴 리베라의 제3의 눈과 손에 쥔 불꽃, 그리고 칼로의 눈에 맺힌 눈물…. 이것들은 무엇을 의미하는 것일까? 그 해석의 실마리는 칼로의 말에서 찾을 수 있다.

"디에고의 모습은 사랑스러운 괴물의 형상, 할머니, 고대의 은닉자, 없어서는 안 될 영원불멸의 물질, 인류의 어머니, 그들이 정신착란과 두려움, 배고픔 속에서 만들어낸 모든 신들, 여자, 그리고 그 모든 것들 중에서도 바로 내가 갓난아기처럼 항상 가슴에 품고 싶은."

칼로는 1939년 이혼했다. 남편이 그녀의 친구와 여동생을 막론하고 불륜을 저질렀기 때문이었다. 이혼 후 한때 동성애에 빠지고, 멕시코로 도피해온 러시아 혁명가 트로츠키와 잠깐 사랑을 나누기도 했지만 결국 1941년 리베라와 재결합했다. 생의 마지막 순간까지 써내려간 일기 곳곳에는 리베라를 향한 사랑의 고백이

읊조려 있다. 죽음이 다가오자 리베라의 적극적인 노력으로 전시회가 열렸다. 칼로가 감격했던 전시회는 리베라의 진심이 담긴 마지막 선물이었다.

> "1954년 7월 13일은 내 생에서 가장 비극적인 날이다. 나의 사랑하는 프리다를 영원히 잃었다. 이제야 내 인생에서 가장 멋진 일이 프리다를 향한 나의 사랑이었음을 깨달았다."

리베라의 때늦은 깨달음이었고 애달픈 후회였다.

> "이 외출이 행복하기를, 그리고 다시 돌아오지 않기를."

칼로가 어드레 남은 자신의 삶에 마지막으로 남긴 말은 "Viva La Vida", '인생 만세'였다. 고통 속에서 빛난 그녀의 삶과 예술에 대한 단편적 평가들은 칼로를 신화적 존재로 박제했다. 사람의 곁에서 사람 사는 세상을 꿈꾼 현실적이고 인간적인 화가 칼로는, 1970년대 페미니즘 미술론이 등장하던 초기에 '위대한 여성 미술가'의 상징적 존재로 재조명되었다. 대중의 관심을 끌기에 충분한 삶의 극적 요소들은 비즈니스 측면에서 '상품성'으로 포장되었다. 세상은 칼로의 고통을 포함한 모든 것을 이용했다. 교통사고 직후 남자 친구에게 보낸 편지에 "집에 있는 누구도 내가 아프다는 것을 믿지 않아"라는 말은 예언처럼 들린다.

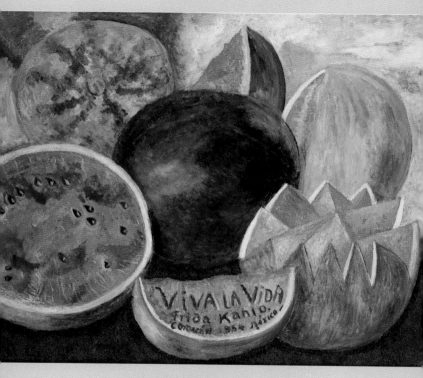

프리다 칼로, 〈인생만세〉 1954년

## 전쟁, 어머니 그리고 평화

바티칸 성 베드로 대성전의 피에타(Pieta) 상은 르네상스 시대를 대표하는 걸작이며, 피에타 조각상 중에서도 가장 널리 알려졌다. 미켈란젤로가 스물세 살에 완성한 출세작이며 유일하게 서명을 남긴 작품이다. 명성에 걸맞게 마치 신의 손이 조각한 듯, 마리아는 그리스 신화의 아름다운 여신을 닮았고, 예수는 아프로디테의 품에 안긴 아도니스를 연상시킨다.

하지만 천재가 빚은 피에타의 완벽함은 때로는 인간적 감동에 장애가 된다. 고고하고 완벽한 미켈란젤로의 피에타상은 1972년 정신병에 시달리던 괴한의 망치 테러 이후 유리 칸막이가 설치되면서 더욱 접근이 어려워졌다.

미술사에는 대중에게 각광받는 예술가들이 수없이 많지만, 대부분의 여성 화가들이 그러하듯 케테 콜비츠(Kathe Kollwitz 1867~1945, 독일)는 상대적으로 덜 알려진 편이다. 세상의 부조리를 고발하고 가난한 사람들의 고통과 애환을 그림에 담은 화가들은 많았다.

우선 떠오르는 화가로 밀레(Jean-François Millet)가 있다. 〈만종〉, 〈이삭줍기〉에는 가난한 농민들의 고달픈 현실이 담겨 있다. 그러나 부조리한 현실과 고된 노동은 늘 밀레 예술이 추구한 경

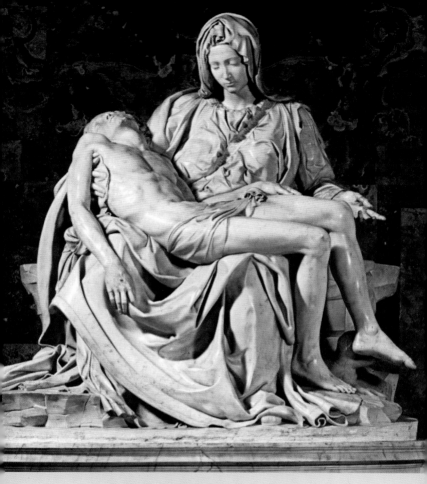

**미켈란젤로, 〈피에타〉** 1498~99년

건함에 가려진다.

밀레에게 큰 감명을 받아 자신의 방식으로 모사한 고흐 역시 가난한 사람들의 일상을 즐겨 그렸다. 화가가 되기 전 독실한 기독교인이었던 고흐는 전도사의 길을 걷기 위해 가장 가난한 사람들이 모인 탄광촌에서 봉사 활동을 펼치기도 했다. 세상의 낮은 곳에 대한 깊은 관심과 사랑이 그림 곳곳에 담겨 있지만 고흐는 그러한 현실을 사회적인 문제로 바라보았던 것은 아니다. 삶을 감당해야 하는 개인의 고통과 슬픔에 더 큰 관심을 가졌던 것으로 보인다.

밀레나 고흐에 비해 덜 알려진 콜비츠는 이웃의 고통스런 삶이 보편적이고 구조적인 사회 문제임을 직시한 화가다. 콜비츠에게 삶은 곧 예술이었고 예술이 곧 삶이었다. 그녀에게 삶이란 고통이었고 버릴 수 없는 희망이었다. 그녀가 남긴 스케치와 판화, 조각은 여전히 생생한 울림을 준다. 세상의 비참함은 아직 끝나지 않았음으로, 끝나지 않을 것임으로.

베를린의 노이헤 바헤(Neue Wache, 전쟁 피해자 기념관)에는 단 하나의 조각상이 자리를 지키고 있다. 천장에 뚫린 둥근 구멍으로 비가 내리면 그 비를 맞고, 눈이 내리면 그 눈을 맞으며 1년 365일 그 자리 그대로 있다. 콜비츠의 〈피에타〉, 슬픔에 잠긴 어머니가 죽은 아들을 안고 있는 청동 조각상이다. 콜비츠는 사무

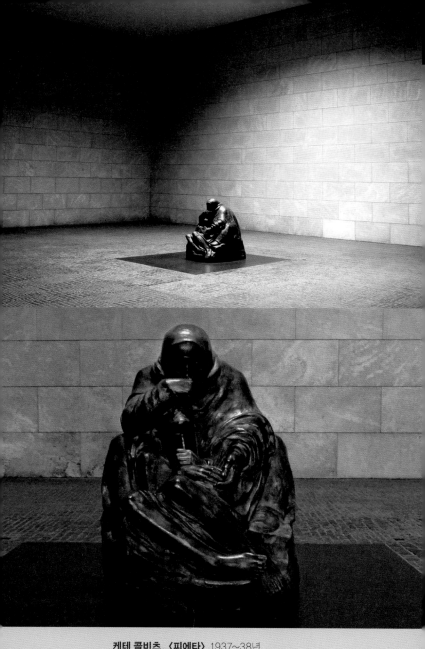

케테 콜비츠, 〈피에타〉 1937~38년

치게 그 슬픔을 겪었다.

1914년 10월 10일, 제1차 세계대전에 참전한 아들 페터가 콜비츠에게 보름 만에 보낸 편지는 단 한 줄이었다.

"포성을 들으셨겠지요?"

그리고 불과 일주일 후 전보가 왔다.

"귀하의 아들이 전사했습니다."

극심한 슬픔에 콜비츠는 울음조차 나오지 않았다. 꿈에서라도 전사한 아들이 찾아오는 날이면, 전장에 나가는 아들을 붙잡지 못한 회한과 지독한 슬픔에 몸부림쳤다. 그러나 그녀는 슬픔에만 매몰되지 않았다. 전쟁으로 인한 슬픔과 고통이 그녀 혼자만의 것은 아니었다. 아들을 잃은 슬픔을 딛고 전쟁의 비참을 고발하고 그 고통을 위로하는 작품을 구상했다.

현란한 솜씨를 부리지 않은 단순하고 절제된 조각상은 그 자체로 슬픔의 형상이다. 아무런 장식 없이 수수한 두건을 머리에 쓴 어머니의 손은 터질 것 같은 울음을 참기 위해 입을 가리고 있다. 깊은 슬픔은 말이 없다. 표정도 없다. 미켈란젤로보다 유명하지도, 눈부신 기교도 발휘되지 않았으나 먹먹한 슬픔의 감정을 전달하기로는 콜비츠의 피에타에 마음이 간다.

헬무트 콜 총리의 제안으로 1993년 콜비츠의 원본을 1.6배로 확대 제작하여 노이혜 바헤에 전시했다. 예술 작품은 있어야 할

자리에 있을 때 더욱 감동을 준다. 콜비츠의 피에타가 지금의 장소에 있기까지 많은 논쟁을 거쳤지만 전범국 독일의 반성과 전쟁 희생자를 애도하는 가장 유명한 상징물이 되었다. 노무현 대통령은 2005년 독일 순방 때 노이헤 바헤를 찾아 꽃을 바쳤다.

콜비츠는 1891년 베를린에서 빈민운동가로 활동하던 의사 카를 콜비츠와 결혼하면서 가난한 사람들과 노동자들의 비참한 현실을 접하게 되었다. 그때의 경험은 아버지의 격려로 어린 시절부터 미술을 시작한 이후 자신이 해야 할 일을 찾는 계기가 되었다. 1844년 실레지아 직조공들의 봉기를 다룬 연극 〈직조공들〉을 새긴 연작판화 〈직조공들의 봉기〉는 1898년 전시회에서 금상을 차지했지만 이 불온한 작품에 황제는 금메달 수여를 거부했다.

'자신이 바라본 세계를 밖으로 표현할 권리를 신에게서 받은 사람이 화가이다'라는 신념으로 콜비츠는 모든 화가들이 두려워하며 회피한 험난한 길을 스스로 택했다. 인간의 삶을 신성함으로 미화하거나 개인의 운명에 따른 것으로 바라보지 않았다. 분노의 표출 역시 사적 감정이 아닌 공공의 저항으로, 정의롭지 못한 세계를 향한 도전으로 묘사했다.

저항 정신을 선명하게 드러낸 콜비츠의 예술이 권력에게 곱게 보일 리 없었다. 1919년 여성 최초로 프로이센 예술아카데미 회원이 되었고 교수로 임용되었으나 나치 집권으로 다시금 가시밭길

을 걸을 수밖에 없었다. 예술아카데미 강제 탈퇴는 물론 전시회도 금지당했다. 나치는 독재 정치적 기준으로 불온한 화가들을 무차별적으로 지목하여 작품을 몰수해 불태우거나 '퇴폐미술전'을 열어 조롱의 대상으로 삼았다. 콜비츠 역시 예외일 수 없었다. 루쉰(魯迅)은 다음과 같은 말을 남겼다.

"이 위대한 여성 예술가는 오늘날 침묵을 선고받았지만, 그녀의 작품은 점점 극동까지 퍼지고 있다."

— 심상용, 『예술, 상처를 말하다』에서 재인용, 시공아트

콜비츠가 지향한 예술은 프리다 칼로와 달랐다. 콜비츠와 칼로는 세상을 바꾸어야 한다는 생각에서는 같았지만, 칼로가 자신의 고통에 집착한 반면 콜비츠는 전쟁과 비참, 가난과 투쟁 그리고 많은 여성들이 처한 열악하고 고통스러운 현실에 주목했다. 콜비츠가 판화에 관심을 갖게 된 이유였다. 미술관이나 부잣집 거실을 장식하는 그림이 아닌, 가난한 사람에게 가장 쉽게 다가갈 수 있는 그림이 판화였다. 판화 한 장이면 얼마든지 종이로 찍어내 많은 사람들에게 나누어 줄 수 있었다. 콜비츠의 영향을 받은 1980년대 한국의 민중미술 역시 같은 이유로 판화에 주목했다.

케테 콜비츠, 〈직조공들의 봉기〉 중 〈공격〉 1895~97년

"내 작품은 순수예술이 아니다. 그럼에도 불구하고 내 작품은 예술이다. 모든 예술가들은 자신만의 작품 세계를 가지고 있다. 내 작품에는 목적의식이 있다. 많은 사람들이 너무나 절망스럽고 절실하게 도움이 필요한 오늘과 같은 시대에 영향력을 행사하는 것, 그것이 내 작품의 목적이다."

— 1922년 12월 4일 일기

콜비츠가 평생 가장 큰 관심을 쏟았던 주제는 전쟁의 비참, 가난의 고통, 여성의 슬픔과 고난이었다. 여성 현실을 깊이 인식하고 지속적으로 작품에 반영한 콜비츠는 페미니즘 미술의 진정한 선구자였다. 그녀는 1913년 베를린 여성미술연합 창립에 주도적으로 참여했다. 아들을 잃은 어머니이자 여성주의자, 평화주의자로서 관심을 쏟았던 주제가 어머니와 아이였다.

〈어머니와 죽은 아이〉는 가난으로 아이를 잃은 어머니의 절절한 슬픔이 가슴을 저미는 작품이다. 남자보다 훨씬 거칠고 강인한 어머니의 모습은 힘없이 늘어진 아이의 주검과 대비되면서 비참과 비애를 증폭시킨다. 억센 근육으로 강렬하게 시선을 잡는 팔과 다리, 커다란 발은 세계의 비참에 결코 굴복하지 않는 여성의 힘을 보여주는 듯하다.

페터의 죽음을 계기로 어린이의 생명이 미래의 희망이라는 의미를 담은 작품을 연작으로 남겼다. 1942년 마지막 석판화 〈결코 씨앗이 짓이겨져서는 안 된다〉는 평생 간직해온 평화와 생명 존중, 절망에서도 버릴 수 없는 희망에 대한 절절한 호소를 담고 있다.

나치의 감시와 탄압은 전쟁의 와중에도 중단되거나 느슨해지지 않았다. 콜비츠는 죽는 날까지 탄압에 굴하지 않고 전쟁 희생자들에 대한 애도와 실낱같은 희망을 지키기 위한 싸움을 멈추지

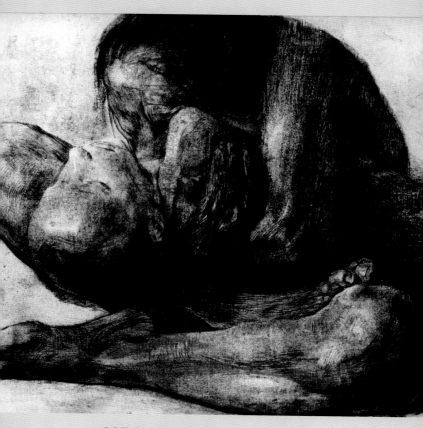

케테 콜비츠, 〈어머니와 죽은 아이〉 1903년

케테 콜비츠, 〈결코 씨앗이 짓이겨져서는 안 된다〉 1942년

않았다. 1945년 4월 22일, 그녀가 불굴의 생을 마감한 8일 후 히틀러가 죽었다. 그로부터 일주일 후 수많은 목숨을 앗아간 2차대전이 막을 내렸다.

독일에서 콜비츠의 이름은 어느 도시를 방문하든 만날 수 있다. 독일 전역에 100여 개가 넘는 케테콜비츠학교, 쾰른과 베를린, 모리츠부르크의 케테콜비츠미술관, 그리고 대도시 곳곳에 케테콜비츠 거리가 있다. 독일인에게 콜비츠는 참회의 십자가이며 반전과 평화를 상징하는 위대한 어머니이다.

고통과 슬픔이 닥치면 누군가는 쉽게 무너지고 또 누군가는 끝까지 맞서 싸운다. 무너지는 것은 안팎이 없다. 그냥 무너지는 것이다. 하지만 맞서는 방식에는 두 가지가 있다. 자신에게 집중하여 스스로 견디는 힘을 기르거나, 세계의 비참함 속으로 자신을 던지는 것. 칼로와 콜비츠는 고통에 대처하는 방식은 서로 달랐지만 고통을 딛고 피워낸 예술은 모두에게 큰 울림을 준다.

수잔 발라동과 유디트 레이스테르

# 보헤미안 이브의 찬란한 반란

## 서커스단 곡예사가 되고 싶었건만

발라동은 기록이나 편지 등을 거의 남기지 않았다. 하지만 그녀가 어느 전시회장에서 친구에게 했다는 짧은 말 한마디에 많은 것이 담겨 있다.

"프랑스 여성들도 그림을 그릴 수 있어. 그렇지 않아? 내 생각에 신은 나를 프랑스의 가장 위대한 여성 화가로 만들어주신 것 같아."

보헤미안(bohemian)은 자유분방한 남성 예술가를 일컫는 말로 주로 쓰이지만, 보란 듯이 보헤미안의 삶을 살았던 여성 화가가 수잔 발라동(Suzanne Valadon, 1865~1938, 프랑스)이다.

재봉사 마들린 발라동의 사생아로 태어난 발라동의 본명은 마리 클레망틴(Marie-Clementine Valadon)이다. 훗날 로트레크(Henri de Toulouse Lautrec)의 영향을 받아 스스로 붙인 이름이 수잔 발라동이다. 가난한 홀어머니 밑에서 제대로 된 보살핌을 받을 수 없었던 그녀는 외로움과 고달픔 속에서 거리의 아이로 성장했다. 궁핍한 생활이었으나 딸이 평범하고 정숙한 여인으로 성장하길 간절히 바랐던 어머니는 발라동을 수도원 소속 학교에 입학시켰다.

그러나 자유롭고 활동적인 성격의 발라동에게 수도원 학교는 적성에 맞지 않았다. 열한 살에 학교를 그만두고 상점 점원, 공장 노동자 등 온갖 힘든 직업을 전전하다 서커스단 곡예사가 되었다. 대중이 열광하는 훌륭한 곡예사가 되고 싶었지만 공연을 하다가 그네에서 떨어져 부상을 당하는 바람에 꿈을 접을 수밖에 없었다.

길이 끝난 곳에서 길은 다시 시작된다 했던가. 실의에 빠져 술집을 전전하다 홍등가와 캬바레를 즐겨 그렸던 로트레크의 눈에 띄어 모델이 되었다. 로트레크와의 운명적 만남으로 스스로 그려

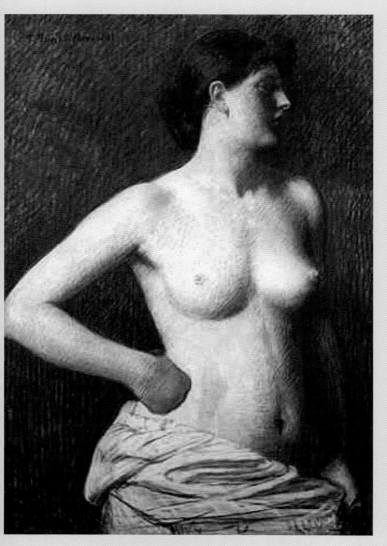

퓌뷔 드 샤반, 〈수잔 발라동〉 1880년

본 적 없는 새로운 삶이 시작되었다. 몽마르트 화가들에게 매력적인 모델이 등장했다는 소문이 퍼지면서 드가, 르누아르, 퓌뷔 드 샤반(Puvis de Chavannes) 등 기라성 같은 화가들의 모델이 되었고 때로는 연인 관계로 이어졌다. 그 시절 여성 모델이 남성 화가와 육체 관계를 맺는 일은 공공연한 비밀이었다. 짧은 기간 동거한 퓌뷔 드 샤반은 마흔 살 연상으로, 귀족 출신에 프랑스 국립미술협회 공동 창립자이자 회장까지 지낸 파리 미술계의 핵심 인사였다.

샤반의 그림에서 볼 수 있듯, 대부분의 남성 화가들이 발라동에게 주목한 것은 개성적 미모와 관능미 넘치는 육체였다.

발라동과 사랑을 나눈 남자들의 명단에는 화가뿐만 아니라 피아노곡 〈짐노페디(Gymnopedie)〉의 작곡가 에릭 사티(Erik Satie)도 포함되어 있었다. 무명의 가난한 음악가였던 사티가 생계를 위해 술집 피아노 연주자로 일할 때, 로트레크와 춤을 추던 발라동과 시선이 마주친 것이 첫 만남이었다. 어머니를 사랑했던 사티는 어머니를 빼닮은 발라동에게 단번에 빠져들었다. 그러나 2년이 지나서야 다시 만나 연인이 되었다.

사티의 어머니를 닮은 발라동의 외모가 사랑의 시초였지만 결별의 암초도 되었다. 어느 날 침대에서 격렬한 사랑을 나눈 뒤 발가벗은 발라동을 보고 사티는 소스라치게 놀랐다. 영락없는 어머니로 비쳤던 것이다. 이후 더 이상 몸으로 나누는 사랑은 불가능

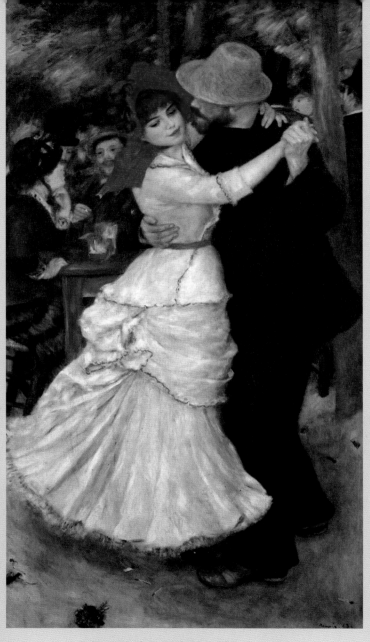

**오귀스트 르누아르, 〈부지발에서의 춤〉** 1882~83년

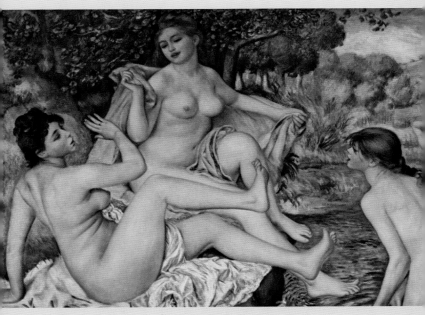

르누아르, 〈목욕하는 여인들〉 1887년

했다. 헤어진 후 발라동은 새로운 연인을 만났고 사티는 기억에서 흐려졌다.

그로부터 30년이 흘러, 쉰아홉 나이로 세상을 떠난 사티의 방에서 부치지 않은 편지 한 묶음이 발견되었다. 수신인은 모두 발라동이었다. 그리하여 비로소 편지 묶음이 예순한 살의 발라동에게 배달되었다. 평생을 독신으로 살았던 사티의 단 한 번의 연애가 발라동과의 반 년 남짓한 동거였다. 발라동을 거쳐간 많은 남자들 중 사티만이 진심으로 그녀를 사랑했던 것일까. 사티의 고요하고 슬픈 곡들은 발라동을 향한 애가였을까.

발라동은 특히 르누아르의 그림에 많이 등장한다. 대중에게도 익숙한 〈부지발에서의 춤〉에는 발라동이 마치 신데렐라처럼 그려졌다. 남자 화가들에게 여성 모델의 현실에서의 삶은 그림에 담을 만한 관심거리가 아니었다. 르누아르 역시 발라동을 모델로 대중 취향에 맞는 여성상을 그렸을 뿐이다.

〈목욕하는 여인들〉에서 오른쪽 아래 소녀처럼 머리를 땋고 엉덩이를 드러낸 여성이 발라동이다. 관람객의 눈길을 유도하는 방식을 통해 화가의 의식 혹은 무의식이 드러난다. 화면 가운데 포즈를 취하고 있는 여자들에 비해 작게 그려지고 가운데에서 비켜 있는 발라동이 오히려 관능적으로 느껴지는 것은, 바라보는 '나'의 무의식일까, 르누아르의 의도일까.

## 아들 친구와의 동거

반면 로트레크가 바라본 발라동은 르누아르의 그림 속 발라동과 전혀 다르다. 추레한 옷을 입고 홀로 압생트 술잔을 마주한 채 무언가를 초점 없이 바라보는 모습에는 외로움이 가득하다. 대상 없는 기다림에 대한 막연함이랄까. 로트레크는 발라동의 몸이 아닌, 그녀의 삶을 이해하기 위해 노력하고 희망을 키워갈 수 있도록 후원했다. 그녀를 그렸지만, 그녀 또한 그릴 수 있도록 스승의 역할을 기꺼이 맡았다. 발라동이 로트레크의 권유로 바꾼 이름을 자랑스러워했던 까닭이었다.

인상파 화가들 중 누구보다 아름답게 여성을 그렸던 르누아르는, 역설적으로 여성 혐오가 가장 심했으며 여성의 화가 진출을 매우 불편하게 여긴 인물이었다. 화가뿐만 아니라 전문직 여성 전체를 못마땅하게 여겨 여성은 가수나 무용수 같은 활동이 제격이라는 생각을 공공연히 밝혔다.

모델로서 명성을 쌓아가던 발라동이었으나 그것만으로는 만족하지 못했다. 화가의 모델로 서는 만큼 그림을 접하는 시간도 함께 늘어갔다. 소녀 시절부터 그림을 그리며 화가를 꿈꾸어온 그녀에게 함께 작업한 로트레크를 비롯한 몽마르트의 모든 화가들이 스승이었다.

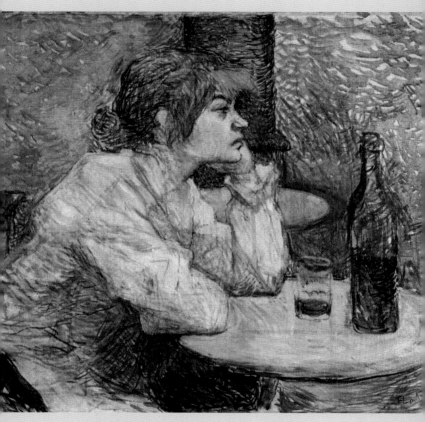

툴루즈 로트레크, 〈술 마시는 여인〉 1888년

최초로 서명한 자화상을 파스텔로 그렸던 1883년, 열여덟 살 되던 해 아들을 낳았다. 아들의 아버지가 누구인지는 밝혀지지 않았다. 가까웠던 몇몇 남성 화가들이 사람들의 입에 오르내렸으나 발라동은 끝내 입을 열지 않았다. 다만 아들이 태어난 후 가장 먼저 찾아갔다는 화가가 르누아르였다는 소문이 파다했을 뿐.

사생아로 태어난 그 아들이 바로 인상주의의 마지막을 빛낸, '몽마르트의 화가'라는 별명을 가진 모리스 위트릴로(Maurice Utrillo)다. 발라동의 연인 중 한 명이었던 스페인 출신의 화가이자 평론가 미구엘 위트릴로(Miguel Utrillo)가 그를 아들로 받아들이면서 성을 위트릴로로 정했다.

어깨 너머로 배웠음에도 발라동의 그림들은 그녀의 삶처럼 거칠지만 힘이 넘쳤다. 20대 중반에 만난 드가(Edgar De Gas)는 전시회에서 발라동의 그림을 처음 본 순간 한눈에 그녀의 재능을 알아보았다. 극찬과 함께 흔쾌히 그림을 구매한 이후, 다른 전시회를 마련해주는 등 후원을 아끼지 않았다. 로트레크와 드가는 발라동이 화가로 성장하는 데 매우 큰 영향을 끼쳤다.

이러한 발라동에게 비평가들은 그다지 호의적이지 않았다. '여성성'에서 벗어난 거칠고 힘찬 선과 붓질, 정숙함이나 순수함을 찾기 힘든 인물 표현, 눈살을 찌푸리게 하는 소재들도 부정적 평가의 이유가 되었다. 배운 것 없이 밑바닥을 전전했던 발라동은

눈치를 봐야 할 곳도, 위선적인 교양도 필요 없었다. 귀족과 부르주아 계급이 예의와 격식을 차리며 고고한 예술을 논하던 살롱문화를 접할 기회가 없었던 그녀는 그만큼 주변의 시선으로부터 자유로웠다. 살아왔던 대로, 살아가고 싶은 대로 그렸다.

한발씩 화가로서의 입지를 쌓아가고 있을 때 아들 위트릴로가 속을 썩였다. 아직 소년이었지만 술에 탐닉한 위트릴로는 알코올 중독에 빠졌다. 의사의 권유로 치료를 위해 그림을 시작했고 이내 탁월한 재능을 드러냈다. 아들에게 어머니의 정을 베풀지 않았던 발라동이었음에도 그림은 정성을 다해 직접 가르쳤다.

몽마르트의 소박한 뒷골목 풍경을 즐겨 그린 위트릴로가 첫 전시를 열었던 1909년, 발라동은 두고두고 세인의 손가락질과 입방아에 오르내릴 연애를 시작했다. 10여 년 지속된 첫 남편과의 결혼을 청산한 지 얼마 지나지 않아 아들의 친구였던 스물한 살의 화가 앙드레 우터(Andre Utter)와 동거에 들어간 것이다.

그녀의 어머니 마들렌과 턱을 괴고 앉은 아들 위트릴로, 그리고 발라동 뒤에 서있는 준수한 용모의 젊은이가 앙드레 우터다. 연인 우터와 아들 위트릴로 그리고 발라동이 한 지붕 아래의 동거가 시작되면서 몽마르트 언덕은 이 망측한 동거에 대한 수군거림이 끊이지 않았다. 하지만 여기에 굴할 발라동이 아니었다. 보란 듯 세 사람의 모임을 '뜨로아 모디뜨'(Trois Maudit, 저주받은 3인)

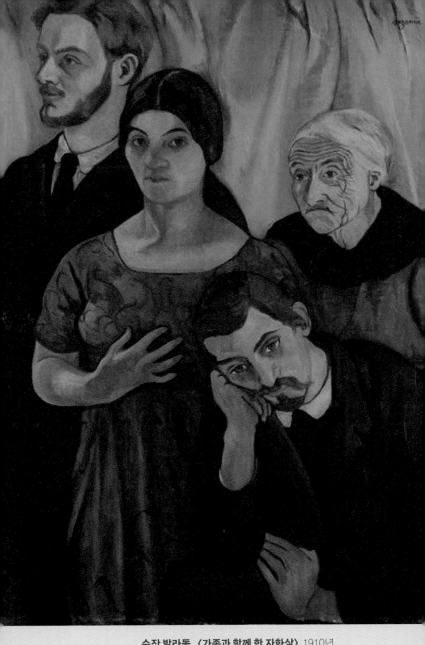

수잔 발라동, 〈가족과 함께 한 자화상〉 1910년

라 이름 짓고, 1917년 세 사람의 그룹 전시회를 열었다. 발라동에게 우터는 연인이자 동료 화가로서 그리고 훌륭한 모델로 부족함 없는 상대였다. 〈아담과 이브〉는 우터가 함께 했기에 탄생할 수 있었다.

## 위선적 도덕을 조롱하다

여성에게 이브의 원죄를 물려받으라는 성경 구절은 오랜 세월 지울 수 없었던 주홍글씨였다. "또 여자에게 이르시되 내가 네게 잉태하는 고통을 크게 더하리니 네가 수고하고 자식을 낳을 것이며 너는 남편을 사모하고 남편은 너를 다스릴 것이니라"(창 3:16)는 하느님 말씀 앞에 남자는 어깨를 폈고, 여자는 머리를 조아렸다. 수많은 서양화가들이 수많은 아담과 이브를 그리고 또 그렸다. 교회 벽면에 걸린 어리석은 이브의 그림들은 남성 지배 이데올로기를 유지하는 효과적인 도구였다.

죄지은 여자 이브는 화가들이 죄책감 없이, 종교적 검열을 피해 여성의 벗은 몸을 그릴 수 있는 부담 없는 소재였다. 종교개혁기 독일에서 활동한 루카스 크라나흐(Lucas Cranach)의 그림에서 보듯, 이브는 간교하고 정숙하지 못한 모습으로 묘사된 반면 아담은 순진한 피해자의 모습이다. 신의 말씀을 옮긴 그림에 여성들

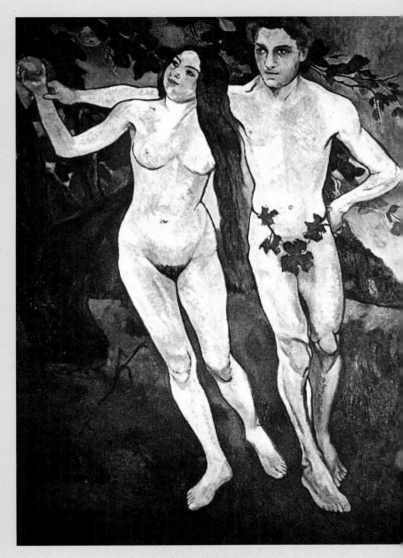

**수잔 발라동, 〈아담과 이브〉** 1909년

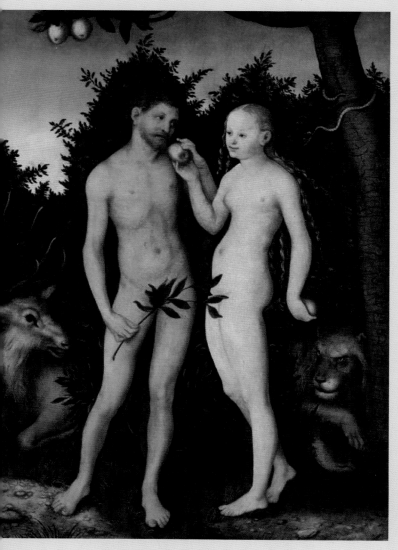

루카스 크라나흐, 〈아담과 이브〉 1533년

은 반발할 수 없었다.

발라동은 유구한 전통으로 내려온 기독교의 여성 혐오에 도전했다. 이브의 반란이었다. 그림의 모델은 발라동 자신과 우터, 우터가 실제와 더 닮았다.

크라나흐의 그림에서는 이브가 금단의 열매를 따서 유혹적으로 아담에게 건넨다. 아담도 공범으로 가담하는 모양새지만 누가 보더라도 이브가 주범이라는 것을 알 수 있다. 하지만 발라동은 사과를 따는 이브의 손을 아담의 손이 받쳐주는 모습으로 묘사해, 원죄의 동등한 책임을 암시한다. 나아가 사과를 따는 순간을 창세기에 기록된 원죄의 순간이 아닌 범속한 쾌락의 순간으로 바꾸었다. 처음에는 그림 속 아담도 완전한 나체였으나 전시가 금지될 것을 우려해서 아담의 성기에 나뭇잎을 덮었다. 그러나 이 나뭇잎도 세상의 위선적 도덕에 대한 조롱이었다. 일반적인 그림에서 성기 부분을 무화과잎으로 가리던 것이 전통이었으나 발라동은 포도잎을 그려 넣었다.

서양에서 포도는 술과 짝지어졌고, 그 포도주의 신이 바로 바쿠스(Bacchus)였다. 바쿠스는 질식할 것 같은 사회제도와 관습에 억눌린 민초들에게 해방구가 되어준 신이었다. 이 그림은 여성 화가가 남녀 누드를 함께 그린 최초의 시도 중 하나다. 이처럼 도발적이고 거침없는 발라동에게는 '남성적'이라는 평가가 늘 따라다

넜다. 당대의 비평가 베르나르 도리발(Bernard Dorival)은 발라동에 대해 이렇게 평했다.

> "수잔 발라동의 미술에 나타난 유일한 여성적 특징은 아마도 논리에 대한 경시일 것이며 모순과 불일치에 대한 무관심일 것이다."

그러나 이러한 평조차도 드문드문했다. 1920년대까지 30년 넘는 세월 동안 발라동은 대중은 물론 평론가의 관심을 끌지 못했다. 하지만 발라동은 세상의 평가와 무관심에 아랑곳없이 한편으론 미술의 새로운 흐름을 흡수하면서 자신만의 스타일을 구축해 갔다. 대표작 중 하나로 꼽히는 〈푸른 방〉의 검은 윤곽선은 고갱의 영향으로 비쳐지기도 한다. 그러나 소재에서는 남자의 눈길로 묘사된 기존의 비너스나 오달리스크, 고갱이 그린 타히티 여성들의 수동적 느낌이 전혀 들지 않는다. 그림 속 여인은 편한 자세로 비스듬히 누워, 자신을 바라보는 남자 관람객은 안중에도 없다는 듯 어딘가로 시선을 보내고 있다. 남자들이 바라는 여성의 정숙하고 순수한 모습을 입에 문 담배로 보란 듯이 배반한다.

또한 남자의 성적 환상은 손톱만큼도 채워줄 의도가 없다는 듯, 늘어진 젖가슴과 펑퍼짐한 몸매를 캔버스 가득 채워 넣었다. 어떠한 성적 도발도 없고 어떠한 방식의 대상화도 용납하지 않는

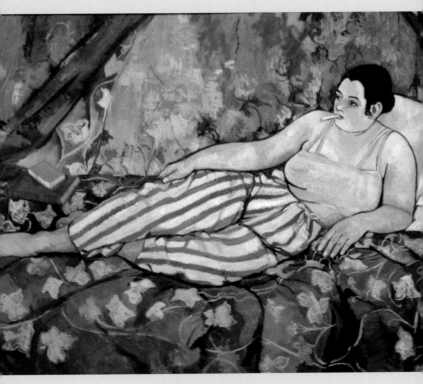

수잔 발라동, 〈푸른 방〉 1923년

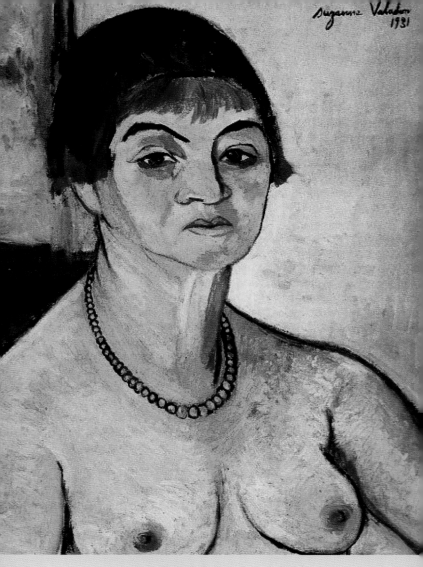

수잔 발라동 〈자화상〉 1931년

르누아르, 〈머리를 땋고 있는 발라동〉 1884년

다. 그 시절 남자들에게 즐거움은커녕 짜증만 유발시켰을 이 그림을 평가할 마땅한 언어를 찾기는 쉽지 않았으리라.

## 여성에게 결혼은 재능의 무덤인가

르누아르는 말했다.

"나는 나의 성기로 그림을 그린다."

여성의 작품에는 성적 에너지가 없기에 힘을 느낄 수 없다고 평가절하하기 위해 쓴 말이다. 1931년 작 〈자화상〉은 남성이 지배했던 미술 전통에 도전한 발라동의 말년 자화상이다. 그녀의 어떤 마음이 늙은 육신을 이렇게 적나라하게 그려놓았을까.

자화상에서 발라동은 볼품없이 늘어진 살과 윤기 잃은 피부가 조금도 부끄럽지 않다는 표정이다. 발라동 이전 어떤 화가도 이렇게 대담한 시도를 하지 못했다. 무엇보다 그림은 아름다워야 했다. 아름다워 보이는 것만이 제대로 된 그림으로 평가받았다. 이 자화상이 완성되기 50년 전, 남성 화가들의 시선으로 그려진 그녀의 육체는 아름다웠지만 그녀의 것이 아니었다.

르누아르의 그림 속 발라동은 가슴을 반쯤 드러낸 채 다소곳

이 눈을 아래로 내려 관람자들의 노골적 눈길을 피하고 있다. 타인이 욕망하는 나의 몸과 결코 타인의 것이 될 수 없는 나의 몸이 어떻게 다른지, 르누아르와 발라동이 보여준다. 타인의 아름다운 몸에 열광하고 자신의 아름다운 몸을 갈망하는 세태를 향해 발라동의 말년 자화상이 묻는다.

"진정한 아름다움이란 무엇인가?"

발라동은 과감하게 남성의 전통에 도전했다. 여성 화가의 '과감한 시도'는 발라동 이전에도 있었다. 17세기 네덜란드 할렘에서 태어난 유디트 레이스테르(Judith Leyster, 1609~1660)는 스물네 살에 여성에게는 가입을 허락하지 않았던 화가조합 성루가 길드(Guild of St. Luke)에 가입하면서 독립 화실을 꾸렸다. 이러한 경력은 레이스테르가 여성이라는 한계에도 불구하고 널리 인정받은 화가였음을 짐작케 한다.

렘브란트와 함께 네덜란드 바로크 회화의 선구자로 알려진 프란츠 할스(Frans Hals)의 제자 겸 조수로 공동 작업에 참여하기도 했다. 할스를 떠나 독립 화실을 차린 후에 자신이 고용한 도제 한 명이 프란츠 할스에게로 넘어가는 사건이 있었다. 레이스테르는 과거 스승 할스에게 소송을 걸어 이 사건에 대한 보상금을 받아

낼 정도로 당찬 여성이었다. 그러나 1636년 동갑내기 화가와 결혼하여 함께 공방을 운영하기 시작한 이후로 작품 활동을 했다는 기록은 남아 있지 않다. 제아무리 출중한 능력을 지녔더라도 여성에게 있어 결혼은 재능의 무덤이었다.

레이스테르의 〈제안〉은 17세기 네덜란드 화가들에게 인기를 끌었던 이야기를 담고 있다.

네덜란드는 해상무역 강대국으로 많은 남자들이 뱃사람으로 동남아는 물론 일본까지 진출하면서 장기간 집을 비우는 일이 많았다. 홀로 집을 지켜야 하는 여성에게 이웃집 남자들의 집적거림과 유혹은 끊이지 않았을 것이다. 가정이라는 울타리를 지켜야 하는 아내 혹은 어머니로서의 의무와, 여성으로서의 성적 욕망 사이의 갈등은 흥미로운 소재였다. 불과 30여 점에 불과한 베르메르(Johannes Vermeer)의 작품 중에도 유사한 이야기가 담긴 그림이 몇 점 있다.

## 남자와 다르게 보았고, 다르게 그렸다

레이스테르의 〈제안〉에서 등불을 켜고 바느질에 열중인 여자의 어깨에 한 손을 걸친 남자의 오른손에는 몇 닢의 동전이 쥐어져 있다. 여자는 아무런 표정 없이 고개를 숙인 채 바느질에 전념

요하네스 베르메르, 〈와인잔을 들고 있는 여인〉 1659년

하고 있다. 남자가 손에 쥔 동전은 바느질삯이 아니라 하룻밤 동침의 유혹이다. 비슷한 시기 유행했던 매춘 장면을 묘사한 남성 화가의 그림에서는 대개 여성이 적극적으로 남성을 유혹하거나 심지어 돈을 뜯어내는 악역을 맡는다. 여성의 시점으로 매춘 문제에 접근한 이 작품은 새로운 시도로 평가받는다. 바느질은 여성에 있어 가정의 미덕을 상징하는 행위로 여겨졌지만 남성 화가들은 종종 성적 결합의 상징으로 이용했다. 레이스테르의 절제된 분위기와 색채는 이후 같은 내용을 그린 화가들에게 모범이 되었다.

베르메르의 그림에서 제안을 받는 여성은 관객에게 고개를 돌려 마치 '어떻게 해야 하나요'라고 묻는 듯 묘한 미소를 짓고 있다. 그러나 그 결과는 상징적인 사물들을 통해 표현되어 있다. 순결을 상징하는 오렌지가 껍질이 벗겨진 채 탁자 위에 놓여 있다. 비슷한 처지의 여자를 바라본 두 화가의 시선과 그림 속 여자의 결정을 비교하는 것은 별 의미가 없다. 다만 레이스테르는 남성 화가들과 다르게 보았고, 다르게 그렸다는 것을 확인하는 것으로 충분하다.

레이스테르의 〈자화상〉은 이전 여성 화가들의 자화상 분위기와 사뭇 다르다. 화가의 자세는 정숙함이나 다소곳함 없이 거만하거나 혹은 친숙하다는 느낌을 준다. 오른팔을 의자에 걸치고 관객을 바라보는 얼굴은 자신감으로 가득하고 반쯤 열린 입술은 그

유디트 레이스테르, 〈자화상〉 1633년

림을 바라보는 사람에게 말을 건네는 듯하다. 묘사가 매우 까다로운 화려한 레이스의 질감과 손에 쥔 붓 뭉치는 재능에 대한 자부심을 드러내면서, 자신은 단순히 그림 그리는 기능공이 아니라고 말하고 있다. 젠틸레스키(Artemisia Gentileschi)의 자화상과 함께 여성 화가의 자화상을 혁신한 작품으로 손꼽힐 만하다.

프랜시스 보르젤로(Frances Borzello)는 『자화상을 그리는 여자들』에서 레이스테르 자화상에 대해 흥미로운 주장을 펼쳤다.

> "이 초상화가 지적 계획에 바탕을 두고 제작되었음을 주장하는 이론이 있다. 초상화 속 캔버스에 등장하는 인물은 본래 여성이었지만, 레이스테르는 그녀의 잃어버린 작품 〈즐거운 사람들〉에 등장하는 이탈리아의 즉흥 희극 의상을 입은 남성으로 바꾸었다. 이는 고대에 그림보다 더 우월한 예술로 간주되었던 시에 대해 그림과 시는 대등하다는 것을 말하기 위한 것이라고 해석하는 주장이다."

다빈치가 언급했고, 이후에도 오랜 세월 이어진 '문학과 미술의 우위 논쟁'과 관련해서 남성들만이 참여했던 지적 논쟁에 여성 화가가 참여하여 "시가 말하는 그림이라면, 그림은 말 없는 시"라는 주장을 함께 펼쳤다는 것에 의미가 있다. 지금의 시각으로는 별 것 아닌 듯 보이지만 당시에는 엄두내기 힘든 시도였다. 여

성에게는 그러했다.

발라동과 레이스테르는 남성들이 만든 전통에 도전했다. 여성으로서는 파격적으로 자유분방한 삶을 추구했던 발라동은 나이 들어서도 아무런 장애 없이 화가로 활동할 수 있었다. 그러나 당대 네덜란드 최고의 화가들과 견주어도 손색없었던 레이스테르는 동료화가 얀 몰레나르(Jan M. Molenaer)와 결혼한 후 활동 기록이 남아 있지 않다. 정규 미술교육을 거치지 않고 화가로 입문한 발라동은 다듬어지지 않았음에도 '여자'라는 '특별'함을 살려 유명해진 반면 레이스테르는 '여자'라는 '특별'함 때문에 오랜 세월 조명받지 못했다.

두 화가의 운명을 좌우한 것은 '결혼'이었다. 발라동은 이혼을 선택한 후 자유롭게 살았으나 레이스테르는 결혼을 통해 남성의 질서에 구속되고 말았다. 수많은 여성 화가들이 레이스테르와 같은 이유로 잊혀졌다. 근대 이전, 아니 지금까지도 결혼은 많은 여성들의 재능을 매장하는 무덤이다.

# 마리 로랑생과 19세기 여성 화가들

# 여성성에 갇힌 자유주의자

## '여성성'의 꼬리표가 늘 따라다닌 여자

20세기 전위예술의 선구자였던 시인 아폴리네르(Guillaume Apollinaire)와 피카소는 친구였다. 그러나 루브르박물관 모나리자 도난 사건으로 두 사람은 결별했다. 이 일로 아폴리네르와 화가 마리 로랑생(Marie Laurencin)의 사이도 멀어져 1912년에 헤어졌다. 아폴리네르는 이별 후 로랑생과의 사랑을 추억하며 시 '미라보 다리'(Le Pont Mirabeau)를 썼는데, 이 시가 그의 출세작이 되었다. 연애하던 작가와 이별하면 나중에 그 작가 작품의 주인공이 된다는 말을 입증한 것이다.

미라보 다리 아래 세느강이 흐르고
우리들의 사랑도 흘러간다.
그러나 괴로움에 이어서 오는 기쁨을
나는 또한 기억하고 있나니

— '미라보 다리' 부분

## 모나리자 도난 사건

1911년 8월 어느 날 루브르박물관의 액자 수리공으로 일하던 이탈리아 출신 이주 노동자 빈센초 페루지노는 누구의 의심도, 아무런 제지도 받지 않고 다빈치의 모나리자를 외부로 반출하여 자신의 숙소 침대에 고이 모시는 데 성공했다. 이탈리안의 애국심과 자신을 업신여기던 프랑스 사람들에 대한 반발심이 희대의 미술품 도난 사건의 발단이었다.

자기 나라의 위대한 예술품이 다른 나라 박물관에 버젓이 걸려 있는 모습에 빈센초는 자존심이 상했다. 파리 경찰에 비상이 걸리고 대대적인 수사가 펼쳐졌으나 일개 액자 수리공을 주목하는 사람은 없었다. 빈센초는 경찰의 삼엄한 검문을 통과해 여행 트렁크에 소중하게 숨긴 모나리자와 함께 기차를 타고 유유히 파리를 벗어났다.

돈에 욕심이 있어 벌인 일이 아니었으니, 이탈리아로 돌아온 빈센초는 모나리자를 보관하고 있음을 우피치 미술관에 알렸다. 우여곡절 끝에 우피치 미술관은 모나리자를 인도 받은 후 프랑스에 그 사실을 통보했다. 이탈리아로 귀환한

모나리자는 우피치에서 특별 전시회를 거친 후에야 2년 만에 루브르로 돌아갔다. 국민적 영웅으로 부상한 빈센초는 9개월 형을 선고받았으나 곧 석방되어 고향에서 목수로 여생을 보냈다.

빈센초가 이탈리아로 도주한 사이 파리 경찰은 대대적인 수색과 검거에 나섰다. 이때 아폴리네르도 주요 용의자로 체포되었다. 한때 자신의 비서로 일했다고 주장하는 신원불상 인물의 모함으로 누명을 쓸 위기에 몰린 아폴리네르는 의심 가는 사람의 이름을 대라는 경찰의 으름장에 피카소를 지목했다. 이유 없이 경찰에 붙잡힌 피카소는 아폴리네르를 처음 보는 사람이라고 발뺌했다. 평소 파리를 주름잡는 두 사람의 행적을 탐탁지 않게 지켜봤던 경찰은 증거를 발견하지 못하자 두 사람을 내보냈다. 경찰에서 풀려난 한때의 절친, 아폴리네르와 피카소는 즉시 절교했다. 이때 아폴리네르의 행동을 보고 로랑생 역시 실망하지 않을 수 없었다.

널리 알려진 대로 로랑생은 아폴리네르와 열렬한 사랑을 나누었다. 피카소가 몽마르트에 있는 낡은 세탁소를 개조한 작업실 바토 라부아르(Bateau Lavoir)는 전위 예술가들의 아지트였다. 이곳에서 로랑생은 많은 예술가들을 만나 교류했고, 곧 모임의 중심 인물로 떠올랐다. 1908년 작 〈예술가 그룹〉에 연인 아폴리네르(가운데)와 피카소(왼쪽), 피카소의 연인이자 자신의 친구인 페르

마리 로랑생, 〈예술가 그룹〉 1908년

낭드 올리비에(Fernande Olivier)를 그리고, 우뚝 서있는 자신을 함께 그려 넣었다.

인상주의 시대에는 앙리 팡탱 라투르(Henri Fantin Latour)의 〈바티뇰의 화실〉처럼 예술적 뜻을 함께하는 미술가 그룹의 단체 초상화가 유행했다. 그러나 여성 화가가 그려진 경우는 매우 드물었다. 그런 면에서 이 그림은 예술계에서의 남녀평등에 대한 로랑생의 소신을 표현했다고 볼 수 있다. 피카소에 비해 스스로를 더욱 명료하고 당당하게 부각시킨 구성 또한 그러하다. 그러나 그녀의 그림에 대한 평가에는 '여성성'이라는 단어가 늘 따라다녔다. '여성적이다, 여성스럽다, 아폴리네르의 위대한 뮤즈…' 지금도 여전히 로랑생 전시회 포스터에 단골로 등장하는 표현들이다.

"여성성의 신화는 화려한 장식을 걸치고 요리, 빨래, 청소, 그리고 아이 낳는 일에 억압되고 길들여진 존재 양식을 모든 여성이 본받아야 하며, 그렇지 않으면 자신이 여자라는 사실을 부정해야 하는 처지로 만들어버렸다. 다시 말해 여성성을 맹목적인 추구의 대상으로 만들어버린 것이다."

— 베티 프리단, 『여성성의 신화』, 갈라파고스

오랜 기간 연인이었던 아폴리네르는 그녀를 이렇게 평했다.

"그녀는 남성적인 결점이 있기는 하지만, 우리가 생각할 수 있는 모든 여성의 자질을 갖추었다. 대부분의 여성 미술가가 저지르는 가장 큰 실수는 자신의 취향과 매력을 잃어버리면서까지 남성을 능가하려 한다는 사실이다. 로랑생은 전혀 다르다. 그녀는 남성 이 여성과 구별되는 중요한 차이, 즉 본질적이고 관념적인 차이 를 잘 알고 있다. 로랑생은 명랑하고 활발하다. 순수성이야말로 그녀를 이루는 요소다."

이 말에 해설이 따로 필요할까. 전위예술의 기수 피카소, 브라크(Georges Braque) 등과 교류하며 20세기 초의 시대정신을 문학으로 구현한 아폴리네르조차 여성 예술가에 대한 인식은 남성 일반의 수준을 크게 벗어나지 못했다. 하지만 남성 예술가들의 이러한 평가들이 로랑생에게 불리하게 작용했던 것만은 아니었다.

아폴리네르를 비롯한 장 콕토, 카뮈 등의 문인들, 입체파와 야수파 화가들과의 만남을 통해 비교적 일찌감치 여성 화단의 새로운 별로 주목을 끌었다. 같은 시기 수잔 발라동이 오랜 시간 그다지 알려지지 않았던 까닭은, 로랑생의 작품이 여성적인 반면 발라동의 작품은 남성적이라는 인식이 작용했기 때문이다.

## 여성성이 뭐가 어때서!

아폴리네르의 요청으로 앙리 루소(Henri Rousseau)가 그린 그림 속 로랑생이 화가임을 알 수 있는 단서는 전혀 없다. 하지만 아폴리네르의 오른손에 쥔 펜과 왼손의 종이는 명확하게 그가 시인임을 알려주는 징표다. 이 그림에서 화가로서의 로랑생은 지워지고 젊은 시인에게 영감을 주는 뮤즈로만 그려진 것이다. 긴 해설이 필요 없이, 만약 그림의 제목을 〈화가 로랑생에게 영감을 주는 뮤즈 아폴리네르〉로 했다면 관객의 반응은 어떻게 달라질까.

보부아르(Simone de Beauvoir)는 '신비로운 여성' 이미지는 여성을 타자화, 대상화하는 남성의 레토릭(rhetoric)이라고 했다. 여성 예술가를 소개하는 많은 글들이 예술적 성취나 가치는 부수적으로 언급하면서 유명한 남성 예술가와의 관계, 스캔들에 열을 올린다. 카미유 클로델(Camille Claudel), 그웬 존(Gwen John), 프리다 칼로 등 수많은 여성 미술가들이 그러한 글의 소재가 되었고, 저급하게 소비되었다. 로랑생을 소개하는 글 역시 '미라보의 다리, 시인 아폴리네르의 연인'이라는 꼬리표가 늘 붙어 다녔다.

로랑생은 화가로서 성공하고 싶었다. 시인과 디자이너 등 다방면으로 재능을 펼쳤으나 그 무엇보다 화가의 삶을 지향했고, 그런 만큼 성공했다.

앙리 루소, 〈시인에게 영감을 주는 뮤즈〉 1909년

"나를 열광하게 하는 것은 오직 그림밖에 없으며, 따라서 그림만
이 영원토록 나를 괴롭히는 진정한 가치이다."

— 마리 로랑생

    화가로 성공한 로랑생과 비교되는 여성 성공 신화의 주인공이
코코 샤넬(Gabrielle Chanel)이다. 두 사람의 삶은 다른 듯 닮아
있다. 1883년생 동갑내기에 로랑생은 사생아로 태어나 어머니 품
에서 자랐고, 샤넬은 어릴 때 부모와 헤어져 고아원에서 생계를
위해 바느질을 배웠다. 고아원에서 나온 후에는 미모의 가난한 여
자들이 쉽게 빠졌던 길, 즉 부유한 남자들의 정부가 되었다. 거
기에 만족했다면 지금의 샤넬은 없었을 것이다. 그러나 그 남자
들의 도움으로 양품점을 개업하고 성공 가도를 달리기 시작했다.

    1923년 러시아 발레단 뤼스(Ballets Russes)의 의상과 미술 담
당으로 로랑생과 인연을 맺고 초상화를 부탁했다. 그러나 완성된
그 그림을 사지 않았다. 생김새도 분위기도 전혀 닮지 않았다는
이유였다. 결국 샤넬의 초상화는 로랑생이 보관할 수밖에 없었다.
아이러니하게도 이 그림은 샤넬의 가장 유명한 초상화이자 로랑
생의 대표작이 되었다.

    두 여성은 큰 성공을 거두었고 상징적 인물이 되었다. 성공의
밑바탕은 탁월한 감각과 능력이었다. 또 하나의 공통점을 꼽자면

마리 로랑생, 〈샤넬의 초상〉 1923년

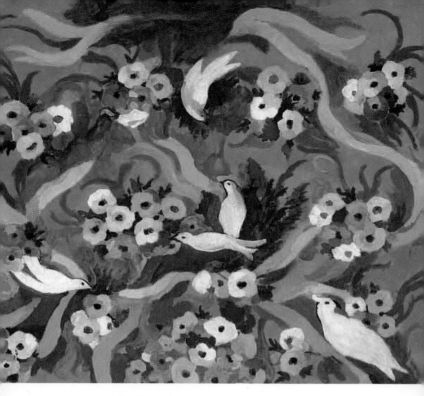

**마리 로랑생, 〈꽃과 비둘기〉** 1935년경

여성성의 적극적 활용이었다. 여성성에 속박되지 않으면서, 작품
과 삶에 여성성의 외피를 잘 씌워 대중을 매혹시켰고 각광받았
다. 그렇다 해서 그녀들의 성공을 깎아내릴 이유는 전혀 없다. 수
많은 남자들이 남성성을 무기로 스타가 되고 건물주가 되었듯이.

## 혼자 돌아다닐 자유

'여성성'에 대한 평가와 사회적 요구는 비단 작품 자체에만 한정된 것은 아니었다. 화가가 되기 위해 파리로 건너 온 러시아 태생의 마리 바시키르체프(Marie Bashkirtsef, 1858~1884)는 스물다섯 살의 젊은 나이에 폐결핵으로 세상을 떠났다. 파리에서 머물 때 그녀가 남긴 글은 여성으로서, 여성 예술가로서 느꼈던 한계를 잘 보여준다.

> "내가 열망하는 것은 혼자 돌아다니는 자유, 오고 갈 자유, 튀일리 궁전, 특히 뤽상브르 공원의 의자에 앉아 있을 자유, 아름다운 상점을 둘러볼 자유, 교회와 미술관에 들어갈 수 있는 자유, 밤에 오래된 길을 걸어 다닐 수 있는 자유입니다. 이것이 내가 바라는 바입니다. 나처럼 보호자를 대동하고 루브르에 가려면 마차와 여성 동반자 또는 가족을 기다려야 하는 상황에서 내가 보는 것으로부터 좋은 것을 많이 습득할 수 있으리라고 생각하십니까?"

그녀가 남긴 이 말은 여성 화가들이 왜 실내 풍경을 많이 그렸으며, 모델 또한 왜 여성들이 주를 이루었는지를 짐작케 한다. 너무 이른 나이에 세상을 떠났지만 바시키르체프는 여자에 대한 수

**마리 바시키르체프, 〈자화상〉** 1880년경

많은 사회 제약 속에서도 훌륭한 성취를 이루었다. 부유한 집안 출신으로 자주 접하지 못했을 뒷골목 소년들의 일상을 탁월한 감수성으로 정겹고 세밀하게 포착한 그림이 〈모임〉이다. 개구쟁이 소년들의 표정 하나하나가 보는 이를 미소 짓게 하는 그림을 남긴 그녀의 요절이 안타까움을 더한다.

여성에게 따르는 제약들이 버젓이 살아있던 유럽에서 여성의 참정권 요구는 남자들에게 가소롭게 보이기도 하고, 한편으로는 위험해 보이기도 했을 것이다. 19세기 가장 성공한 화가 중 한 명이 프랑스의 로자 보뇌르(Rosa Bonheur, 1822~1899)이다. 여성 화가로서는 드물게 1855년 살롱전에서 〈오베르뉴에서의 건초 수확〉으로 금메달을 받았고, 1865년에 여성 최초로 레지옹 도뇌르 훈장을 받았다. 동성애자였던 그녀는 그림으로 번 돈으로 성을 사들여 나탈리와 미카 부인과 함께 동거하다 나탈리가 죽은 후에는 자신의 전기를 쓴 미국 여성 화가 안나 클림트(Anna Klimt)와 말년을 함께 했다.

보뇌르는 동물을 주로 그렸는데, 〈마시장〉은 특히 영국에서 큰 성공을 거두었다. 영국은 여성의 인권보다 동물 권리에 대한 사회적 관심이 더 높았기에 보뇌르가 심혈을 기울여 그린 역동적인 말의 움직임은 영국인들로부터 더욱 큰 관심을 모았을 일이다. 보뇌르는 이 그림을 위해 마시장을 자주 찾아 수많은 스케치를 했는

**마리 바시키르체프, 〈모임〉** 1884년

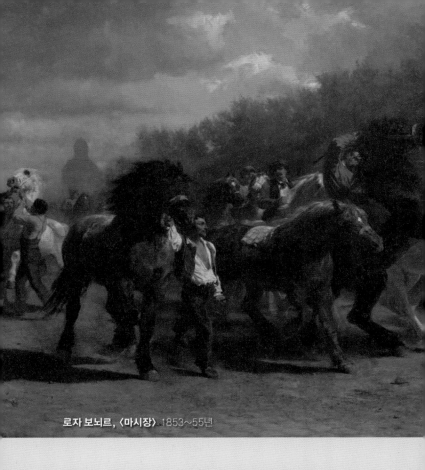

**로자 보뇌르, 〈마시장〉** 1853~55년

데, 야외 활동에는 늘 여성으로서의 제약이 따랐다.

아틀리에에서 즐겨 입던 블라우스와 스커트는 야외에서 뭇 남성들의 눈길을 받을 수밖에 없었고 그에 따르는 불편이 컸다. 보뇌르의 해결 방법은 작업 가운과 바지, 즉 남장이었다. 하지만 이것도 쉽지 않았던 것이 여성이 남성 복장을 하기 위해서는 경찰

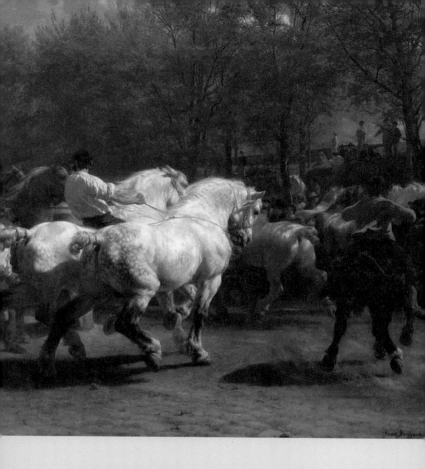

의 허가를 받아야 했기 때문이었다. 지금은 상상할 수 없는 일이지만 그 당시는 그랬다. 그것도 세계 최고 예술의 도시 파리에서!

만약 〈마시장〉을 그린 화가가 익명이었다면 평론가와 일반인은 어떤 평가를 내놓을까. 예상하건대 대부분은 남자의 역동적에너지가 느껴지는 그림이라 평했을 것이리라. 그렇다면 샤르댕

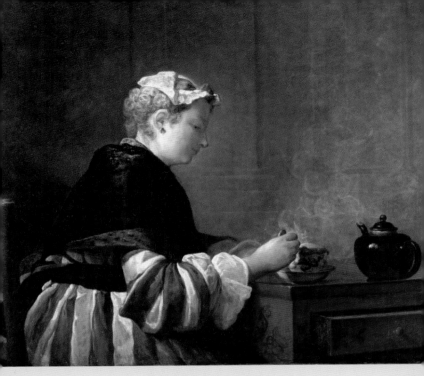

**샤르댕, 〈차를 마시는 여인〉** 1735년

(Jean B.S. Chardin)이 섬세하게 그린 〈차를 마시는 여인〉의 화가가 익명이었다면, 남자의 그림이라고 자신 있게 주장할 수 있는 사람은 과연 몇이나 될까. 단순한 비교지만 '여성성'과 '남성성'의 평가에는 사회적 편견이 담겨 있다. 특히 정물화나 풍경화는 화가의 성별을 판단하기 어렵다.

## 작품으로 평가받는가, 젠더로 평가받는가

오랜 세월 서양에는 그림의 위계가 있었다. 가장 높은 자리는 역사화가 차지했다. 깊고 넓은 인문 지식을 바탕으로 그려진 역사화는 관람자에게 고귀한 이성을 높여준다는 이유에서였다. 반면 일상을 그린 풍속화나 자연을 담은 풍경화, 정물화는 통속적이고 고상하지 않다는 이유로 낮은 자리로 밀려났다.

고도의 지식과 기술이 필요하다는 역사화는 미술아카데미에서 정규 교육을 받은 남성 화가들의 독무대였다. 18세기 말 무렵부터 극소수의 여성이 아카데미에 들어갈 수 있었으나 교육의 기회는 결코 동등하지 않았다.

여성의 누드 데생 수업은 금지되었으니 역사화에서 가장 중요한 요소인 정확한 인체 표현에서 뒤떨어질 수밖에 없었다. 여성의 그림을 남성에 비해 낮추어 평가하는 평론가들은 이러한 현실을 고려하지 않았다. 오히려 여성 화가들의 부족함을 증명하는 수단으로 역이용했다. 그러나 그 평가는 그들이 낀 색안경 때문에 종종 오류를 일으켰다. 그 오류의 결정판은 무엇일까?

1917년 뉴욕 메트로폴리탄미술관은 프랑스 신고전주의 거장 자크 루이 다비드(Jacques-Louis David)의 작품을 소장하게 되었다고 대대적으로 홍보했다. 평론가들의 찬사가 줄을 이었다. 고전

주의의 이상과 기품이 담긴 작품, 탁월한 명암 처리와 절제된 색채, 절묘한 빛 처리 등등 거장에 어울리는 미사여구가 넘쳐났다. 그림에 조예가 깊었던 작가 앙드레 말로(Andre Malraux)도 거들었다.

> "빛을 등지고 앉아 그림자와 미스터리에 젖은, 지적이고 수수한 여인의 초상화로, 베르메르를 연상시키는 미묘하고 특이한 빛과 색채를 가진 완벽한 그림이다. 한번 보면 결코 잊히지 않는 그림이다."

그렇게 30여 년이 지나 놀라운 사실이 밝혀졌다. 작품을 추적한 결과 원작자는 다비드가 아닌 무명의 여성 화가라는 사실이었다. '무명의 여성 화가'라니! 30년 넘게 자리를 지켜온 평가가 180도 바뀌었다. 그림에서 여성이 한 손을 숨긴 이유는 손을 묘사할 자신이 없었기 때문이라는 비판이 나왔다. 또 전체 구도를 고려한 적절한 인체 비례라는 평가는 그저 형편없는 인체 비례로 폄훼되어 추락했다. 그림은 그대로인 채 화가의 성별만 바뀌었을 뿐이었다.

분명 남성적, 여성적으로 판단할 수 있는 작품들이 있다. 그러나 그조차 지극히 주관적이다. 누드 데생 수업에 여성의 참여를

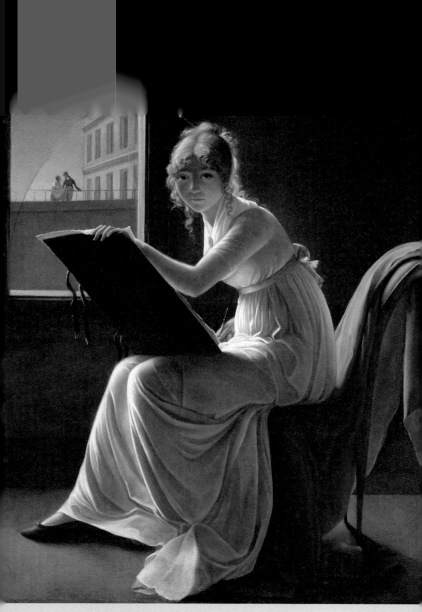

마리 드니즈 빌레르, 〈드로잉 하는 젊은 여인의 초상〉 1800년경

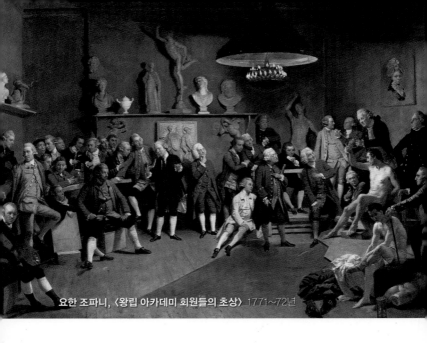

요한 조파니, 〈왕립 아카데미 회원들의 초상〉 1771~72년

금지한 명분 역시 '여성성'이었다. 인간의 벗은 몸을 바라보는 것
은 여자가 갖추어야 할 중요한 덕목인 정숙과 순결을 어기는 것
으로 간주되었다.

## 100년의 세월이 더 필요했다

1768년 세워진 영국 왕립미술아카데미 회원들의 단체 초상
화가 있다. 독일 출신으로 영국에서 활동한 요한 조파니(Johann
Zoffany)의 그림 〈왕립 아카데미 회원들의 초상〉은 남성 누드모델

앞에서 회원들이 토론하는 모습을 담은 작품이다. 지금으로 치면 단체 기념사진이었으므로 회원 한 사람 한 사람 빠뜨리지 않고 표정까지 상세하게 그렸다. 그러나 이 그림 속에는 두 사람의 회원이 빠져 있다. 영국 신고전주의 창시자 중 한 명인 여성화가 앙겔리카 카우프만(Angelika Kauffmann)과 메리 모저(Mary Moser)였다. 나체 수업 참여가 금지되었던 두 여성은 그림 오른쪽 상단의 액자 속 초상화로 그려졌다. 어이없는 해결책이었다.

그림 속 초상화로 박제된 두 화가, 곧 여성은 결코 미술의 주체가 될 수 없는 대상에 불과하다는 남성 화가들의 인식의 결정체였다. 스위스 출신의 카우프만은 탁월한 재능으로 영국에서 큰 인기를 누렸으나 동시에 남성 화가들의 질시와 조롱을 받았다. 인간의 나체를 연구할 수 없었던 그녀의 작품 속 인물들이 무력해 보인다는 악평과, 신혼 첫날밤도 지루할 것이며 남편도 그림 속 인물을 닮았을 것이라는 조롱이 공공연히 입에 오르내렸다.

카우프만과 친분이 있었던 괴테는, 여성 화가들이 조형예술의 가장 중요한 테마인 인간의 몸을 창조적으로 표현하기 위해서는 최소한 여자 누드모델이라도 앞에 두고 그릴 수 있어야 한다고 주장했다. 여성에게 육체에 대해 수치심이나 혐오감을 갖도록 조장하는 것은 종교와 도덕의 강요라고 비판했다. 그러나 여성 화가가 나체를 그리는 일은 온갖 비난을 무릅쓸 각오를 필요로 하는 일

**앙겔리카 카우프만, 〈그림의 모델을 선택하는 제욱시스〉** 1778년

이었다. 카우프만 이후 여성 화가들이 누드모델을 앞에 두고 수업을 받기까지는 100년의 세월이 더 필요했다.

100년이 지난 후 파리는 인상주의가 꽃을 피웠다. 인상주의 그룹의 주요 멤버였던 두 여성 베르트 모리조(Berthe Morisot)와 매리 커셋(Mary Cassatt)은 좋은 집안에서 태어난 능력 있는 화가였다. 빛의 효과를 집중적으로 탐구한 인상주의 화가들이 가장 즐겨 그린 소재는 풍경이었다. 철도가 발전하면서 모네를 비롯한 유명 화가들은 파리에서 기차를 타고 바다와 강으로 나가 야외에서

햇빛 찬란한 풍경을 캔버스에 담았다.

반면 모리조와 커셋의 작품은 실내 정경을 담은 그림이 많다. 실내에서 이루어지는 일상을 담은 여성 화가의 그림은 곧 그녀들 작품의 특징이 되었다. 모리조는 풍족한 집안에서 태어난 덕분에 카미유 코로(Camille Corot)에게서 개인 지도를 받았다. 다른 많은 여성 화가들과 마찬가지로 마네(Édouard Manet)와 관련된 이야기가 회자된다. 두 사람의 관계가 어디까지였는지 확실치 않으나 마네는 모리조를 모델로 여러 그림을 남겼다.

검은색이 주를 이루는 그림에서 연분홍빛 감도는 모리조의 얼굴과 개성적 눈매가 더욱 돋보인다. 시인 폴 발레리는 "이 작품은 마네 예술의 정수다. 나는 마네의 모든 작품을 통틀어 〈베르트 모리조의 초상〉보다 윗자리를 차지할 그림을 보지 못했다"고 높이 평했다. 모리조는 그림 연습을 위해 자주 루브르미술관에 들러 좋아하는 작품을 모사했는데, 이때 마네와 우연히 만났다. 첫눈에 모리조의 재능을 알아본 마네는 제자로 들였고, 기품과 매력을 겸비한 그녀를 여러 그림에 남겼다.

두 사람이 사제지간 이상이라는 소문이 떠돌았지만 막상 모리조가 결혼한 남자는 마네의 동생 외젠 마네(Eugene Manet)였다. 마네와의 관계는 이후 그녀의 그림을 제대로 평가받는 데 큰 걸림돌이 되었다. 모리조는 말 많고 탈 많았던 인상파 전시회에 가장

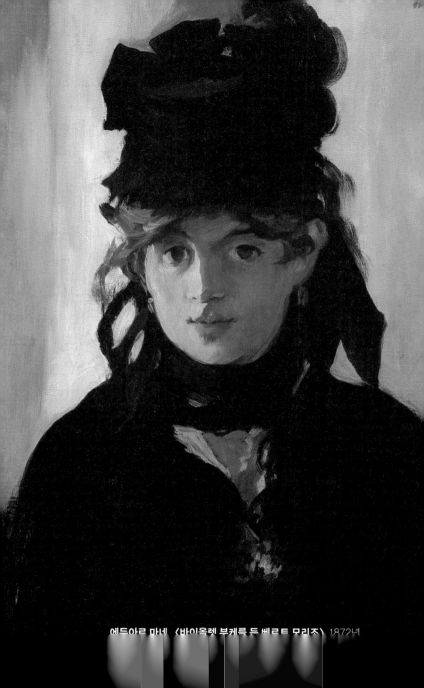

에두아르 마네 〈바이올렛 부케를 든 베르트 모리조〉 1872년

꾸준히 참여했고, 가장 능력 있는 인상파 화가 중 한 명이라는 평가를 받지만 지금도 여전히 마네와의 관계는 빠지지 않고 등장한다. 그녀가 남자였다면 인상주의에서는 물론이고, 미술사에서도 훨씬 더 비중 있는 화가가 되었을 것이다. 모리조는 부유한 집에서 태어났으나 바시키르체프(Maria Bashkirtseff)의 말처럼 사회적 제약에서 자유롭지 못했다.

## 여자, 여전한 관음의 대상

모네와 피사로, 르누아르 등 남자 인상파 화가들은 화려하고 활기찬 파리의 풍경을 즐겨 그렸다. 가로등이 빛나는 밤거리 또한 훌륭한 소재였다. 그러나 낮이건 밤이건 파리 거리를 자유롭게 활보하는 것은 남자만의 특권이었다. 남자 동행자가 없는 여성은 천한 일에 종사하는 여자로 간주되었고, 정숙한 숙녀라면 극히 조심하고 자제해야 할 행동이었다. 지금도 사우디아라비아를 비롯한 일부 이슬람 국가가 율법으로 남성 보호자의 동반이나 허가 없는 독자적 활동을 규제하고 있다.

모리조가 파리의 외곽 언덕에서 멀리 바라보이는 도심을 그렸던 것은 그와 같은 제약 때문이었다. 그림 속 두 명의 숙녀와 어린 소녀 앞을 가로막은 목책은 자유를 제한하는 경계를 표현한

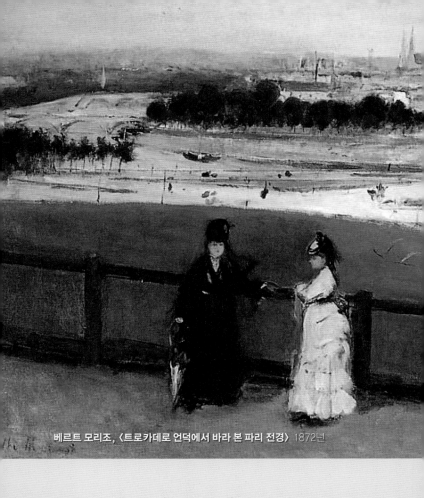

베르트 모리조, 〈트로카데로 언덕에서 바라 본 파리 전경〉 1872년

항변으로 보인다. 모리조도 인상파의 특징인 빛의 효과를 탐구하기 위해 야외에 캔버스를 세우고 풍경화를 그렸다. 그러나 대부분의 작품은 〈빨래널기〉와 같이 집 주변의 풍경을 그린 것이었다.

인상파 남자 화가들이 기차나 보트를 타고 아름다운 해변과

강변을 캔버스에 담기 위해 여행에 나서는 동안 모리조는 현관
문에서 멀리 떨어지지 않은 주변 풍광을 담는 것에 만족해야 했
다. 모리조를 비롯한 여성 화가들의 작품 중에는 아이와 함께 있
는 여자를 그린 실내 풍경이 많다. 그중 〈요람〉은 모리조의 대표

작으로 꼽힌다.

현란한 붓놀림으로 잠든 아이를 바라보는 엄마의 모습을 담은 이 그림은 다양한 시각으로 바라볼 여지가 있다. 여성의 참정권과 사회 진출 요구가 점점 거세지고 있었지만 여성들에게 가정에 충실하고 모성애의 중요성을 강조하는 남자들의 목소리도 함께 높아졌다. 미술계도 예외는 아니었다.

여성의 이미지를 추하게 표현함으로써 '여성을 혐오한다'는 혐의를 받는 드가는 의외로 여성 화가들의 진출을 격려하고 후원했다. 반면 르누아르는 여성의 사회 진출을 싫어했다. 전문직 여성에 대한 반감은 극에 달했다.

"나는 여성 작가, 여성 변호사, 여성 정치가는 괴물이고 발이 다섯 달린 송아지에 불과하다고 생각한다. 여성 미술가라는 것은 이상하다. 그러나 여성 가수나 무용수는 괜찮다."

르누아르는 인상파 중 여성 누드를 가장 즐겨 그렸다. 그런 시대에 모리조의 〈요람〉은 여성의 사회 진출과 모성애 사이의 갈등을 표현한 것으로 볼 수 있다. 아이를 바라보는 여인의 표정이 어딘가 모르게 미묘하다. 한편으로는 아이를 키우면서도 붓을 놓지 않았던 모리조의 고단함이 묻어난다. 모리조는 유모를 고용할 돈

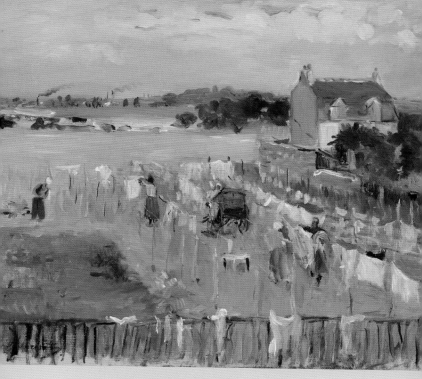

**베르트 모리조, 〈빨래 널기〉** 1875년

이 있었음에도 육아로부터 완전히 해방되지는 못했으리라. 여러 모로 남성 화가와의 동등한 경쟁은 불가능했다. 그러나 미술사가들은 여성 화가들의 불리한 조건에 인색했다. 오로지 작품성과 미술사적 가치를 기준으로 연구했을 뿐 형평성을 고려하거나 고민하지는 않았다.

　모리조와 함께 활동한 미국 출신 메리 커셋은 드가의 권유로

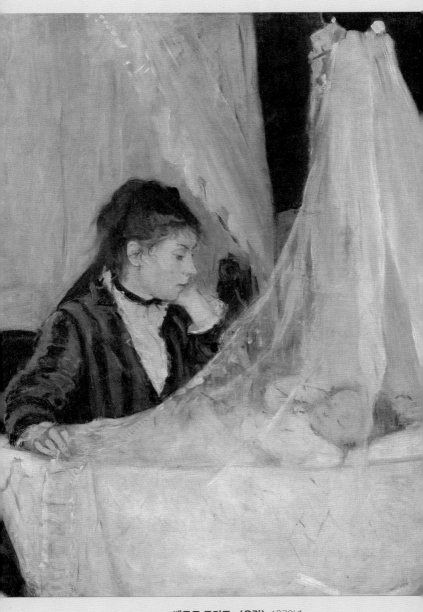

**베르트 모리조, 〈요람〉** 1872년

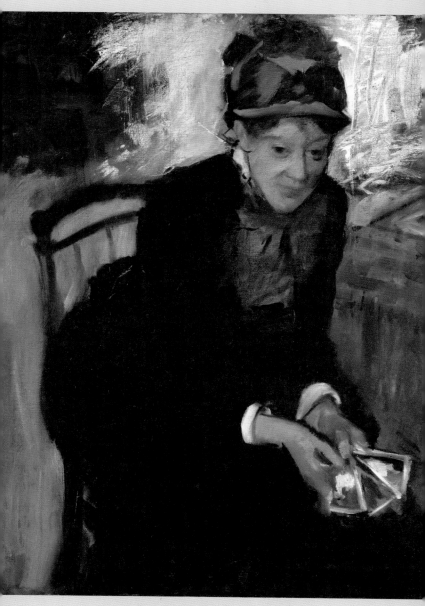

에드가 드가, 〈메리 커셋의 초상〉 1884년

인상파에 참여했다. 전통과 인습에서 자유로웠던 커셋의 파리 시절 그림들은 모리조와 사뭇 다른 느낌을 준다. 모리조가 거침없고 현란한 붓놀림을 보여준다면 커셋은 명확한 선과 대상의 견고한 형태가 돋보인다. 각각 영향을 주고받은 마네와 드가의 차이를 보여주는 듯도 하다.

커셋 역시 부유한 중산층 출신이었음에도 화가가 되려는 딸의 꿈을 반대한 부모와 낙후된 미국의 미술교육에 낙담하여 스물한 살 때 독학으로 공부하겠다고 마음먹고 파리로 향했다. 초기에 장 레옹 제롬(Jean Leon Gerome) 등 신고전주의 화가들에게 배웠다. 1877년 살롱전에 출품했으나 낙선의 고배를 마시고 좌절감에 빠져 있을 때 드가를 만났다.

## 책을 읽는 어머니가 의미하는 것

여자의 얼굴을 추하게 그리기로 소문난 드가의 다른 여성 그림들에 비하면 품위를 갖추었으나, 커셋은 이 초상화를 매우 싫어했다. 두 화가의 오랜 인연을 연인관계로 보는 사람도 있으나 확실하지는 않다. 두 화가 모두 평생 독신으로 지냈다. 사제지간으로 보는 시각 역시 동의하기 힘들다. 물론 커셋의 여러 그림에서 드가의 화풍이 발견되지만 커셋의 작품을 본 드가가 "여기 나

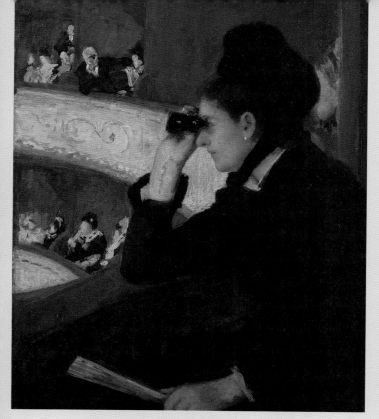

**매리 커셋, 〈오페라〉** 1878년

와 같은 느낌을 가진 여인이 있다"고 말한 것을 보면, 교류 이전부터 둘의 화풍은 유사한 측면이 있었으며 서로 영향을 주고받았음을 알 수 있다.

커셋은 편지에서 남녀평등을 주장하는 여성운동을 지지하며, 예술가의 자유를 제한하는 관료적 살롱전에 반대하는 독립적 미

술가들의 저항에 동참한다고 썼다. 그녀의 진보적 가치관은 작품에도 반영되었다. 남자들이 전유하는 파리 도심의 수많은 카페와 산책로, 공공장소를 오가는 여자에게는 남자들의 시선이 쏠렸다. 지금도 여전히 지하철에서, 거리에서, 광장에서, 카페에서 여자는 남자들의 관음의 대상이다. 눈길로만 성에 차지 않는 남자는 법을 어기면서까지 관음 욕망을 채운다. 훔쳐보기는 자연적 본능이 아닌 사회적 현상이다. 푸코의 통찰에 따르면 '시선이 곧 권력'이다.

커셋의 〈오페라〉에서 검정색 정장을 입은 여인이 무대 공연을 망원경으로 몰두해 보고 있다. 목까지 덮은 검정 드레스는 맨살을 감추는 품위를 보여주지만 우아한 이목구비와 반짝이는 진주 귀고리, 손에 든 부채에 이르기까지 그 신분은 충분히 짐작할 수 있다.

화면의 절반을 차지하고 있는 여성이 주인공처럼 보인다. 그러나 가짜 주인공이다. 여성을 훔쳐보는 그림 왼쪽 위의 남자를 보라. 얼굴을 가린 망원경이 그녀를 향하고 있다. 남자인 것은 분명하나 익명의 존재이다. 그러나 그 역시 주인공으로서의 자격은 부족하다. 그렇다면 그녀와 그가 주인공이 아니라면 누구일까. 그림 속에 드리운 불편한 느낌, 그릴 수 없지만 느낄 수 있는 시선이 그림의 진짜 주인공이며 주제이다.

서로의 눈길이 교환될 때 권력은 평등하다. 어느 일방이 시선

의 표적이 되면 권력이 기운 것이다. 오페라가 상연되는 동안 극장은 남자의 시선이 배회하는 일상의 팬옵티콘(panopticon)이 된다. 커셋은 그 불편함을 불편한 방식으로 표현했다. 이 그림과 비교할 수 있는 르누아르의 〈특별관람석〉을 보자. 이 그림은 커셋의 그림보다 4년 먼저 그려졌다. 〈특별관람석〉에의 대답이 커셋의 〈오페라〉가 아닐까 싶을 만큼 남자와 여자의 관점 차이를 비교할 수 있는 그림이다.

**팬옵티콘**

'모두'를 뜻하는 pan과 '본다'를 뜻하는 'opticon'을 합친 단어. 직역하면 "모두 다 본다"는 의미다. 1791년, 영국의 철학자 제르미 벤담(Jeremy Bentham)이 죄수를 감시할 목적으로 설계하였다.

이 그림에서 먼저 눈길을 끄는 인물은 짙은 화장에 화려한 목걸이, 꽃으로 장식한 머리와 빨간 부케를 들고 파인 가슴을 강조하는 앞에 앉은 여성이다. 화려하게 치장한 그녀를 앞에 내세운 것은 르누아르의 치밀한 계산이다. 관객의 시선을 여성에게 집중시키고 뒤쪽 남자는 느긋한 자세로 무대가 아닌 객석으로 망원경을 돌려 표적을 물색하고 있다. 어쩌면 그 표적이 커셋의 그림 속 검은 드레스의 여자인지 모른다.

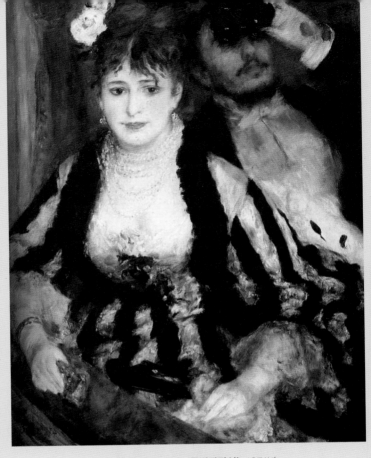

**오귀스트 르누아르, 〈특별관람석〉** 1874년

르누아르, 즉 남자는 시선의 권력을 누리기 위해 기꺼이 부인 혹은 연인을 다른 남자에게 제물로 전시했다. 드가와 달리 르누아르의 그림 속 여자들은 한결같이 아름답다. 그 차이로 드가는 여혐주의자라는 오명을 쓰고 르누아르는 그의 말이나 행동과 달

리 여성 친화적 화가로 여겨지기도 한다.

여성을 억압하는 사회적 제약에서 활동한 모리조와 커셋의 많은 작품들이 여성의 가사노동이나 일상을 소재로 삼았다. 이는 남자에게는 여성성의 증거로 조롱의 대상이 되었고, 두 사람에게는 강요된 여성성에 굴복했다는 비난의 대상이 되기도 했다.

모리조의 〈어머니와 언니〉와 커셋의 〈르 피가로를 읽는 어머니〉에서 두 어머니는 남자들이 보는 여자라는 시각에서 비켜 있다. 모리조 그림에서는 책을, 커셋 그림에서는 르 피가로를 읽는 어머니들은 지금의 시각으로 보면 별다른 의미 없이 평화로운 휴식을 취하고 있다. 그러나 인상주의 시대에도 여전히 남자는 이성을 갖춘 지적 존재로, 여자는 감정에 충실한 자연적 존재로서의 이분법이 뿌리 깊이 남아 있었다. 그리고 가족을 위해 청소하고 빨래하고 음식을 만드는 것이 결혼한 여자의 미덕이었다.

두 화가는 어머니를 가사노동이 아닌 글을 읽는 지적 존재로 그렸다. 그 이전에 책 읽는 여성의 초상화 대부분은 당시에는 귀했던 책을 소유할 수 있는 부와 교양을 과시하는 용도였다. 그러나 모리조와 커셋은 글 읽는 어머니를 통해 자연스레 여성의 지성을 부각시켰다. 정치적으로도, 여성운동사에서도 격동의 시기였던 19세기를 살아간 모리조와 커셋의 작품들은 당대 여성 화가, 여성 지식인으로서의 고민과 모색을 보여준다.

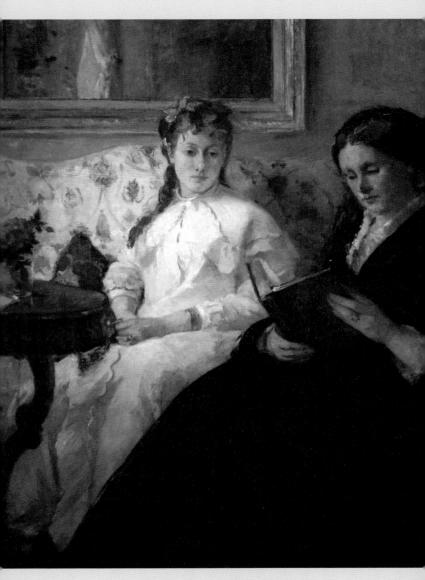

베르트 모리조, 〈어머니와 언니〉 1870년

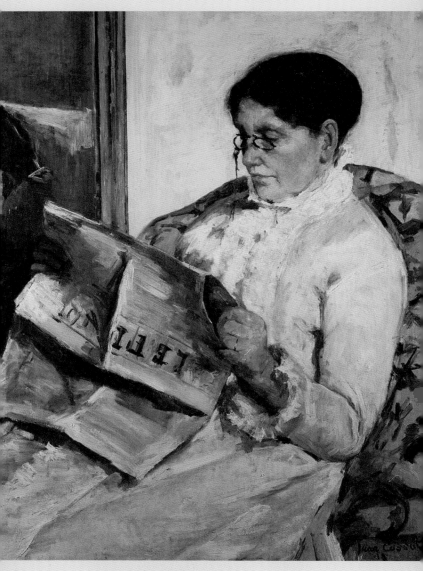

메리 커셋, 〈르 피가로를 읽는 어머니〉 1878년

넷째 장

아르테미시아 젠틸레스키와 선구자들

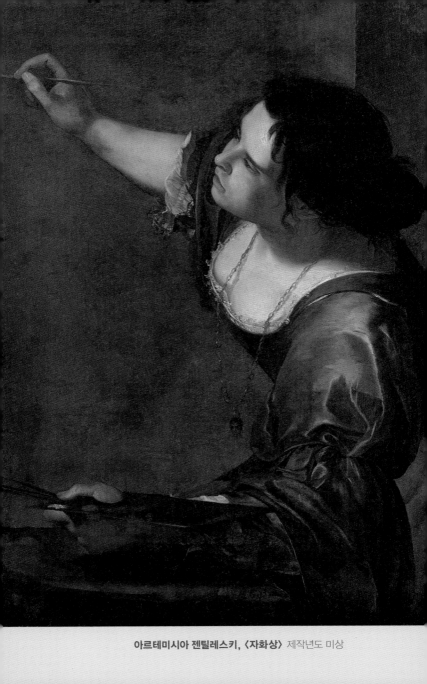

**아르테미시아 젠틸레스키, 〈자화상〉** 제작년도 미상

# 내가 화가다

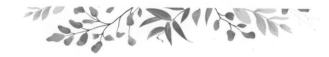

## 두 번이나 처녀막 검사를 받다

오랜 세월 창고에 방치되어 있던 그림 한 점이 갑자기 빛을 보았다. 무명 화가의 라 피투라(la Pittura) 그림으로만 여겨 전혀 주목받지 못했던 자화상의 주인공은 아르테미시아 젠틸레스키(Artemisia Gentileschi, 1593~1653, 이탈리아)였다. 이 사실을 최초로 밝힌 미술사가 마이클 리비(Michael Levey, 1927~2008)는 "만약 남자의 그림이었다면 정당한 평가가 훨씬 더 빨리 이루어졌을 것"이라고 주장했다. 이는 페미니즘 미술사를 개척한 린다 노클린(Linda Nochlin)의 '왜 위대한 여성 예술가는 없었는가'라는 질문과 비슷하다.

## 라 피투라(la Pittura)

이탈리아어로 회화를 뜻하는 여성 명사.

그렇다. 미술의 역사에서 여성은 남성에 비해 교육 기회가 제한되었고, 화가를 직업으로 삼기에도 많은 걸림돌이 놓여 있었다. 중세부터 근대에 이르기까지 여성 화가들은 주로 가족의 공방에서 허드렛일을 맡거나 남성 화가의 조수를 하며 붓을 잡았다. 특별한 재능으로 훌륭한 그림을 완성한들 최종 서명은 아버지나 남자 스승의 몫이었다. 극소수 운 좋은 여성 화가만이 후세에 이름을 남겼다.

여느 분야와 마찬가지로 미술 역시 여성에게는 기울어진 운동장이었다. 서양미술사를 다룬 책에서도 여성 화가에 대한 서술은 매우 빈약하다. 이러한 푸대접 속에서 젠틸레스키는 1970년대에 시작된 페미니즘 미술사 연구의 이정표가 되었다.

열여덟 살 되던 해, 그녀는 아버지의 동료 화가이자 미술 선생이었던 열다섯 살 연상인 아고스티노 타시(Agostino Tassi)에게 성폭행을 당했다. 재판에서 젠틸레스키가 겪은 고통과 수치는 성폭행의 끔찍함을 넘어서는 것이었다. 진술이 사실임을 증명하기 위해 타시와 대질 심문을 받으면서 '시빌레'(sibylle)라 불리는 손가락 고문과 두 차례의 치욕적인 처녀막 검사를 감당해야 했다.

**시빌레(sibylle)**

아폴론의 신탁을 받아 진실만을 예언했다는 무녀의 이름.

매우 고통스러울 뿐만 아니라 자칫하면 화가에게는 치명

적인 손가락 기능을 상실할 수도 있는 위험한 고문이었다.

재판을 통해 숨겨진 사실들이 밝혀졌다. 강간당한 직후 칼을 들고 달려드는 젠틸레스키를 진정시키기 위해 타시는 황급히 결혼을 약속했다. 당시로서는 미혼 여성에게 가장 소중한 가치라고 여겨졌던 순결을 빼앗긴 절망에 빠진 젠틸레스키는, 그 약속을 믿고 이후 몇 개월에 걸친 타시의 집요한 동침 요구에 응할 수밖에 없었다.

젠틸레스키의 약점이 타시에게는 무기가 되었다. 버젓이 살아있는 아내를 숨기고 어리고 순진한 젠틸레스키를 마음껏 농락했다. 젠틸레스키에게는 타시를 남편으로 삼는 것만이 명예를 지키는 유일하고 불가피한 선택이었다. 어린 여성을 성적으로 착취하기 위해 감언이설로 신뢰를 쌓고, 약점을 이용하여 조종하고 통제하는, 전형적인 '위계에 의한 그루밍(grooming) 성폭행'이었다. 재판에서도 타시는 줄곧 범행을 부인하며 오히려 젠틸레스키를 음탕하고 헤픈 여성으로 몰고 갔다.

## 남자 구경꾼을 불편하게 하는 그림

젠틸레스키가 겪은 고통과 수치의 보상은 너무 가벼웠다. 재판 후에도 정숙하지 못한 여자라는 따가운 눈총에 시달렸다. 상처뿐인 허무한 승소였다. 유죄가 인정된 타시에게 내려진 형벌은 단지 로마를 떠나라는 추방령에 불과했다. 화가 활동에 별 제약을 받지 않았음은 물론 더욱 높은 명성을 누렸다. 예나 지금이나 성폭력 사건에서 여성은 이겨도 이긴 것이 아니라는 것, 사실 입증을 피해자인 여성에게 요구하는 것, 재판 자체가 2차 가해가 되는 상황은 별반 달라진 게 없다. 이 사건이 젠틸레스키에게 남긴 고통과 타시에 대한 복수심이 이후 그림들에 드러난다.

그러한 작품 중 하나가 〈수산나와 장로들〉이다. 아버지 오라치오 젠틸레스키의 법정 증언에 의하면 이 그림은 그녀가 열일곱 살 되던 해에 그린 것으로 알려졌으나 분명하지 않아 제작 시기에 대한 논란은 여전하다. '수산나와 장로들'(Suzanne et les vieillards)은 르네상스 이후 화가들의 단골 소재이다. 남성 화가들이 아담과 이브, 롯과 그의 딸들, 목욕하는 밧세바 등과 함께 기독교 교훈을 명분으로 여성의 나체를 그릴 수 있었기 때문이다. 젠틸레스키의 그림에서도 수산나는 전라에 가깝게 그려졌으나 남성 화가들과는 의미와 의도가 다르다.

베네치아 르네상스의 거장 틴토레토(Tintoretto, 1519~1594)의 그림에 묘사된 수산나는 자연을 배경으로 거울을 보면서 자신의 눈부신 나신에 빠져 있다. 엉큼한 두 명의 장로가 훔쳐보는 것도 전혀 의식하지 못한다. 서양의 문명 대 자연이라는 이분법적 사고는 종종 남자와 여자를 상징한다. 여자는 가꾸고 정복해야 할 대상이며 자연의 일부였다.

거울은 허영의 상징이다. 허영에 빠진 여자는 만만해 보인다. 관람자인 남자가 느끼고 즐기는 것에 불편한 요소를 수산나의 허영이 없애준다. 이 그림의 구성과 묘사에서 종교적 가르침은 허울에 불과하다.

반면 젠틸레스키의 그림은 그 무엇보다 관람자를 불편하게 만들며 수산나의 고통스런 표정과 몸짓을 주목하게 한다. 숲이나 들판 등 자연이 아닌 정교하고 단단한 벽을 배경으로 고립된 수산나의 거부와 저항을 드러내는 몸짓은 관능을 강조한 남성 화가의 누드에서 벗어났다. 성폭행을 가한 타시인 양 여겨지는 귓속말하는 검은 수염 남자와 침묵을 요구하는 늙은 장로는, 남자들로 하여금 음험한 모의에 참여하고픈 속마음을 꺾어 놓는다. 이러한 풀이에 근거하여 타시에게 당한 성폭행이 그림에 반영되었다는 주장은 설득력을 갖는다. 나아가 그녀의 가장 유명한 그림 〈홀로페르네스의 목을 치는 유디트〉를 통해 더욱 힘을 얻는다.

아르테미시아 젠틸레스키, 〈수산나와 장로들〉 1610년 추정

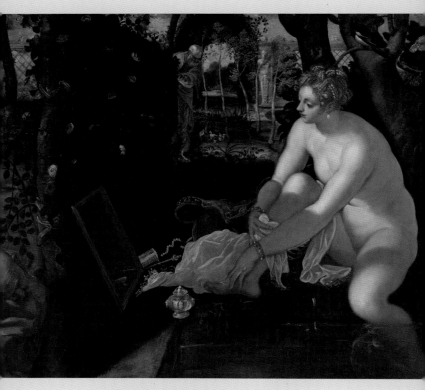

틴토레토, 〈수산나와 장로들〉 1555~56년

아르테미시아 젠틸레스키, 〈홀로페르네스의 목을 치는 유디트〉 1614~20년

## 내 영혼에 시저의 정신이 깃들어 있다

앗시리아의 침입으로 위기에 빠진 베툴리아(Bethulia)에 과부 유디트(Judith)가 살고 있었다. 도시를 구하기 위해 하녀와 함께 술과 음식을 준비해 앗시리아군의 진지로 들어간 유디트는 적장 홀로페르네스(Holofernes)를 유혹하는 데 성공한다. 며칠 지나 적장의 침소에 들어가 술에 취해 잠든 그의 머리채를 휘어잡고 목을 베는 유디트의 얼굴에는 어떠한 망설임이나 두려움도 없어 보인다.

유디트의 얼굴과 근육은 남자가 기대하는 여성적 아름다움과는 거리가 멀다. 이 순간을 기다려왔다는 듯, 억센 팔뚝과 주먹에 간담마저 서늘해진다. 칼을 쥔 오른손은 자세가 불편해 보이기는 해도 유디트의 결기를 더욱 선명하게 드러낸다. 관람자조차 목을 움츠리게 하는 실재감은 성폭행에 대한 복수심이라는 해석에 저절로 머리를 끄덕인다. 귓속말을 하는 검은 수염의 남자와 홀로페르네스는 동일 인물이 아닐까. 성폭행범 타시는 검은 머리에 검은 수염을 길렀다.

유디트는 여성을 억압하는, 부당하고 불의한 현실에서 심리적 해방의 모델이 되었다. 평범한 가부장 남자 홀로페르네스에게 능동적이고 파괴적인 여자의 힘을 보여줌으로써 충격 효과를 거두

었다. 잔혹한 살인의 순간을 이만큼 실감나고 박진감 있게 그린 남성 화가는 없었다.

조국을 구했지만 남성 화가들에게 유디트는 영웅 이전에 여자였다. 젠틸레스키에게 가장 큰 영향을 끼친 화가 카라바조(Michelangelo da Caravaggio)의 같은 제목의 그림은 자주 비교 대상이 된다. 강렬한 명암 대비로 연극을 보는 듯 시선을 집중시키는 테네브리즘(Tenebrism)을 완성한 카라바조의 화풍을 계승한 화가들을 카라바조파라 분류한다.

두 그림을 비교하면 다소 차이가 있지만 전체 구성과 화풍에서 카라바조의 영향을 읽을 수 있다. 그러나 적장의 목을 베는 유디트의 모습은 확연히 다르다. 특히 얼굴은 명확하게 구별된다. 젠틸레스키는 유디트를 강인하고 성숙한 여성으로 그렸으나 카라바조는 연약한 어린 소녀로 등장시켰다.

사실성에서는 카라바조의 그림이 더 설득력 있다. 젠틸레스키의 유디트는 처음 암살을 시도하는 여성치고는 어떠한 두려움도 주저함도 느껴지지 않는다. 사건의 긴장감을 묘사하기 위해 사실주의자 카라바조는 유디트의 땀에 젖은 블라우스에 살짝 비치는 젖가슴을 그렸다. 주문자의 요구를 의식했을 수도 있다.

카라바조에게도 유디트는 영웅 이전에 여성이었다. 이를 뒷받침할 남성 화가들의 그림은 차고 넘쳤다. 유디트와 짝을 이루는

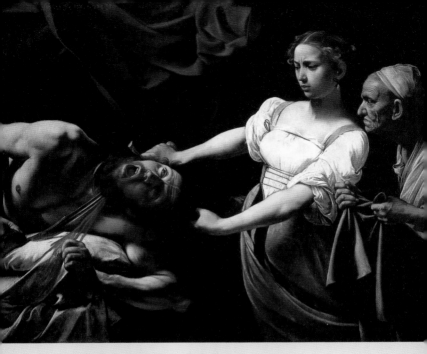

카라바조, 〈홀로페르네스의 목을 치는 유디트〉 1571년

다윗은 시대를 불문하고 용맹하고 사려 깊은 영웅 이미지로 그려졌지만, 유디트는 17세기 이후 남성 화가들에 의해 지혜와 용기의 화신이 아닌 팜 파탈(femme fatale)적 이미지로 바뀌어갔다. 특히 19세기 말 20세기 초 프로이트 정신분석의 등장과 함께 유디트는 남성의 거세 공포가 표출된 대표적인 여자가 되었다.

피렌체에 있는 유디트 조각상과 관련된 일화가 있다. 르네상스 번성기에 피렌체 권력자들은 애국심을 높이고 위대한 피렌체를 상

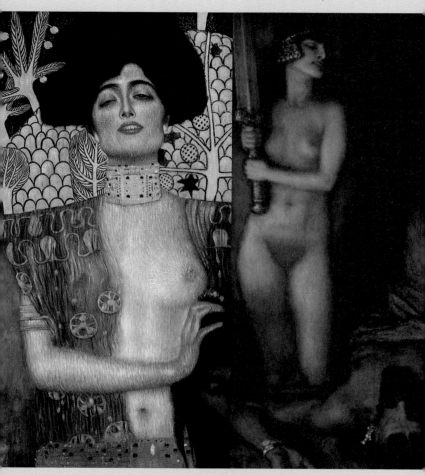

구스타프 클림트, 〈유디트〉 1901년

징하는 조각을 베키오 광장에 세우기로 하고 공모에 들어갔다. 가장 탁월한 작품은 도나텔로(Donatello)의 유디트였다. 그러나 도시 상징으로는 부적절하다는 결론이 내려졌다. 이에 젊은 천재 조각가 미켈란젤로에게 다비드 상을 의뢰했고 지금까지 피렌체를 상징하는 작품이 되었다.

도나텔로의 작품이 반대에 부딪힌 이유는 주인공 유디트가 여자이기 때문이었다. 도시의 상징으로 여자가 남자를 살해하는 조각상을 세운다면 다른 도시들의 비웃음거리가 될 것이라는 주장이 들끓었다. 물론 이러한 주장을 한 사람들은 모두 권력을 틀어쥔 남자들이었다.

탁월한 재능을 갖추었어도 여자에게 직업 화가가 되는 길은 높고 험난한 현실의 장벽을 넘어야 하는 일이었다. 르네상스 이후 화가에게 가장 중요하게 요구되는 능력은 정확한 인체 묘사였다. 서양은 오랜 세월 신화를 포함한 종교화와 고귀한 역사를 담은 역사화를 최고의 미술로 간주했다. 그림의 인문적 가치와 서사적 기능을 중시했으며, 사실성을 높이기 위해 인간을 실재적으로 묘사하는 것이 중요했다. 이를 위해 남성 화가들은 남녀 모델을 앞에 세우고 마음껏 인체 연구와 드로잉에 몰두했다. 심지어 다빈치와 미켈란젤로는 시신까지 해부해서 장기는 물론 근육의 섬세한 부분까지 연구했다.

하지만 여성 화가에게 누드모델은 엄격한 금기였다. 남자는 물론 여자의 누드를 그리는 것도 금기시되었으므로 여성 화가에게 누드모델 채용은 당연히 위험한 시도였다. 여성 화가들의 그림 대부분이 초상화에 한정되어 있는 까닭이다. 젠틸레스키의 위대함은 기어이 이러한 장벽을 이겨냈음은 물론 결혼을 하고 자녀가 있었음에도 멈추지 않고 꾸준히 예술에 매진했다는 점이다. 많은 여성 화가들이 결혼과 함께 화가의 꿈을 접었다. 결혼한 여성에게 직업은 상상할 수도, 용납할 수도 없는 일이었다. 그러나 그녀는 금기를 깨고 여성 누드모델을 앞에 세웠다.

왜 굳이 위험한 여성 누드에 도전했을까? 답은 간단하다. 주문이 있었고, 주문을 받아야 했다. 화가가 그림을 팔아 생계를 이어갈 수 있는 유일한 통로는 고객이나 후원자의 주문이었다. 더러는 자기 방을 장식할 그림을 주문하는 귀부인이 있긴 했으나 주문자의 대부분은 남자였다. 귀족을 포함한 상류층 남자에게 그림은 신앙심과 사회적 명예, 그리고 고대 지식을 자랑할 수 있는 유용한 도구였다. 때로는 성적 환상을 충족시킬 은밀한 요구가 따르기도 했다. 포르노그라피가 흔치 않던 시절에 그림은 관능을 자극하는 역할도 했으리라.

화가를 직업으로 선택한 이상 젠틸레스키 역시 그러한 요구를 마냥 무시하긴 힘들었을 것이다. 더불어 여성 화가의 능력을 의심

하는 주문자에게 믿음을 주기 위한 노력도 게을리할 수 없었다. 주문자에게 보낸 편지에 그녀는 이렇게 썼다.

"나라는 여자의 영혼에 시저의 정신이 깃들어 있음을 알게 될 것 입니다."

남자 중의 남자 시저(Caesar)를 끌어들일 수밖에 없었던, 불리 하고 부당한 여성 화가의 위치를 잘 알기 때문이었다.

## 현실을 비튼 선구자들

젠틸레스키가 그린 〈비너스와 큐피드〉는 남자가 그린 여성 누 드와는 사뭇 다른 방식을 보여준다. 남성 화가들에 의해 정형화 된 '침대에 누워 있는 비너스' 스타일을 따르지만, 젠틸레스키의 비너스가 다른 비너스에 대해 갖는 가장 큰 차이는 비너스의 시 선이다. 대부분의 남자 그림에서 비너스는 관람자의 눈길을 의식 하며 유혹적 눈빛을 던진다. 최초라고 알려진 티치아노(Vecellio Tiziano)의 〈우르비노의 비너스〉에서 19세기 프랑스 화가 카바넬 (Alexandre Cabanel)의 〈비너스의 탄생〉에 이르기까지, 비너스의 눈길은 관객에게 '당신이 원한다면'이라는 메시지를 상상하게 하

고 착각하게 만든다.

하지만 젠틸레스키의 비너스는 얼굴을 반듯이 천장으로 향한 채 눈을 감고 있다. 관객의 눈길은 아랑곳없이 입술은 슬며시 미소를 머금고 있다. 자신만의 방에서 자신만의 시간을 누리며 자기 충족에 빠져 있다. 얼굴에 비해 상대적으로 큰 몸집과 튼실한 팔다리는 남자가 슬렁슬렁 접근하기 힘든 아우라를 비친다. 비너스의 나신은 관능적이면서도 여성 육체의 위엄이 느껴진다. 카바넬의 그림과 비교하면 수긍이 간다.

카바넬의 〈비너스의 탄생〉은 1863년 파리 살롱전에서 금상을 차지했다. 마네의 〈올랭피아〉(Olympia)가 출품되어 센세이션을 일으켰던, 바로 그 살롱전이었다. 카바넬의 그림은 남자들이 바라는 성적 판타지를 노골적으로 담았다. 엉덩이와 하반신을 강조하기 위해 비튼 허리, 수줍은 듯 살짝 얼굴을 가렸지만 순순히 요구에 응할 것임을 암시하는 눈동자, 겨드랑이를 온전히 드러낸 포즈…. 마네의 〈올랭피아〉는 도색적이라고 비난받은 반면, 〈비너스의 탄생〉은 회화의 이상(理想)을 훌륭하게 구현한 작품이라는 극찬과 함께 나폴레옹 3세가 사들이는 영광을 누렸다.

굳이 젠틸레스키와 카바넬의 그림을 비교할 필요가 있을까. 화가와 관객의 교감은 '단번에 와 닿는 느낌'으로 이루어진다. 물론 그 느낌에 오해의 여지가 있기는 해도 그것이 예술작품의 운

젠틸레스키, 〈비너스와 큐피드〉 1625년

알렉산드르 카바넬, 〈비너스의 탄생〉 1863년

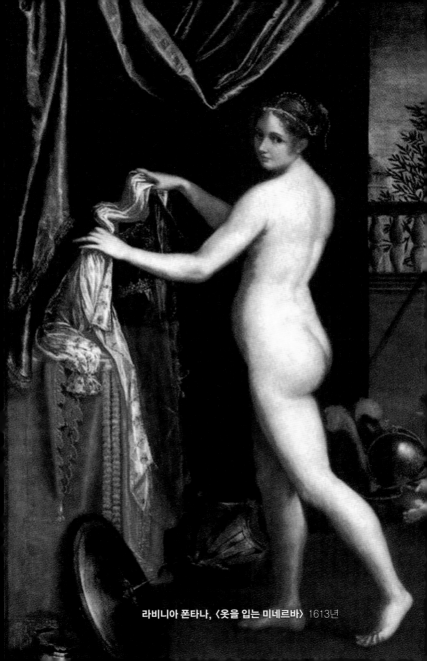

라비니아 폰타나, 〈옷을 입는 미네르바〉 1613년

명이다.

젠틸레스키의 〈비너스와 큐피드〉보다 한 세대 앞선 여성 화가의 누드 그림이 있다. 이탈리아 여성 화가 라비니아 폰타나(Lavinia Fontana, 1512~1597)의 〈옷을 입는 미네르바〉이다. 여자의 발치에 있는 방패와 황금투구는 전쟁과 지혜의 여신 미네르바(Minerva, 그리스의 아테나)의 상징이다. 문 밖으로 비스듬히 세워진 창끝은 평화를 상징하는 올리브 나무에 앉은 지혜의 상징 부엉이를 가리키고 있다. 해부학적으로 완벽하게 재현한 여성의 육체는 폰타나가 비밀리에 누드 수업을 받았음을 짐작케 해준다. 누드의 미네르바는 관능적이기보다 정숙함에 가깝다. 전쟁의 신이지만 그림은 평화와 지혜를 강조하는 듯하다.

미네르바는 주로 그리스 신화에 등장하는 '파리스의 심판'(judgement of Paris)에서 헤라, 비너스와 함께 최고로 아름다운 여신을 선발하는 주제로 그려졌다. 홀로 누드화의 주인공이 되는 경우는 매우 드물다. 그리스 신화를 다룬 그림에서 누드모델은 대부분 비너스의 차지였다. 폰타나가 미네르바를 선택한 점은 의미심장하다. 추측컨대, 여자는 단지 남자의 눈요깃감으로 존재하는 것이 아님을, 남자들의 싸움터인 전장을 주관하는 신이 여성이라는 점을 강조한 것은 아닐까.

비너스 외에 젠틸레스키의 누드에 등장하는 주인공들은 주체

적이고 능동적으로 역경을 극복한 여성 영웅이 많다. 400년이 지난 그림들을 지금의 시각으로 판단하고 평가하는 것은 분명 오류에 빠질 위험이 있다. 협소한 페미니즘의 관점만으로 해석하는 경우도 그러하다. 그녀를 최초의 페미니스트 화가라 평하는 것은 나름의 판단에 따른 것이기는 해도 동의할 수 없는 주장이다.

중세 수도원 필사본에 혼신을 다해 삽화를 그렸던 사람들 중에는 무명의 수녀 화가들도 있다. 비록 그린 이의 이름은 남기지 못했으나 수녀들이 그린 삽화 곳곳에 여성의 현실과 주체성을 표현하려 애쓴 흔적들이 남아 있다. 여느 분야와 마찬가지로 특정 화가와 작품에 대한 최초 및 최고라는 찬사에 대해서는 더 진지한 검토와 확인이 필요하다. 최초는 일부 학자의 주장인 경우가 많고, 최고는 자의적이고 주관적인 판단에 불과함에도 너무 쉽게 쓰인다.

능력 있는 화가 아버지에게 체계적인 미술교육을 받고 화가로 성공한 젠틸레스키는 이름조차 남기지 못한 수많은 여성 화가들에 비하면 매우 운이 좋았다. 물론 아무리 좋은 운도 노력과 치열함이 없었다면 자기 것이 될 수 없는 법! 그녀가 불멸의 여성 화가로 재조명될 수 있었던 답이 그녀의 자화상에 담겨 있다.

## 귀족 숙녀는 앞에, 여성 화가는 뒤에

여성 화가의 자화상에 대해서도 오랜 사회적 편견이 있다. 비아냥에 가까운 편견이다. 여성이 등장하는 서양화에는 종종 거울이 함께 나타난다. 틴토레토의 그림에서 보듯 거울은 여성의 허영에 대한 알레고리다. 생물의 암수를 나타내는 기호 중 ♂는 창을 든 용맹한 전쟁의 신 마르스를 상징하고, ♀는 거울을 든 미의 여신 비너스를 상징한다. 그런 만큼 서양에서 거울은 꽤 오랜 세월 여성의 허영에 대한 상징으로 굳어졌다.

그렇다면 자화상과 거울이 무슨 상관인가. 자화상을 그리기 위한 필수 도구가 거울이다. 거울을 바라보면서 그린 여성 화가의 자화상은 허영의 산물로 귀결된다. 남성 화가도 제 얼굴은 거울을 보고 그리는데 왜 여성 화가만?

그럴 양이면 자신의 모습을 마치 예수처럼 그린 뒤러(Albrecht Dürer)는 허영의 신으로 평가되어야 마땅하다. 소년 시절부터 임종 직전까지 수십 년 동안 자화상을 그린 렘브란트, 정신착란으로 귀를 자른 모습까지 자화상으로 남긴 고흐는 어떤가?

뿌리 깊은 차별과 여성 편견에도 불구하고 자화상을 그린 여성 화가들이 있었다. 네덜란드 출신 카타리나 판 헤메센(Caterina Van Hemessen 1527~1587)의 자화상은 최초의 전문 여성 화가

의 자화상이다. 이젤 앞에 앉은 화가의 모습을 그린 작품으로서는 남녀 화가를 통틀어 최초로 인정받는다. 프랜시스 보르젤로(Frances Borzello)는 헤메센의 자화상을 이렇게 평했다.

"그림의 모든 요소들은 작품 속 여성이 숙녀이긴 하지만, 아마추어는 아니라는 점을 분명하게 보여준다. 헤메센은 아버지로부터 화가 수업을 받았고 작품의 이미지는 전문성을 암시한다. 팔 받침으로 고정된 오른손은 캔버스에 그림을 그릴 태세이고, 왼손 엄지는 팔레트를 들고 있으며 여분의 붓을 손에 쥐고 있다. 붓을 통해 그녀는 자신이 그림을 그리고 있는 미술가임을 우리에게 말한다."

— 『자화상 그리는 여자들』, p.59.

젠틸레스키보다 한 세대 앞서 활동했던 소포니스바 앙구이솔라(Sofonisba Anguissolac 1532경~1625)는 이탈리아 명문가의 맏딸로 태어났다. 귀족 가문으로는 드물게 아버지는 딸에게도 동등한 교육을 시켜야 한다는 진보적 교육관을 지니고 있었다. 이름 앞머리 Sofo는 이탈리아어로 지혜, 철학을 뜻한다. 미켈란젤로를 비롯한 거장들에게 딸을 소개하고 가르침을 요청할 정도로 적극적이었다.

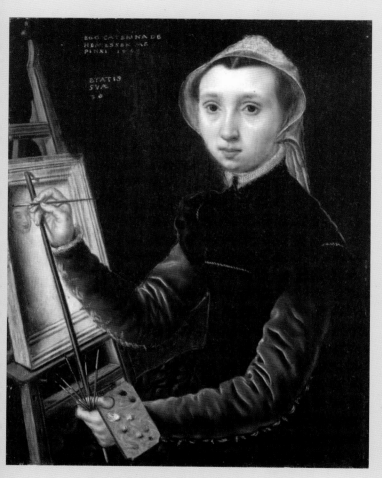

**카타리나 판 헤메센, 〈이젤 앞의 자화상〉** 1548년

미술사에서 앙구이솔라는 독창적 자화상으로 유명하다. 르네상스 시대 뒤러에서 바로크 시대 렘브란트 사이에 어떤 화가보다 많은 자화상을 남겼다. 그러나 그 탁월한 그림들은 사후 세인의 관심에서 멀어져 남성 화가의 작품으로 오인되었다. 여성 화가의 그림이 동시대 남성 화가의 그림으로 둔갑하는 사례는 흔했으며, 이는 곧 여성 화가들이 미술사에서 소외된 원인 중 하나이기도 하다.

앙구이솔라는 20대 후반의 자화상에서 지체 높은 집안의 숙녀로 자신을 표현했다. 화가로서의 자부심보다는 귀족 신분이 드러나는 고급 옷을 입고 품위 있는 자세로 건반악기 앞에 앉아 있다. 지체 높은 집안에서 악기 연주와 그림은 여성이 갖추어야 할 교양이었다. 그러나 취미를 넘어 전문 연주자나 화가가 되는 것은 품위에 어긋났다. 헤메센의 자화상처럼 이젤 앞에 붓을 들고 있는 모습을 그리는 것은 화가로서의 열정과 사회적 관습에 어긋나는 경계를 넘나들어야 하는 매우 조심스러운 시도였다.

이 점에서 사회적 신분이나 눈총 따위는 전혀 관심 없다는 듯 열정에 찬 화가의 모습을 부각시킨 젠틸레스키의 자화상은 결정적으로 구별된다. 물론 앙구이솔라의 자화상이 미술에 대한 열정이 부족해서는 아니다. 여성 화가보다 귀족 숙녀, 가정에 충실한 여성을 훨씬 높이 평가하는 사회적 인식에서 자유로울 수 없었다.

또한 고상하고 기품 있는 모습으로 화가를 표현하는 르네상스 전통을 따랐을 뿐이다. 이에 반해 젠틸레스키의 혁신과 대담함은 앞선 여성 화가들을 구속했던 전통에 도전했다는 점에 있다.

앙구이솔라보다 늦게 태어났지만 활동 시기가 겹치는 폰타나는 볼로냐 출신이다. 볼로냐대학은 13세기에 여자의 입학을 허용했을 만큼 이탈리아 어느 도시보다 여자의 사회 진출 또한 개방적이었다. 폰타나가 여성 화가로서는 드물게 교회의 대형 제단화를 주문받을 수 있었던 것은 탁월한 실력과 함께 볼로냐의 이러한 분위기에 힘입은 바 컸다.

폰타나의 자화상은 건반악기와 하녀가 함께 있는 구성으로 앙구이솔라 자화상에 영향을 받은 듯하다. 폰타나 역시 귀족 집안의 숙녀는 그림 앞쪽에 놓고, 화가는 안쪽 창가에 이젤을 작게 배치하는 것으로 표현했다. 두 그림 모두 하녀를 등장시켜 자신의 신분을 강조했다. 이러한 구성은 여성이 직업 화가가 되기 위해 넘어야 했던 사회적 장벽을 암시하고 있을 뿐, 결코 그녀들이 가진 예술적 열정의 척도는 될 수 없다.

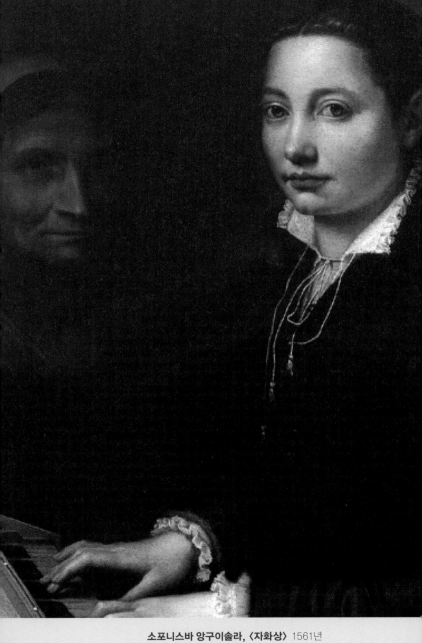

소포니스바 앙구이솔라, 〈자화상〉 1561년

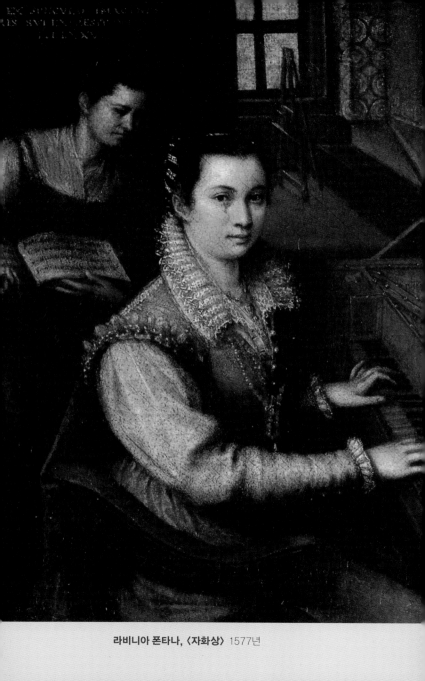

라비니아 폰타나, 〈자화상〉 1577년

## 주체와 대상에 반기를 들다

『르네상스 미술가 평전』의 저자 조르조 바사리(Giorgio Vasari)가 극찬한 앙구이솔라는 스페인 왕 펠리페 2세 궁정에서 활동했으며 남성 화가들에게도 추앙받을 만큼 뛰어났다. 그녀의 독특한 이중 자화상 〈앙구이솔라를 그리는 베르나르도 캄피〉는 가장 널리 알려지고, 다양한 해석을 낳는 그림이다.

앙구이솔라의 초상화를 그리고 있는 남성 화가 베르나르도 캄피(Bernardino Campi)는 그녀의 스승이다. 스승이 그린 그녀의 모습, 그림 속 그림으로 자화상을 그린 이유는 사제관계를 중요하게 여기는 예술계의 전통을 의식한 것이다. 유명한 스승에게서 배운다는 것은 곧 명성과도 직결되는 문제였다. 그러나 이 그림에서 더욱 중요한 주제는 '주체와 대상'이라는 낡은 인식에 반론을 제기했다는 점이다. 남성은 그리는 주체로, 여성은 그려지는 대상이라는 뿌리 깊은 편견에 도전한 것이다.

그림 속에서는 캄피가 앙구이솔라를 그리는 주체지만 실제로는 앙구이솔라의 모델로 그려졌다. 반면 앙구이솔라는 그림 속에서는 그려지고 있지만 실제로는 그리는 주체와 그려지는 대상이 일치된, 한마디로 '대상으로 위장한 주체'이다. 스승 캄피보다 더 크게 그려졌고, 관람자와 눈높이가 똑같은 캄피에 비해 앙구이솔

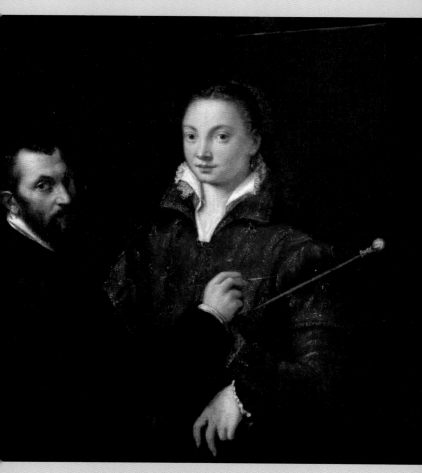

**소포니스바 앙구이솔라, 〈앙구이솔라를 그리는 베르나르도 캄피〉** 1550년

라는 내려다보고 있다. 초상화에서 시선은 특히 중요하다. 아래로 내려다보는 눈은 주로 왕이나 높은 신분을 가진 사람들의 초상화에 나타난다. 자신이 주체라고 생각하는 캄피는 그림 속에서 앙구이솔라를 우러러보며 그려야 하는 묘한 위치에 있다. 절묘하게 계산된 여성 자화상의 걸작이다.

젠틸레스키의 자화상(p. 108)은 '무언가를 말하고자 한다'는 의미를 갖는 '알레고리(allegory)' 자화상이다. 알레고리 자화상에 대해서는 체사레 리파(Cesare Ripa)의 〈이코놀로지아〉(Iconologia)에서 보다 쉽게 이해할 수 있다. 젠틸레스키의 자화상에서 다소 헝클어진 머릿결은 작업을 위해 묶었음에도 창작에 몰입한 열정을 상징한다. 그림의 전체 느낌이 그러하듯 머릿결도 정숙하고 예쁘게 그리지 않았다. 금목걸이에 달린 가면 모양의 펜던트는 화가의 사물 재현 능력을 상징한다. 녹색 드레스는 빛의 각도에 따라 여러 톤으로 보이는 재질로서 화가의 색채 능력을 보여주며, 팔레트와 붓을 들고 있는 손은 미술 도구를 다루는 능력을 암시한다.

외모를 돋보이기 위한 노력이나 존경심을 끌어내기 위한 어떠한 장치도 없이 오로지 작업에 몰두하는 모습은 경외심을 불러일으킨다. 물감으로 얼룩진 양손과 강건한 팔은 더욱 설득력 있게 관람자를 사로잡는다. 이 자화상은 '나는 화가다'라는 의지의 표명이며 선언이다.

체사레 리파, 〈이코놀로지아〉의 '라 피투라' 부분 1644

타마라 드 렘피카, 그웬 존, 나혜석

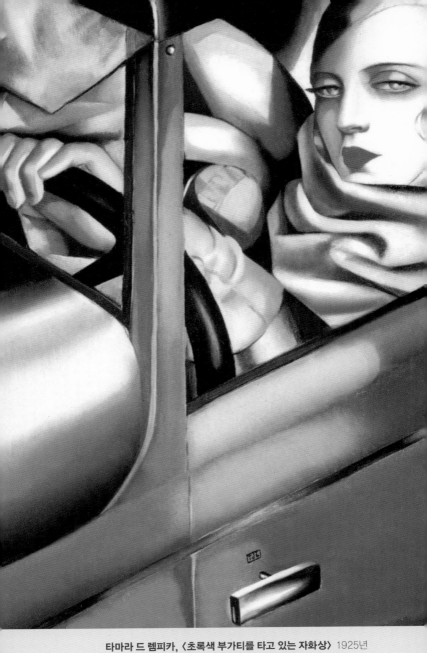

타마라 드 렘피카, 〈초록색 부가티를 타고 있는 자화상〉 1925년

# 스캔들, 그리고 새로운 시선

## 렘피카, 스캔들을 즐기다

1898년 폴란드에서 태어난 렘피카(Tamara de Lempicka)의 본명은 마리아 고르스카(Maria Górska)이다. 한때 굴곡이 있었지만 비교적 부유한 삶을 살았다. 교류했던 인물들이나 그림의 모델들 역시 대부분 상류층이었다. 그녀가 생각하기로 자유와 돈은 동의어였다. 추구했던 자유가 어떤 것이었는지는 중요하지 않다.

렘피카는 자유를 누리는 데 주저하지 않았다. 가장 널리 알려진 그림 〈초록색 부가티를 타고 있는 자화상〉에서 패션 모델마냥 대담하게 차려입은 렘피카가 핸들을 잡고 있는 초록색 부가티(Bugatti)는 부와 사치의 상징이었다. 어쩌면 핸들은 잡아보았겠지

만 그녀가 부가티를 소유했다는 기록은 없다.

목에 두른 천의 주름과 섬세한 색감은 전형적인 아르데코 스타일이다. 렘피카는 당당하고 자기주도적인 현대 여성의 전형적인 모습으로 자신을 그렸다. 상대를 내려보는 듯한 시선은 남성 자화상에서나 볼 수 있는 것으로 남자들의 눈길에 호락호락하지 않겠다는 듯 냉소적 느낌이다. 이 그림은 독일에서 발행되었던 여성주의 잡지 《디 다메(Die Dame)》의 표지 그림으로 사용되었다.

렘피카는 두 번 결혼했다. 두 번 모두 스스로 선택한 남자를 자신의 방식으로 이끌어 결혼에 이르렀다. 1916년 결혼한 첫 남편은 러시아 변호사 타데우즈 렘피카(Tadeusz Lempicki)로 경제적으로 유능했지만 지나칠 만큼 사치스럽고 방종한 생활을 누렸다. 1917년 10월 볼셰비키 혁명이 발발하면서 우여곡절 끝에 파리로 도피했다. 파리에 사는 동안에도 러시아에서 챙겨온 값비싼 보석들을 팔아가며 사치를 누렸으나 밑 빠진 독이었다. 어쩔 수 없이 돈을 벌어야겠다고 생각한 렘피카는 어린 시절부터 재주가 있었던 화가가 되기로 했다.

탁월한 사교술로 쌓은 상류층 인맥이 그림을 팔아 돈을 버는데 큰 도움이 되었다. 화가가 된 지 수년 만에 유명 갤러리에서 개인전을 열었고, 1925년 최초의 아르데코 전시회에도 출품했다. 피카소의 입체파와 이탈리아의 미래파에 영향 받은, 장식적이고 이

국적인 화풍을 지향하는 아르데코는 훗날 그녀의 별명이 되었다. '아르데코의 여왕, 타라르 드 렘피카'가 된 것이다. 파리 상류층 인사들의 초상화 주문이 줄을 이었다. 그녀의 야심은 파리를 넘는 국제적 명성으로 이어졌다. 그러기 위해서는 대중에게 이름을 알릴 스캔들이 필요했다.

유럽에서 화려한 여성 편력으로 소문이 자자했던 이탈리아 작가 가브리엘 단눈치오(Gabriele D'Annuńzio, 1863~1938)는 렘피카의 전략에 딱 들어맞는 인물이었다. 초상화를 그린다는 명분으로 두 사람은 여행을 떠났다. 35살이나 더 많은 단눈치오는 이력을 쌓기 위한 방편 이상의 매력은 없었다.

그러나 늘 아내의 남자관계가 불안했던 렘피카의 남편 타데우즈는 두 사람을 미행했다. 내색하지 않았지만 그녀가 남녀를 가리지 않고 모델들과 육체관계를 맺는 일은 이미 비밀이 아니었다. 모델과 관계를 갖는 것은 오랜 세월 남성 화가들에게는 공공연한 일로 간주되었으나, 여성 화가에게는 상상할 수 없는 위험하고 부도덕한 행위였다. 그러나 렘피카는 별 주저 없이 관습에 도발했고 욕망을 따랐다.

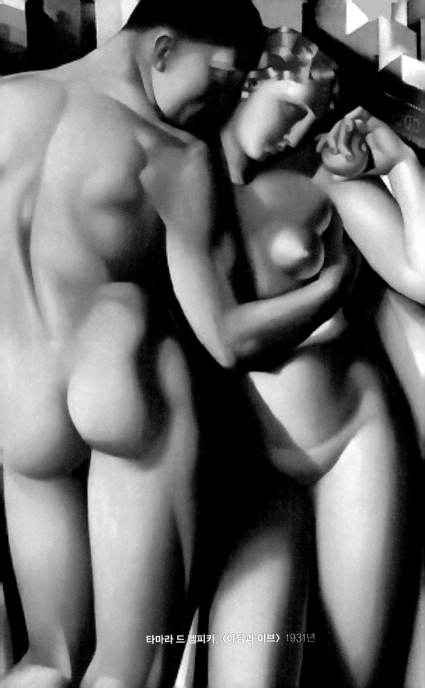

타마라 드 렘피카, 〈아담과 이브〉 1931년

## 금기를 금지한 괴물

〈아담과 이브〉의 근육질 남자 모델은 렘피카의 화실 앞을 지나던 젊은 경찰이었다. 한눈에 마음에 든 렘피카는 모델이 되어줄 것을 제안했고, 경찰은 망설임 없이 옷을 벗고 여성 모델과 포즈를 취했다. 캔버스를 꽉 채운 벌거벗은 한 쌍의 남녀는 밖으로 튀어나올 듯한 관능을 발산하고 있다. 음란성 논란을 피하기 위해 남성은 뒷모습을 그려 음부를 가렸다. 그러나 허벅지 부분 그림자를 여성 음부에 드리워 성적 상상을 유발시키며 관음증을 자극한다.

남성 화가가 여성 음부를 그리는 것은 문제가 없지만 여성 화가가 남성 음부를 그리면 음란하다는 비난이 얼마나 쏟아졌을지는 알 수 없다. 분명한 것은 남성이 그 기준을 정했다는 사실이다. 작품성은 논외로 하더라도 논란을 일으키기에는 충분하다. 사생활에서도 예술에서도 여성에게 금지한 것들에 대한 도발과 위반이 렘피카의 전략이었다. 수잔 발라동의 떠들썩한 아담과 이브에서 더 나아가 종교적 의미를 완전히 지운 유혹의 상징 사과 한 알을 이브의 손에 쥐어주었다.

어떤 형식에 상관없이 렘피카는 화제의 주인공으로 오르내리는 것을 즐겼다. 자유분방함을 견디지 못한 첫 번째 남편은, 이

혼하면서 "그 여자는 사람이 아니라 괴물이다"라는 말을 남겼다.

신고전주의의 거장 앵그르(Jean A.D. Ingres)를 존경했다는 그녀의 작품은 '도착적 앵그리즘'으로 불리기도 한다. 〈네 명의 여성 누드〉는 앵그르의 〈터키탕〉에 등장하는 여인들을 바탕으로 했다. 인상파가 등장하기 전까지 최고의 인기와 권위를 누렸으나 페미니즘 미술의 공격을 받은 앵그르의 이름이 자신의 평가에 쓰이는 것을 마다할 이유가 렘피카에게는 없었다. 앵그르의 그림에서 여자의 나체는 노골적이지만 쾌락의 묘사는 자제한 반면, 렘피카의 그림은 모든 것이 노골적이다. 앵그르가 여자의 육체를 대상화했다면 렘피카는 상품화했다.

그림 속 여자들의 절단된 신체는 포르노 영상에서 흥분을 극대화시키기 위해 동원되는 카메라 워크다. 여자의 잘린 신체가 가득한 공간에 남자가 들어설 여지는 전혀 없다. 때문에 이 그림은 오로지 여성에게 쾌락의 환상을 준다는 것과, 굳이 저곳에 들어가지 않아도 얼마든지 밖에서 볼 수 있는 남자에게 훔쳐보기의 욕망을 준다는 평가로 나뉜다.

앵그르의 그림은 페미니즘 공격의 표적이 되었고, 렘피카는 논란은 있지만 페미니즘의 가치를 담았다고 인정되었다. 1933년 렘피카는 자신의 계획대로 후원자였던 부유한 쿠프너(Baron Raoul Kuffner) 남작과 재혼하고, 1939년 전쟁을 피해 미국으로 건너갔

**타마라 드 렘피카, 〈네 명의 여성 누드〉** 1925년

지만 유럽에서의 명성을 잇는 데는 실패했다. 빠르게 변화하는 현대미술의 흐름에서 아르데코는 한물간 양식이었다. 렘피카는 시대에 맞춰 추상화에 도전했으나 별 주목을 받지 못한 채 점점 평론가와 대중의 관심에서 멀어졌다. 거기까지가 그녀의 한계였다.

## 그웬 존, 또 다른 시선

영국 출신 그웬 존(Gwen John)은 삶과 예술 모두에서 렘피카와 반대쪽에 있다. 그웬 존에게는 의례 남동생 오거스터스 존(Augustus John), 그리고 그녀가 연모했던 로댕의 이야기가 따른다. 오거스터스는 누나 그웬보다 먼저 화가로서의 명성을 얻었는데, 그웬은 동생과는 전혀 다른 독창적 화풍을 구사했다. 여성 예술가를 유명한 남자와의 관계를 중심으로 풀어가는 것은 말초적 흥밋거리에 불과하다. 예술 자체에 대한 본질을 방해할 뿐이다. 예술에 대한 평가는 그 모든 것에 앞서 작품에 대한 평가여야 한다. 여성 예술가라 해서 다를 것은 없다.

미술 공부를 위해 런던을 떠나 스물일곱 살에 파리에 정착한 그웬은 1904년 로댕의 모델이 되었다. 궁여지책으로 시작한 모델 일은 그녀의 삶을 뒤흔들었다. 내성적이면서도 집착이 강했던 그녀가 서른다섯 연상의 로댕을 사랑했던 10년 세월은 스스로를 갉아먹는 시간이었다.

로댕은 카미유 클로델(Camille Claudel)을 비롯한 수많은 여성들을 예술적 영감의 제물로 삼았다. 그웬의 로댕을 향한 히스테리에 가까운 집착과 돌출 행동이 잦아지면서 작업실에서 쫓겨나 결국 관계는 단절되었다. 로댕에 의한 일방적 단절이었다.

그런 그녀에게 다시 화가의 길에 전념할 것을 격려한 사람은 로댕의 비서로 일했던 시인 릴케(Rainer Maria Rilke)였다. 로댕과 헤어진 후 그녀는 지독했던 사랑의 시간을 단호하게 마음에 묻었다. 사랑의 아픔을 아무에게도 말하지 않았고, 로댕에게 보내지 않은 편지 2천여 통을 간직하기만 했다. 그녀가 죽은 후 발견된 편지가 현재 로댕박물관에 소장되어 있다. 1917년 가톨릭에 귀의해 홀로 은둔하면서 그림에만 몰두했다.

1902년 작 〈자화상〉은 책을 즐겨 읽었고, 로댕과의 사랑을 소재로 습작 소설도 쓸 만큼 지성을 갖추었던 그녀의 모습이 담겨 있다. 거의 모든 자화상에서 웃음기 없이 그려진 입술은 지극히 내성적인 그녀의 성격과 더불어 굳은 의지력이 읽힌다. 격정과 고통의 시간을 마음에 봉인하는 일은, 어지간한 의지력의 소유자가 아니라면 매우 어려웠을 일이었다. 그녀의 화풍은 미술 흐름에서 동떨어져 있었다. 전시회에서 세잔의 그림에 반했음에도 자신의 그림이 제일 좋다며 자기 방식대로 그려나갔다.

차분한 색조와 절제된 색채, 그리고 정돈된 느낌을 주는 구성은 형식적으로는 단단하지만 감상적이다. 작품 속 여인들에서는 고독과 우울, 삶의 고단함이 묻어난다. 그러면서도 결코 쉽게 무너질 것 같지 않은 모습들이다.

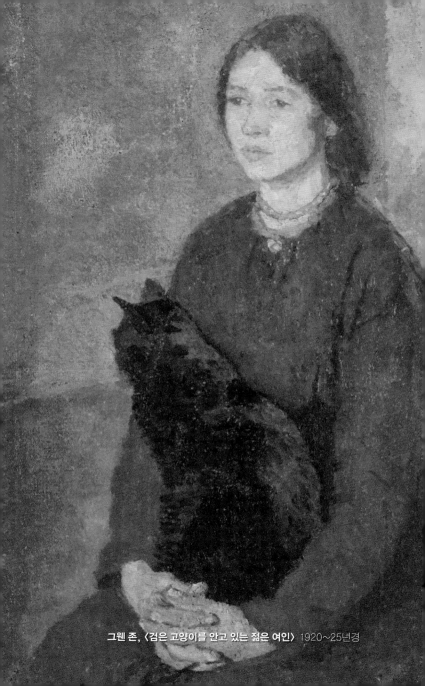

그웬 존, 〈검은 고양이를 안고 있는 젊은 여인〉 1920~25년경

그웬 존, 〈학생〉 1903년

"내 목표는 베끼는 것이 아니라 새로운 스타일과 밝은 빛의 색을 창조하는 것, 그리고 내 모델들에게서 우아함을 발견하는 것이었다."

그웬의 말은 작품을 관통하는 키워드이다. 자극적이고 강렬한 이미지를 즐겨 그렸던 렘피카와 비교하면, 주로 작은 캔버스를 사용한 그웬의 그림들은 '여성성'의 전형으로 읽히기도 한다.

그러나 그웬의 여성성은 전통과 규범이 강제한 여성성과는 거리가 있다. 가사, 육아, 순결, 순종, 관능 등을 여성의 미덕으로 표현했던 남성 화가들과 다르게 남성 화가는 결코 포착하기 힘든 여성의 속마음을 담았다. 친구이면서 남동생 오거스터스의 정부였던 도렐리아(Dorelia)를 모델로 남매가 각각 그린 작품은 여성 모델을 바라보는 남성 화가와 여성 화가의 차이를 확연히 보여준다. 화가뿐만 아니라 누구든 보이는 것을 진실로 믿기보다 보고 싶은 것을 진실이라 믿는다.

오거스터스가 정부로 보았던 도렐리아와 그웬이 친구로 보았던 도렐리아의 초상화 속 인물이 언뜻 동일인이라 느껴지지 않는다. 오거스터스는 "지금은 내가 화가로서 유명하지만 50년 후에는 그웬의 동생으로 기억될 것"이라 할 만큼 누나를 높이 평가했다. 두 사람의 능력에 문제가 있었던 것은 아니다.

거스터스 존, 〈웃는 여인〉 1908년　　　　　　　그웬 존, 〈툴루즈에서 램프 옆의 도렐리아〉 1904년

## 내면의 힘을 그림에 담다

오거스터스의 〈웃는 여인〉은 평론가들의 극찬을 받았다. 관능적 자태로 웃음을 머금은 도렐리아는 남성 평론가들의 이목을 끌기에 충분했다. 물론 그때까지 그웬은 여전히 이름이 알려지지 않은 무명화가였다. 남성과 여성의 시선에 포착된 모델 이미지는 남성 화가에게는 대상화된, 여성 화가에게는 주체화된 모습으로 그려진다.

그웬은 책 읽는 여자들의 모습을 즐겨 그렸다. 과장되고 자극적인 섹슈얼리티를 강조한 렘피카와 비교된다. 책 읽는 여성 초상화는 부나 교양을 과시하는 수단이 되기도 했지만 근대에 이르기까지 여성의 독서는 불온한 것으로 여겨졌다. 여성의 책 읽기는 지성과 자아를 키워 가부장제를 위협할 수 있기 때문이었다.

겨우 교육을 받은 극소수 상류층 여성조차 도서목록이 제한되었다. 주로 가사, 육아, 여성의 예의범절 따위를 다룬 책들이 대부분이었다. 그웬이 그린 책 읽는 여성들에서는 어떠한 과시욕이나 허영을 찾을 수 없다. 누구도 의식하지 않고 자신의 시간과 공간 속에서 다만 읽고 있을 뿐이다. 그런 면에서 그웬의 그림 속 여자들은 렘피카에 비해 겉보기에는 약해 보이지만 훨씬 더 자기 충족적이다. 반면 렘피카의 여자들은 짙은 화장과 관능적 육체에도

불구하고 남자의 눈길과 관심 없이는 무의미한 존재로 떨어질 것 같다. 그럼에도 불구하고 렘피카의 일생은 화려했으나 그웬은 동생의 그늘에 가려 조명받지 못했다.

2011년 그웬의 수채화 23점이 미국 프린스턴대학에서 우연히 발견되면서 세간의 이목이 집중되었다. 페미니즘 미술 연구를 통해 서서히 재평가되기 시작한 그웬은, 이제 가장 중요한 화가로 인정받는다. 그웬의 수채화를 발견한 로빈슨 교수는 BBC와의 인터뷰에서 이렇게 평했다.

"많은 사람들은 단순히 그녀가 최고 중의 한 명이라 생각한다. 그녀는 정말 화가 중의 화가이다. 단연코 탁월한 아티스트였다."

그웬은 파리의 방을 즐겨 그렸다. 세상과 단절된 삶에서 자기만의 방은 가장 평화로운 영토였고 가장 외로운 동굴이기도 했다.

같은 시기에 그려진 두 작품의 미묘한 차이를 통해 그녀의 마음을 헤아릴 수 있다. 왼쪽은 열린 창으로 들어오는 바람이 탁자 위 펼쳐진 책을 스쳐 의자에 닿는다. 오른쪽은 닫힌 창문을 드리운 얇은 커튼으로 스며든 빛이 작은 화병을 거쳐 의자에 걸친 양산에 닿는다. 왼쪽의 열린 창을 통해 세상에 다가가고픈 조심스러운 갈망을 내비치지만, 바람이 넘긴 책의 페이지를 통해 불안을

그웬 존, 〈파리의 예술가의 방〉 1907~09년

반영한 것은 아닐까. 오른쪽 얇은 커튼이 드리운 방은 무심한 평화가 느껴지지만, 쓰일 데 없이 기대어 있는 양산은 고독을 반영하는 듯하다. 의자에 아무렇게나 걸린 코트와 가지런히 걸린 드레스 또한 그런 내면의 연장이 아닐까. 그웬의 〈화가의 방〉은 심리적 갈등과 번민을 섬세하게 드러내면서 여자라면 누구나 한번쯤 겪었을 마음을 어루만지는 잔잔한 힘이 있다.

그웬의 그림에서 고독, 슬픔 등을 느끼는 것은 로댕과의 깨진 사랑을 너무 쉽게 유추한 결과다. 일생을 하나의 사건, 하나의 기억에만 묶어두고 살아가는 사람이 어디 있는가. 로댕은 그웬의 삶을 뒤흔든 중요한 인물이었으나, 그웬의 예술을 객관적으로 해석하는 데 가장 큰 걸림돌이 되기도 한다. 우리는 그웬의 말을 잊지 않아야 한다.

"더 내면적인 삶에 대한 동경 외에 표현하고 싶은 것은 아무것도 없다."

비슷한 시기에 같은 모델을 같은 장소에서 그린 두 점의 작품은 그웬이 말하는 내면이 무엇인지 보여준다. 〈누드 걸〉의 깡마른 몸매와 지친 표정의 소녀에는 어떠한 성적 메시지도 없다. 옷을 걸친 모습과 누드의 모습은 외관은 다를지언정 관객이 느끼는 소

그웬 존, 〈누드 걸〉 1910년    그웬 존, 〈어깨를 드러낸 소녀〉 1910년

녀의 내면은 차이가 없는 것이다. 옷을 입거나 벗거나 인간의 내면은 달라지지는 않는다.

## 나혜석, 운명을 흔든 스캔들

나혜석(羅蕙錫, 1896~1948)이 한국 '최초의 여류화가'라는 말은 틀렸다. 누가 최초인지 알 수 없으며, 나혜석보다 400년 먼저 그림을 그렸던 신사임당도 있었다. 여류도 거슬린다. 남류가 없으면 여류도 없다. 그녀는 조선 여성 최초의 서양화가로 기록되어 있다.

나혜석은 일본의 식민 지배에 잘 적응한 수원의 재력가 집안에서 장녀로 태어났다. 덕분에 여자로서는 드물게 신교육 혜택을 누렸다. 진명여자고등보통학교를 최우등으로 졸업하고 오빠의 권유로 조선에서 네 번째, 여자로서는 처음으로 일본 미술 유학을 떠나 동경여자미술전문학교에 입학했다. 그녀가 밝힌, 미술을 전공하게 된 이유는 어릴 때부터 그림을 좋아했고, 학교에서 그림으로 선생님의 칭찬을 받았으며, 오빠의 권유를 따랐다는 정도이다.

1918년 귀국 후 조선 최초의 서양화가 고희동(高羲東)이 결성한 서화협회에 참여하고, 미술 교사, 잡지 기고 등 다양한 분야로 활동 범위를 넓혔다. 도쿄에서 발행된 잡지 《여자계》에 발표한 단편소설 〈경희〉에 당시로서는 파격적인 문장을 통해 여성의 주체

**나혜석, 〈자화상〉** 1928년 추정

성을 선언하기도 했다.

> "경희도 사람이다. 그 다음에는 여자다. 그러면 여자라는 것보
> 다 먼저 사람이다. 또 조선사회의 여자보다 먼저 우주 안 전 인
> 류의 여성이다"

조선의 〈매일신보〉 등에 삽화를 그리고, 독립운동 혐의로 일경
에 잡혀 투옥되기도 했다. 이 사건으로 인연을 맺은 변호사 김우
영(金宇英)과 결혼했다. 사별한 전처와의 사이에 자식도 있었지만
개방적 여성관을 지닌 남편의 배려로 결혼 후에도 화가로서, 여권
신장에 앞장서는 문인으로서 왕성한 활동을 펼쳤다.

그녀의 글은 페미니스트의 선구로 손색없지만 그림에서의 독창
적 시도는 찾기 어렵다. 초기에는 민족 정서가 담긴 토속 풍경화
를 일본화된 인상주의 풍으로 그렸다. 1927년부터 3년간 남편과
함께 다녀온 유럽 여행에서 접한 야수파 등의 새로운 흐름을 담
았으나, 완성도나 독창성 면에서 뛰어난 것은 아니었다. 화가 나
혜석의 한계였고 짧은 시간 일본에서 이식된 조선 서양화의 한계
이기도 했다.

유럽에 머물렀던 시간은 예술에 나름의 영향을 끼쳤다. 그러
나 최린(崔麟, 1878~1958)과의 밀애 사실이 알려지면서 삶은 흔들

**나혜석, 〈무희〉** 1928년

**나혜석, 〈농촌 풍경〉** 1922년

리기 시작했다. 남편은 더 이상 문제를 만들지 말라는 경고와 함께 생활비를 끊었고, 어려움을 해소하기 위해 최린에게 도움을 청하는 편지가 발각되면서 파경을 맞았다. 이혼 후에도 지속적으로 활동했지만 불륜 낙인이 찍힌 여인에게 세상은 호락호락하지 않았다. 경제적 어려움에서 벗어나지 못해 최린을 찾아갔으나 냉대와 멸시 외에 얻은 것은 없었다. 결국 최린을 상대로 위자료 청구 소송을 제기하고 약간의 합의금으로 사건은 마무리되었다.

남편과의 이혼에서부터 최린과의 소송에 이르는 과정은 여성

의 주체성을 내세웠던 나혜석의 활동과 더러 모순된다. 어쩔 수 없는 시대적 한계이다. 그녀는 1935년 《삼천리》 2월호에 의미있는 글을 썼다.

"4남매 아이들아, 에미를 원망하지 말고 사회제도와 도덕, 법률과 인습을 원망하라. 네 어미는 과도기의 선각자로 그 운명의 줄에 희생된 자였느니라."

나혜석의 삶은 1948년 행려병자로 쓸쓸한 죽음을 맞기까지 고난의 연속이었다. 과정은 각각 달랐지만, 예술가 스캔들의 피해자 대부분은 여성이라는 결과는 똑같았다. 극복한 소수는 이름을 남겼으나 대다수는 이름마저 잊혀져 갔다. 페미니즘 미술연구의 가장 큰 성과는 잊힌 여성 화가들을 발굴한 것이다. 이러한 시도에는 어쩔 수 없이 그녀들의 예술을 페미니즘의 잣대로 편협하게 만드는 위험도 따른다.

그려진 여성, 내가 주인공이다

# 그리스 신화 속의 여성들

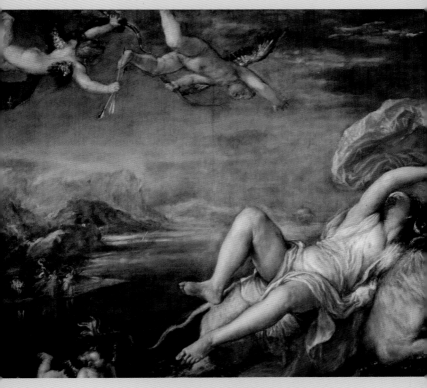

**티치아노, 〈에우로파의 겁탈〉** 1560~62년

# 여성미의 기준은
# 남자에 의해 만들어진다

## 제우스, 나는 겁탈한다. 고로 존재한다

에우로파(Europa)는 유럽이라는 지명의 유래가 된 페니키아의 공주였다. 어느 날 꽃을 따러 나온 그녀의 미모에 반한 제우스의 못된 버릇이 또다시 발동했다. 마음에 든 여인을 차지하기 위해 현란한 변신술로 접근하는 것이다. 흰 소로 변장해 에우로파가 노니는 해변에 나타났다.

제우스가 변신술을 부렸음을 알 리 없는 에우로파가 경계심을 허물고 아름다운 흰 소에게 다가가 보드라운 살가죽을 쓰다듬자 기다렸다는 듯 흰 소는 엎드려 등을 낮추었다. 아무런 의심 없이 에우로파가 등에 올라탄 순간 소는 쏜살같이 바다로 뛰어들었다.

티치아노의 〈에우로파의 겁탈〉에서 보듯 해변에 함께 있던 시종들의 아우성에도 아랑곳없이 에우로파를 납치한 제우스는 의기양양한 표정으로 우람한 근육이 불끈거리는 앞발을 내저어 바다를 건너고 있다. 에우로파를 등에 태워 헤엄쳐 닿은 곳이 그리스 문명의 발상지이자 유럽 문화의 뿌리 크레타 섬이었다.

섬에 도착해 제우스에게 겁탈당한 에우로파는 세 명의 아들을 낳았다. 그중 한 명이 크레타 문명을 일으킨 미노스 왕이다. 제우스가 바람을 피운 상대 여성은 제우스의 부인 헤라에게 온갖 수난을 당하기 일쑤였지만 어쩐 일인지 에우로파는 큰 어려움 없이 행복하게 여생을 보낸 것으로 전해진다. 그러나 문제가 없는 것은 아니다. 족보를 따지자면 에우로파는 제우스의 직계 후손이다.

이 말이 사실이라면 제우스는 그리스 최고의 신이면서 최악의 엽기적인 신이다. 먼 손녀뻘인 에우로파를 욕정의 제물로 삼고 자식까지 얻었으니 말이다. 그러나 그리스 신화에서 제우스를 비난하는 대목을 찾기는 힘들다. 남편의 바람기에 대한 헤라의 분풀이 대상도 제우스가 아닌 피해 여성들이었다.

르네상스 시대에 다빈치, 미켈란젤로, 라파엘로가 피렌체를 대표하는 화가였다면 베네치아의 대표 화가는 티치아노(Vecellio Tiziano)였다. 피렌체 화가들이 선을 중시했다면 베네치아 화가들은 색채 쪽에 기울었다. 티치아노는 〈에우로파의 겁탈〉에서 피렌체

화가들에게서는 찾기 힘든 과감하고 화려한 색채를 구사했다. 이 그림의 아름다운 색채와 역동적 구성은 루벤스를 비롯한 많은 후대 화가들이 베껴 그렸을 만큼 명작으로 손꼽힌다.

상황의 긴박함을 드러내면서 에로틱한 분위기를 암시하는 푸른 하늘과 대조되는 붉은 가운의 효과는 거장다운 구상이다. 그리고 실감나는 바닷물 묘사, 허공에서 펄럭이는 붉은 가운과 바닷물에 젖은 가운의 색채와 질감의 미묘한 차이는 이 그림에서 놓칠 수 없는 매력이다. 기술적 측면에서 최고의 경지에 이른 명작이다.

19세기 인상주의가 출현하기 전까지 서사는 그림의 중요한 요소였다. 훌륭한 작품으로 인정받기 위해서는 탁월한 기술은 물론 그림 속의 사건을 이야기하듯 전달할 수 있어야 했다. "시가 말하는 그림이라면, 그림은 말 없는 시"라는 말이 나왔던 이유다. 티치아노의 이야기 구성과 전달 능력도 탁월했다. 그러나 티치아노가 들려주는 그림 속 이야기는 누구의 관점으로 그려졌을까? 티치아노에게 그림을 주문한 사람들의 대부분은 베네치아는 물론 유럽 최고의 권력자들이었다. 그런 권력자들조차 주문한 그림을 받기 위해서는 3~4년을 기다려야 했다.

그만큼 티치아노는 당대 최고의 스타 화가로 부와 명예, 권력과 장수를 모두 누린, 미술사에서 보기 드물게 화려한 일생을 살

았던 화가다. 스페인 국왕 카를 5세가 자신의 초상화를 그리다가 티치아노가 붓을 떨어뜨리자 벌떡 일어나 직접 붓을 주워줬다는 일화는 티치아노의 권위를 짐작케 한다.

대부분의 화가들과 마찬가지로 티치아노가 누린 권력과 권위는 곧 이야기를 해석하는 관점에 드러난다. 〈에우로파의 겁탈〉에는 티치아노의 남성 권력자로서의 시선이 노골적으로 드러난다. 흰 소로 변신한 제우스 등에 올라탄 에우로파는 강간당할 절체절명의 위기에 직면해 있다. 멀리 해변에서 다급하게 달려오는 사람들과 금방이라도 소 등에서 떨어질 듯한 에우로파의 불안한 자세에서 위기를 직감할 수 있다.

그러나 황급히 납치 현장에서 달아나고 있는 흰 소, 제우스는 기대와 호기심 가득한 초롱초롱한 눈빛으로 그림 바깥에 있는 관람자를 바라본다. 이미 결말은 정해져 있지만 다음 장면을 상상해보라며 남성 관람자의 음탕한 호기심을 부추기는 눈빛이다. 큐피드는 잔칫날이라도 되는 양 언제라도 사랑의 화살을 쏘려는 듯 활을 든 채 하늘에서 흰 소의 행방을 뒤따르고 있다.

그렇다면 이 그림이 전하고 싶은 이야기는 에우로파에게 닥친 위험인가, 아니면 제우스가 기대하는 쾌락의 기쁨인가. 에우로파의 풀어 헤쳐진 옷자락 바깥으로 드러난 가슴과 허벅지 사이에 몰린 옷자락은 티치아노의 특별한 의도 없이 그려졌을까. 여성의

드러난 가슴은 남성 화가 그림에는 워낙 흔해서 감각이 무디겠지만 아랫배에서 흘러내려 허벅지 사이에 낀 옷자락은 교묘하게 관음증을 유발시킨다.

에우로파에게 닥친 공포의 순간이 남자들에게는 오히려 성적 판타지를 자극하는 수단이 되고 있다. 여성의 고통과 수난을 성적 판타지의 소재로 삼는 것은 그때나 지금이나 별반 다르지 않았다.

## 겁탈당한 피해자가 오히려 핍박받는다

이오는 강의 신 이나코스의 딸이다. 욕정을 채우기 위해서라면 가릴 것이 없었던 제우스에게 말단에 있는 신의 딸인들 예외가 아니었다. 그러나 최소한의 염치는 있었어야 했다. 이오는 그 누구도 아닌 제우스의 부인 헤라를 모시는 여사제였다. 제우스는 이오의 아름다움에 진즉 눈독들이고 있었고, 헤라는 이오가 자신을 받드는 여사제였으니 더욱 관심 있게 지켜보고 있었다.

이오가 순순히 요구에 응할 리 없을 뿐만 아니라 신경을 곤두세우고 있는 헤라의 감시를 피하기 위해서는 제우스에게 묘안이 필요했다. 그리하여 만들어 낸 묘안이 먹구름으로 변하는 것이었다. 이오는 제우스를 피해 달아나려 하지만 먹구름에 갇혀 꼼짝할 수 없게 되었다. 그 다음에 벌어진 일은 제우스가 마음먹은 대

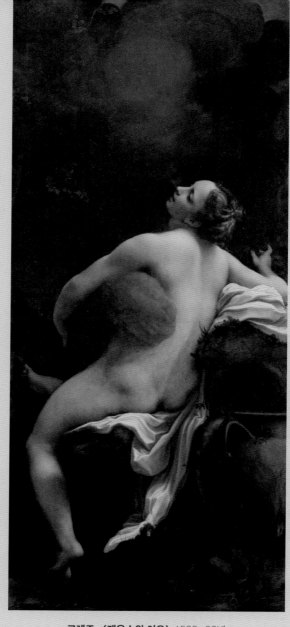

**코레조, 〈제우스와 이오〉** 1532~33년

로였다. 지상을 유심히 내려다보고 있던 헤라는 수상한 먹구름 속에서 심상찮은 일이 벌어지고 있음을 직감했다. 사태 파악을 위해 현장을 급습하자 다급해진 제우스는 이오를 암소로 변장시켰다. 에우로파를 겁탈할 때는 흰 소로 변했던 제우스가 이번에는 상대를 암소로 만들어버렸다. 수단과 방법을 가리지 않는다는 말은 제우스에게 딱 들어맞는 말이다.

남편의 바람기에 이골이 난 헤라는 쉽게 의심을 거두지 않았다. 헤라가 내놓은 한마디는 "그 암소 내놓으시오"였다. 망설임은 더욱 의심을 부추기는 법, 제우스는 암소로 변한 이오를 순순히 넘겼다. 그러나 또 어디서 사고를 칠지 모를 제우스를 두고 이오만 감시할 수 없었던 헤라는 백 개의 눈을 가진 괴물 아르고스에게 암소를 감시하라는 특명을 내렸다.

이오는 겁탈당한 피해자임에도 도리어 감시받고 핍박받는 신세가 되었다. 측은지심일까, 수오지심일까. 이오를 안타깝게 여긴 제우스는 헤르메스에게 명을 내려 아르고스를 없애고 이오를 도망치게 한다. 헤르메스는 천상의 피리소리로 아르고스를 잠재운 뒤 목을 베어버리고 이오를 탈출시켰다. 분노가 치민 헤라는 암소에게 등에를 보내 계속 쏘아대게 함으로써 쉴 새 없이 몸을 움직이며 세상을 떠돌게 만들었다. 한편 충복 아르고스의 죽음을 애도해 그 눈을 자신의 상징 새인 공작의 깃털에 붙였다.

헤라의 감시와 괴롭힘 속에 이오가 떠돌던 지금의 그리스와 로마 사이의 바다는 이오니아해(Ionian Sea)로 이름 붙여졌고, 이오가 아시아로 건너간 해협은 '암소의 건널목'이라는 뜻을 지닌 보스포루스 해협(Bosphorus Strait)으로 명명되었다. 유랑 끝에 이집트로 건너간 이오는 인간의 모습을 되찾고 왕비가 되었다.

태어난 곳의 지명을 따라 코레조로 널리 알려진 안토니오 알레그리 다 코레조(Antonio Allegri da Correggio 1489~1534)는 르네상스 미술과 바로크 미술의 가교 역할을 한 화가다. 르네상스 전성기의 거장 만테냐(Andrea Mantegna)와 다 빈치의 영향을 받은 그의 작품은 풍부한 색채와 섬세한 붓질, 독창적으로 해석한 신화와 종교화로 유명했다. 18세기 로코코 화가들에게 큰 영향을 끼칠 만큼 시대를 앞선 감각을 지닌 걸출한 화가였다.

신화 소재의 작품 중 이오의 겁탈은 화가들이 묘사하기에 가장 까다로운 이야기다. 먹구름에 몸을 숨긴 채 이오를 겁탈하는 제우스의 모습을 표현하기 어려웠기 때문이다. 출중한 지식의 소유자로 알려진 코레조는 기발한 발상으로 난제를 해결해 〈제우스와 이오〉는 그의 대표작이 되었다. 이오의 얼굴 위로 보일 듯 말 듯 구름 속 제우스가 입맞춤을 시도하고 있다. 이오의 겨드랑이를 끼고 등에 닿은 구름은 제우스의 팔일 것이다. 의뭉스럽게 표현한 구름은 비교할 대상이 없는 탁월한 구상임에 틀림없다. 먹구름과

대비되는 이오의 하얀 살결은 관능미를 배가시킨다.

그러나 흠 잡을 데 없이 완벽한 이 그림은 거짓말을 하고 있다. 제우스를 피해 도망쳤다던 이오는 어찌하여 공포가 아닌 황홀한 표정을 짓고 있는가. 제우스를 거부감 없이 받아들이는 듯 겨드랑이 아래로 미끌어져 들어온 먹구름을 감싸 안은 팔과 발그레한 표정은 이오의 황홀경을 묘사하고 있다. 천하의 바람둥이 제우스를 옹호하기 위해 남성 화가들은 욕망의 대상을 뒤바꾸었다. 즉 여성이 제우스의 욕망의 대상이 아니라 거꾸로 제우스가 여성의 욕망의 대상인 듯 묘사한 것이다.

겁탈당한 여성을 황홀경에 빠진 모습으로 묘사함으로써 제우스는 마치 여성의 욕망에 봉사한 고마운 존재가 되는 것이다. 성폭행을 저지른 남성 범죄자들의 일반적인 자기 정당화가 "나도 즐겼지만 너도 즐겼잖아"라는 항변이다. 500년 전의 그림이 말해주듯 그 황당한 변명의 역사는 길고도 길다.

## 여성은 불완전한 남성인가?

세상이 변하면 고전도 그 추세에 맞춰 재해석되어야 한다. 신화에 담긴 뿌리 깊은 남성 가부장 이데올로기와 영웅을 위해 희생되는 여성 주인공들에 새로운 해석이 더 많이 시도되어야 한

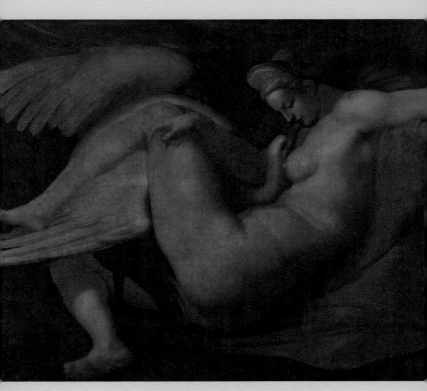

미켈란젤로 원작 모사(추정), 〈레다와 백조〉 16세기

다. 그리스 신화는 반면교사 역할의 훌륭한 텍스트가 될 수 있다.

레다(Leda)는 스파르타의 왕 틴다레오스(Tyndareus)의 아내다. 물론 제우스에게 그녀가 유부녀라는 사실은 주저할 거리가 되지 않았다. 레다에게 욕정을 느낀 제우스는 독수리에게 쫓기는 백조로 변신한다. 레다가 위험에 빠진 백조를 가련히 여겨 품에 안는 순간 제우스는 욕정을 해소한다.

졸지에 겁탈당한 레다가 낳은 알에서 트로이 전쟁의 원인을 제공한 절세 미녀 헬레나(Helene)와 트로이 전쟁의 그리스 연합군 사령관 아가멤논의 아내 클리타임네스트라(Clytemnestra)가 태어났다. 레다와 백조 이야기는 다 빈치를 비롯한 많은 화가들에게 인기 있는 소재였다. 훗날 레다가 낳은 자식들에 대한 제각각 다른 이야기, 헬레나와 클리타임네스트라 자매의 파란만장한 삶도 흥미를 끄는 요소였다. 그러나 무엇보다 남성 화가들의 구미를 당긴 것은 백조의 생김새에 있었다. 백조의 긴 목은 남성 성기의 은유로서 그만이었다. 긴 목은 화가의 상상대로 형태를 변형시켜 묘사할 수 있었다.

이 그림을 미켈란젤로의 모작으로 보는 이유는 그가 남긴 스케치와 레다의 인체 묘사에 있다. 미켈란젤로는 평생을 독신으로 지낸 동성애자였다. 그의 임종을 지킨 토마소 데이 카발리에리(Tommaso dei Cavalieri)는 스물세 살 되던 해 쉰일곱 살의 미켈

란젤로를 만나 30여 년간 플라토닉한 사랑을 나누었다. 미켈란젤로는 사랑하는 동성 연인을 주인공으로 300여 편의 소네트를 남겼고 그의 조각과 회화에도 흔적을 남겼다.

그의 걸작 〈최후의 심판〉 속 예수의 모델이 카발리에리라는 주장이 제기되기도 했다. 예술 정신과 인문학적 지식에 이르기까지 그리스 고전에 큰 영향을 받은 미켈란젤로는 '여성은 불완전한 남성'이라는 아리스토텔레스의 주장을 신봉했다. 미켈란젤로의 여성관은 특히 회화에서 잘 드러난다.

시스티나 예배당 천장화의 이브는 어지간한 남자보다 더 근육질의 몸매로 그려졌다. 〈레다와 백조〉에 묘사된 레다의 몸은 이브와 비슷하다. 아담이 기대어 잠든 나무의 잘린 가지는 이브가 거세된 남성, 즉 불완전한 남성이라는 의미를 담고 있다. 그리고 성경에 기록된 아담의 갈비뼈가 아닌 바위에서 이브가 걸어 나오는 모습도 독특하다. 일부 연구자들은 조각가로서 강한 자부심을 가졌던 미켈란젤로가 돌을 쪼아 형상을 창조하는 자신의 능력을 신의 창조에 비유한 것이라고 주장한다. 천지창조에 그려진 모든 여성이 이브처럼 근육질의 모습이다.

그리스의 남성 조각상은 완전한 누드 상태로 성기까지 드러낸 경우가 많지만 여성 조각은 대부분 옷을 걸친 채 음부를 감추었다. 가끔 누드 비너스상이 조각되기도 했으나 흔히 '정숙한 비너스'

**미켈란젤로, 〈천지창조 중 이브의 탄생〉** 1512년

**지오반니 볼디니, 〈레다와 백조〉** 19세기

의 모습이다. 한 손으로는 가슴을, 다른 한 손으로는 음부를 가리고 있는 모습인데 이는 여성의 수치심과도 관계가 있지만 불완전한 여성(거세된 여성) 신체에 대한 혐오감도 이유였다.

레다와 백조의 성교 장면은 때로는 은유적으로 때로는 포르노그라피에 버금가는 노골적 모습으로 묘사되기도 했다. 온갖 성적 판타지가 투영된 그림들을 뭇 남성들이 보고 즐겼다. 레다의 모델은 주문자의 애첩이거나 연인 혹은 욕정의 대상으로 삼은 이웃집 여인일 수도 있었다. 자신의 의지와 무관하게 모델로 선택된 여성은 발가벗겨진 채 주문자는 물론 남성 관람자들의 성적 판타지로 대상화되었다. 여성은 결코 성적 주체가 될 수도, 되어본 적도 없었다.

〈레다와 백조〉는 르네상스 이후 사회가 세속화되는 과정에서 묘사 수위가 점점 더 노골적으로 '발전'해 갔다. 제우스의 겁탈로 태어난 헬레나가 트로이 전쟁의 원인 제공자라는 오명을 쓰고 있지만 거슬러 올라가면 그 원죄는 제우스에게 있다.

## 약자여, 너의 이름은 여자이니

헤라가 제우스의 엽기적 행각에 대응하는 방식은 의미 있는 질문을 던진다. 헤라의 응징 대상은 왜 남편이 아닌 피해자 여성이

었을까. 제우스의 압도적 권능이 두려웠을까. 그러나 천하의 제우스가 헤라의 눈치를 살핀 것을 보면 그게 전부는 아닐 듯하다. 신화는 현세의 인간 가치관이 담긴, 그러할 것 같은, 그랬으면 하는, 그래야만 하는 가상의 이야기다. 결국 신화를 만든 인간의 욕망과 권력 이데올로기가 반영될 수밖에 없다.

제우스를 정점으로 그리스 신화를 관통하는 이데올로기는 가부장제다. 신들의 탄생과 계통을 정리한 헤시오도스의 《신통기(Theogonia)》는 신들의 족보를 다룬 이야기다. 가부장제가 가장 귀하게 여기는 유물이 족보 아니던가. 그리스 신화 최고의 여신 헤라조차 남편 제우스에게 버림받는 것은 가장 두렵고 피해야만 할 일이었다.

호메로스의 《일리아드(Illiad)》에는 제우스를 공격해 실패한 헤라가 수모를 당하는 장면이 나온다. 자신의 힘과 권력만으로는 제우스를 응징할 수 없었던 헤라가 할 수 있었던 대응은 고작 남편이 접근하는 여인들에 대한 대리 복수였다. 가부장제 사회에서 여성은 사회적 권력과 경제력을 독점한 남성에게서 쉽게 떠날 수 없다. 자존심만으로는 생계를 잇기 힘들기 때문이다.

오직 집안에만 갇혀 있던 여성의 독립은 조롱과 가난, 더 나아가 죽음까지 각오해야 하는 공포스러운 일이었다. 가부장의 완장을 찬 제우스는 아내는 물론 관계한 여성들에게도 철저히 비겁했

다. 부정을 감출 수만 있다면 겁탈한 여인들이 모진 수난을 겪는다 해도 고개를 돌려 외면했다. 그리스 신화는 가부장의 뻔뻔함은 외면하면서 여성을 여성의 적으로 만들었다.

만약 헤라가 제우스와 같은 행각을 벌였다면 어떤 일이 일어났을까. 헤라가 다른 남성과 바람을 피웠다는 이야기는 없지만 사랑과 미의 여신 아프로디테는 신이나 인간을 가리지 않고 자유연애를 즐겼다. 아프로디테의 사랑은 모두에 대한 사랑이었고 미는 모두를 위한 미였으니 남편 한 사람에 묶이는 것이 억울했을까. 최고의 아름다움을 자랑하는 아프로디테의 남편은 신들 중 가장 못생겼다는 대장장이 신 헤파이스토스다. 이 결합은 아프로디테는 남편이 못생겼다는 핑계로 바람을 핀 여신이라고 비난하기 위한 것은 아닐까. 헤파이스토스는 만들지 못할 게 없을 만큼 올림포스 최고의 기술자였지만 순진한 신이었다.

헤파이스토스에게 진귀한 뇌물을 받은 제우스가 강제로 결혼시켰다는 설도 전해진다. 아무튼 아프로디테는 전혀 마음에 들지 않는 상대와 원하지 않은 결혼을 한 것이다. 제우스의 외도는 자식을 낳았지만 아프로디테의 외도는 치욕스런 스캔들과 슬픔을 낳았다. 사랑했던 미소년 아도니스는 그녀의 또 다른 연인 군신 아레스의 계략으로 멧돼지의 날카로운 이빨에 절명했다. 주검 앞에서 슬퍼하는 아프로디테의 눈물에 아도니스는 아네모네 꽃으

로 피어났다.

아프로디테에게 군신 아레스는 어울릴 만한 상대였지만 아레스와의 만남은 늘 주변을 살펴야 하고 함정에 빠질 수 있는 밀회였다. 어느 날 둘의 관계를 눈치 챈 태양신 헬리오스의 귀띔을 받은 헤파이스토스는 아프로디테의 침대에 강력한 투명 그물을 설치하고 아내와 아레스의 밀회 순간을 기다렸다. 출장 다녀온다는 거짓말로 아내를 안심시키고 몰래 숨어 있다 이에 속아 득달 같이 달려온 아레스가 아내와 함께 침대에 오르는 순간 그물을 잡아채 가두는 데 성공했다. 그것만으로 분이 풀리지 않았던 헤파이스토스는 불륜의 현장으로 신들을 소집했다.

현장에 모인 올림포스 신들의 구경거리가 되어버린 아프로디테와 아레스는 움직일수록 죄어드는 투명 그물 때문에 발가벗은 몸을 수습할 형편이 되지 못했다. 그 와중에도 포세이돈을 비롯한 남자 신들은 달콤한 조건을 내걸며 아프로디테에게 치근덕댔다고 하니, 참 대책 없다.

제우스였다면 상상도 할 수 없는 일이었지만, 아프로디테는 그렇게 당할 수밖에 없었다. 수많은 여신과 님프, 여인들과 관계했건만 제우스를 조롱하거나 비난했던 신은 없었다. 님프는 자연의 정령 혹은 하급 여신을 통칭해서 일컫는 말이다. 그리스에서는 처녀 혹은 신부를 의미하는 보통명사로 쓰이기도 한다. 신화에서 님

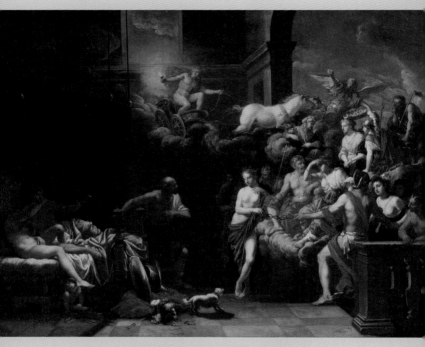

요한 헤이스, ⟨VULCAN SURPRISING VENUS AND MARS⟩ 1679년

프는 조연으로 등장해 이야기를 풍성하게 꾸미기도 하지만 아름다운 남성을 유혹하는 악역을 맡기도 한다. 님프를 어원으로 하는 님포매니악(nymphomaniac)은 여자색정중, 즉 비정상적으로 과도한 성욕을 가진 여성이라는 뜻이다. 동화 속 아름다운 요정 님프에는 여성 혐오적인 의미도 숨어 있다.

세상의 많은 일들은 권력의 유무에 따라, 남녀에 따라 묻히기도 하고 과장되기도 한다. 같은 사례를 멀리서 찾을 필요도 없다. 권력자들의 성상납 요구에 고통을 호소하다 결국 자살을 선택한 어느 여배우 사건의 진실은 묻혔지만, 성과 관련된 스캔들이나 범죄의 주인공이 여성일 때 훨씬 과도하고 가혹한 응징이 가해진다. 아프로디테가 평범한 여인이었다면 한 번의 수모로 사건이 마무리될 수 있을까. 어림없다.

특히 아내이자 어머니인 여성의 불륜은 모든 것을 잃을 수 있는 위험한 일이다. 여성에게는 가부장제 사회에서 가정과 아이들이 모든 것이다. 그렇게 사회가 주입했고 강요했다. 그마저도 가부장 남편이 인정하는 범위 내에서만 허락되었다.

여성의 불륜에 대한 '교훈적' 경고를 담은 영국 빅토리아 시대의 화가 에그(Augustus Leopold Egg)의 〈과거와 현재〉 3연작 중 첫 번째 작품을 보자. 거실 바닥에 두 손을 모은 채 엎어진 여인과 한 손에 쪽지를 쥔 채 망연자실한 표정으로 앉아 있는 남자.

오거스터스 에그, 〈과거와 현재 1〉 1858년

두 사람 사이에 무슨 일이 벌어진 것일까.

답은 쪽지에 있다. 쪽지의 내용은 탁자 위와 거실 바닥에 나뒹구는 반쪽 사과와 아이들 앞에 흩어진 트럼프를 통해 짐작할 수 있다. 쪼개진 사과는 타락을, 흩어진 트럼프는 여인의 세계가 무너졌음을 의미한다. 왼쪽 벽에 걸린 아담과 이브의 낙원 추방과 그 밑의 엎드려 있는 여인으로 추정되는 초상화는 불륜으로 타락한 여인의 은유이다. 불륜은 들켰지만 아이들을 생각해서라도 용서를 구하는 어머니의 결말은 거울에 비친 맞은편 열린 거실 문이 암시하고 있다. 사랑으로 보살피고 가꾸어온 모든 것을 빼앗기고 그녀는 문 밖으로 쫓겨날 것이다.

에그의 이어지는 연작에서 여인의 모습은 더욱 비참하게 묘사된다. 남편으로부터 버림받는 것은 곧 세상으로부터 버림받는 것이었다. 태어난 이후 사회에 적응할 교육의 기회가 없었던 일반 여성들은 결국 거리의 여인으로 전락하거나 극단적인 선택에 내몰릴 수밖에 없었다.

## 파리스가 뽑은 가장 아름다운 여신은?

제우스와 포세이돈은 바다 요정 테티스를 차지하기 위해 치열하게 경쟁했지만 테티스가 아버지보다 뛰어난 아들을 낳을 것이

라는 신탁을 듣는다. 자리를 빼앗기는 것이 두려웠던 그들은 테티스를 인간 펠레우스와 억지로 결혼시켰다. 둘 사이에서 트로이 전쟁의 영웅 아킬레우스가 태어났다. 운명의 장난, 아니 신의 장난이었다. 테티스의 결혼식에 초청받지 못한 불화의 신 에리스가 던진 황금사과 한 알이 트로이 전쟁의 발단이 되었으니 말이다.

'가장 아름다운 여신에게'라는 문구가 새겨진 황금사과 한 알을 두고 세 여신의 신경전이 벌어졌다. 서로 황금사과가 자기 것이라는 헤라, 아테나, 아프로디테 사이에서 난감해진 제우스는 인간 파리스에게 선발권을 위임했다. 그렇지만 명색이 올림포스 최고 여신 3인방 심사 권한을 인간 남자에게 넘기다니 제우스에게 여신들의 체면은 안중에도 없었다. 파리스의 심판 이야기에는 인간 남자가 여신들보다 서열상 더 위에 있다는 의미가 깔려 있다. 심판하는 자와 심판받는 자, 파리스의 심판은 단순히 서열상 상하관계를 넘어 권력 관계를 보여준다.

파리스는 트로이의 왕 프리아모스의 둘째 아들로 태어났다. 그러나 장차 트로이를 멸망시킬 것이라는 예언 때문에 버려진 후 우여곡절 끝에 목동으로 자라났다. 세 여신 중 한 여신만 선택할 경우 행여 후환이 두려워 황금사과를 똑같이 세 쪽으로 나누어주고 싶었으나 제우스의 지엄한 명령을 거역할 수 없었다. 제우스에게 전권을 위임받았음을 확인한 파리스는 대담하게도 누드 심

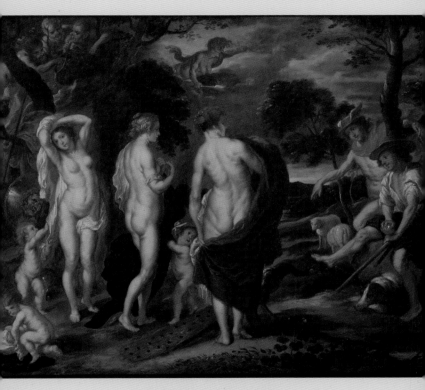

**피터 파울 루벤스, 〈파리스의 심판〉** 1632~35년

사 후 최종 결정을 내리겠노라 선포했다. 그리고 최고의 아름다운 여신으로 선정되면 자기에게 무엇을 해줄 수 있는지 각자 밝히라고 요구했다.

세 여신은 자존심도 팽개치고 옷을 벗었다. 헤라는 막대한 땅과 재산을, 아테나는 어떤 전쟁도 승리로 이끌 수 있는 용기와 지혜를, 아프로디테는 최고의 미녀를 약속했다. 파리스는 아프로디테의 손을 들어주었다. 문제는 아프로디테가 약속한 최고의 미녀가 스파르타 왕 메넬라오스의 아내 헬레나였다는 것이다. 아프로디테의 계략으로 파리스에게 유혹된 헬레나는 파리스와 함께 트로이에 입성하고 분노한 메넬라오스는 전쟁을 선포했다. 그 유명한 트로이 전쟁은 제우스가 원인을 제공한 올림포스 신들의 대리전이었다.

루벤스는 렘브란트와 함께 바로크 시대를 대표하는 화가이다. 생전에 루벤스만큼 부와 명예를 누린 화가는 드물다. 걸출한 화가인데다 뛰어난 언변과 세련된 사교술로 외교관으로도 활약했던 루벤스는 전 유럽에 이름을 떨쳤다. 캔버스 바깥으로 튀어나올 듯 넘실거리는 역동적 구도와 관능성 두드러진 작품들은 루벤스 신드롬이라 이름 붙여진 독특한 현상을 낳기도 했다.

명화 앞에서 느낀 벅찬 감동으로 숨이 멎을 것 같은 신체 증상을 스탕달 신드롬(Stendhal syndrome), 관능적 그림을 보고 무

의식적으로 성적 행동을 보이는 증상을 루벤스 신드롬(Rubens syndrome)이라 한다. 루벤스는 풍성한 살집의 여성을 관능적으로 묘사한 그림을 많이 남겼다. 루벤스뿐만 아니라 남성화가 모두에게 파리스의 심판은 다양한 각도에서 다양한 자세의 여성 누드를 그릴 수 있는 최고의 소재였다. 루벤스도 세 여신의 누드를 다양한 각도로 보여줘 남성 관람자의 기대에 부응했다.

그림의 왼쪽 전면 누드 여신은 메두사가 그려진 창과 투구, 그리고 부엉이를 상징으로 하는 지혜와 전쟁의 여신 아테나이며 오른쪽 공작을 앞세우고 뒷모습을 드러낸 여신이 제우스의 부인 헤라다. 가운데 미의 여신 아프로디테는 자신이 뽑힐 것을 예상이라도 한 듯 황금사과를 들고 있는 파리스와 시선을 맞추고 있다. 벗은 몸을 일개 목동에게 심사받아야 했던 여신들의 마음을 헤아릴 길은 없다. 그러나 남녀를 불문하고 타인에게 벗은 몸을 평가받는 일은 매우 불쾌한 경험일 것이다. 세상 두려울 것도 부러울 것도 없는 여신들의 불쾌감은 오죽했으랴.

그러나 신화에 여신들이 불만을 터뜨렸다는 이야기는 없으니 그리스 신화는 남자 목동이 여신들의 아름다움을 심판하는 것을 당연하게 생각한 듯하다. 여성미의 판단 기준은 남성에 의해 만들어지고 심사되며 결정된다. 파리스의 심판은 까마득한 신화 이야기가 아니다. 지금도 세계 각국의 미인선발대회에 참가한 여성들

은 비키니 차림으로 남자들의 눈요깃감이 되고 있지 않은가. 비밀스런 신체와 사이즈를 공개하고 선출된 최고 미인은 전 세계 여성들이 닮고 싶은 기준이 되고 있지 않은가. 성형과 다이어트 열풍은 언제 어디에서 왜 시작된 것일까. 수천 년 전 신화 속에 지금의 미인선발대회 같은 이야기가 담긴 것은 우연일까.

파리스의 심판에는 여러 의미가 담겨 있다. 인간에게 최악의 고통을 안겨주는 전쟁의 기원이, 여성의 아름다움에 대한 강박의 배후가 남자들의 시선의 욕망이라는 사실이다. 그러나 파리스의 심판 에피소드는 대부분 여성의 허영과 어리석음에 대한 풍자로 사용된다. 또 하나, 남자에게 이상적인 여성은 헤라처럼 권력을 가졌거나 아테나처럼 지혜로운 것이 아니라 그냥 '예쁜 여자'라는 것.

최근 들어 미인선발대회 방식이 많이 바뀌어 가는 추세이다. 여러 나라에서 비키니 심사를 폐지하고 있다. 남미 어느 나라는 비키니 차림으로 신체 사이즈를 공개하는 대신 참가자들이 여성에 대한 성적 착취와 범죄 통계를 말하는 것으로 여성의 권익을 도모하고 있다. 분명 의미 있는 변화이며 이러한 흐름은 최근 목소리를 키우고 있는 페미니즘의 영향일 것이다. 그러나 여전히 어떤 형태로든 여성이 평가의 대상이 되고 눈요깃감이 되는 일은 비일비재하다.

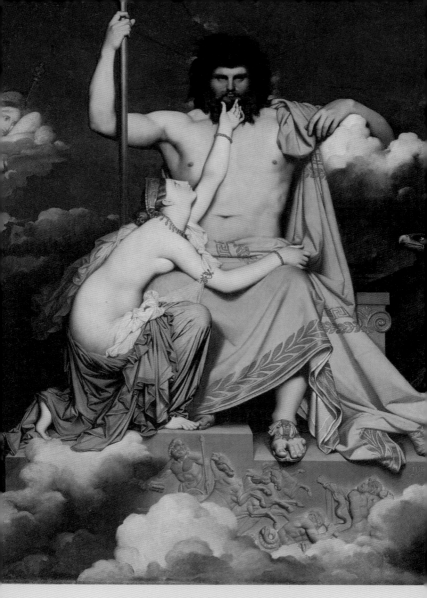

장 오귀스트 도미니크 앵그르, 〈제우스와 테티스〉 1811년

파리스의 심판을 초래했던 결혼식 여주인공 테티스는 프로메테우스의 예언대로 아버지 펠레우스보다 훨씬 뛰어나고 강력한 아들 아킬레우스를 낳는다. 인간의 피를 물려받은 이상 필멸의 존재일 수밖에 없는 아킬레우스의 트로이 전쟁 출정 소식을 듣고 아들의 죽음을 직감한 테티스는 한때 자신을 쫓아다녔던 제우스를 찾아가 아들을 살려달라고 간청한다.

프랑스 신고전주의 화파의 거장 앵그르(Jean Auguste Dominique Ingres)가 그린 〈제우스와 테티스〉는 제우스로 상징되는 가부장의 권위를 노골적으로 보여준다. 천하의 바람둥이답지 않게 잔뜩 위엄을 부리며 왕좌에 앉아 있는 제우스는 가부장으로서의 단순한 권위를 넘어 인간의 운명을 마음대로 결정할 수 있는 막강한 권력을 쥐고 있다. 자신보다 훨씬 크게 그려진 제우스의 발치에 꿇어앉은 테티스가 더욱 왜소하게 보인다.

그리스 신화에 나오는 많은 이야기의 주제들이 이 그림 한 점에 들어 있다. 가부장제에 대한 옹호는 그리스 신화에 담긴 핵심 주제 중 하나다. 신화와 함께 유일신을 믿는 대부분의 종교는 가부장제와 깊이 관련되어 있다.

## 페넬로페, 현모양처의 표상

가부장제 신화에는 남성 영웅만 등장하지 않았다. 남성 영웅을 돋보이게 하려면 악녀와 현모양처가 필요했다. 가부장제에서 정절을 지킨 여인들은 후세에 길이 이름을 남길 수 있었다. 춘향이 목숨걸고 정절을 지켜 소설 주인공이 되었듯 그리스 신화에는 오디세우스의 아내 페넬로페가 있다.

힘과 용맹으로 트로이 전쟁을 승리로 이끈 아킬레우스와 함께 오디세우스는 지략으로 일등공신이 되었다. 10년 전쟁이 끝나고 집으로 돌아오는 여정을 담은 《오디세이아(Odysseia)》는 《일리아드》와 함께 그리스 고전문학의 정수로 널리 읽힌다. 10년의 파란만장한 여정을 무사히 마치고 왕국과 가정을 되찾는 것이 큰 줄거리다.

오디세우스가 여정에서 만난 상대는 여성이 많다. 키르케와 세이렌, 칼립소, 나우시카를 비롯해 흥미진진한 에피소드의 상대역은 마녀, 요정, 공주 등 신분도 다양했다. 눈부신 미모를 가졌지만 마법을 부려 선원들을 돼지로 변하게 한 마녀 키르케와 사랑에 빠져 텔레고노스라는 아들까지 낳았으나 동료들의 간곡한 충고에 섬을 떠난다.

섬을 떠나는 오디세우스 일행에게 키르케는 아름다운 노래와

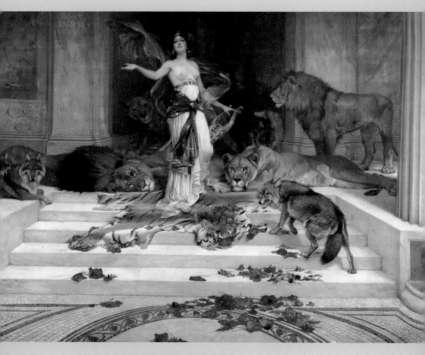

**라이트 바커, 〈키르케〉** 1889년

연주로 선원들을 홀려 잡아먹는다는 세이렌의 존재와 물리칠 방법을 일러준다. 고대 그리스 시대에는 세이렌이 사람의 상체와 새의 하체를 가진 모습으로 묘사되었지만 세월을 거치며 반인반어, 즉 인어의 모습으로 바뀌었다. 세이렌의 노랫소리를 듣지 말라는 키르케의 경고에 따라 노를 젓는 선원들은 밀납으로 귀를 막고, 노랫소리가 궁금했던 오디세우스는 자신을 꼼짝 못하도록 돛대에 묶을 것을 명했지만 세이렌의 노래가 들려오자 유혹의 고통에 몸부림친다.

키르케와 세이렌은 가부장제를 위협하는 존재의 은유로 읽을 수도 있다. 또 한편으로는 가부장의 지위를 망각하지 않을 정도의 외도와 일탈은 용인될 수 있음을 보여주는 것 같다. 읽기 나름, 해석 나름이지만.

오디세우스의 여정에서 가장 긴 시간을 함께 지내고 관계 정리가 힘들었던 상대가 칼립소였다. 항해 중 폭풍우를 만나 표류하던 오디세우스는 혼자 지중해 서쪽 전설의 섬 오기기아에 도착한다. 이 섬의 주인 칼립소는 오디세우스에게 반해 불멸의 삶을 약속하며 7년 동안 놓아주지 않고 붙들지만 고향과 가족을 향한 마음을 돌려세울 수는 없었다. 7년 동안 오디세우스는 칼립소와 연인으로 지냈으나 시간이 흐르며 향수병을 앓았다. 그를 딱하게 여긴 제우스가 헤르메스를 칼립소에게 보내 풀어줄 것을 명령하

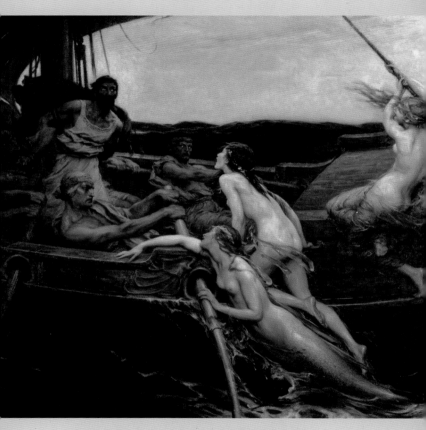

**허버트 제임스 드래퍼, 〈오디세우스와 세이렌〉** 1909년

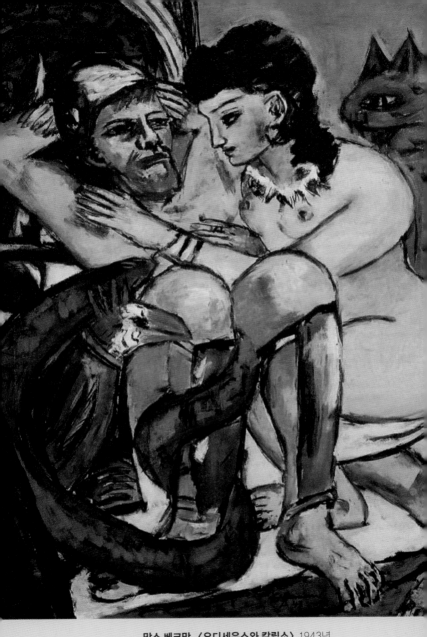

막스 베크만, 〈오디세우스와 칼립소〉 1943년

여 고향으로 돌아갈 수 있었다.

오디세우스가 10년의 트로이 전쟁과 집으로 돌아오는 10년 여정까지 모두 20년의 세월을 아내 페넬로페는 지혜롭게 '정절'을 지키며 아들 텔레마코스를 훌륭하게 '양육'했다. 오디세우스가 전장으로 떠난 후 이타카에 홀로 남은 페넬로페에게 수없이 많은 남자들의 청혼이 쇄도했다. 출중한 미인에 전장으로 떠난 남편의 왕좌와 재산을 관리하고 있던 페넬로페를 차지하는 것은 횡재였기 때문이다.

온갖 수단을 동원한 청혼자들의 유혹은 시간이 지나면서 점점 협박으로 변해갔다. 남편은 생사조차 알 수 없었고 아버지 역할을 계승할 텔레마코스는 아직 너무 어렸다. 협박을 피해갈 유일한 수단은 그녀의 지혜뿐이었다. 쏟아지는 협박성 청혼 요구에 시아버지 라에르테스의 수의를 짜고 나면 결정하겠다며 시간을 끌었다. 낮에는 베틀 앞에 앉아 수의를 짜고 밤이 되면 등불을 켜고 풀기를 3년이 넘도록 반복했다. 그러나 그 무엇보다 그녀를 괴롭힌 것은 소식 끊긴 무정한 남편이었다. 살아있는지 죽었는지, 살아있다면 왜 돌아오지 않는 것인지, 나를 잊은 것인지. 수많은 번민으로 버틴 20년의 세월은 결코 짧지 않다.

드디어 항해를 마치고 20년 만에 집으로 돌아온 오디세우스는 아들 텔레마코스에게는 자신의 귀환을 귀띔하지만 아내에게는 거

지로 변장해 등장한다. 온갖 위기를 넘기며 핏덩이 아들을 청년으로 잘 키워내고 가정을 지킨 아내의 정절을 오디세우스는 의심했다. 남편은 아내가 변심하지 않았는지 시험했다. 아내는 진짜 남편이 맞는지 확인하기까지 가벼이 행동하지 않았다.

오디세우스가 트로이의 목마로 알려진 계략을 세워 전쟁 영웅이 되었다면 가정을 지킨 영웅은 페넬로페다. 오디세우스가 자의반 타의반 여성들의 유혹에 빠지고 관계를 맺고 자식까지 낳는 동안 페넬로페는 꿋꿋하게 아내와 어머니의 자리를 지켰다. 그러나 오디세우스의 귀환 후 페넬로페를 포함한 모든 것은 다시 남편의 소유가 되었다.

프리마티초(Francesco Primaticcio)의 그림이 그 사실을 보여준다. 일부일처제를 근간으로 하는 가부장제는 남편에게는 최소한의 금욕과 절제를, 아내에게는 최대한의 정절과 희생을 요구한다. 행복과 욕망을 포기하고 정절을 지킨 페넬로페는 자유와 권리가 없는 현모양처의 표상이 되었다.

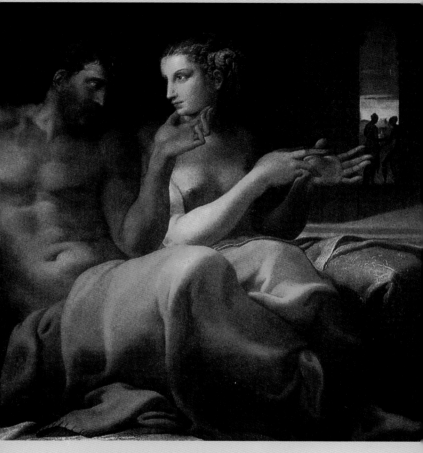

프란체스코 프리마티초, 〈오디세우스와 페넬로페〉 1563년

만 들 어 진 팜 파 탈

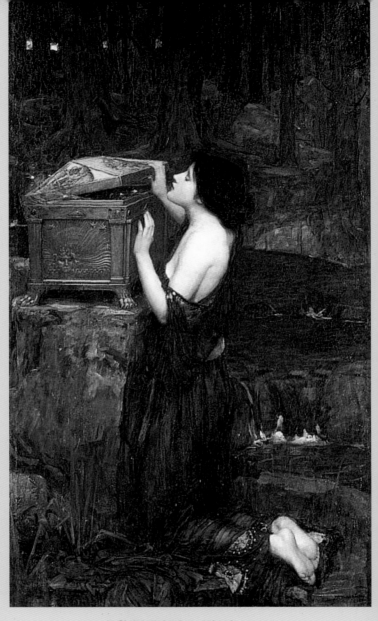

존 윌리엄 워터하우스, 〈판도라〉 1896년

# 파멸에 이르는 삶을
# 운명적으로 타고 난 여자들

## 빼닮은 이야기, 판도라와 이브

존 윌리엄 워터하우스(John William Waterhouse 1849~1917)는 로마에서 태어나 주로 영국에서 활동한 빅토리아 시대의 화가다. 신화와 전설 그리고 문학 작품을 소재로 한 그림을 많이 남겼다. 화풍은 고전주의에 가깝지만 영국에서 결성된 라파엘 전파(Pre-Raphaelite Brotherhood)의 취향이 반영된 작품이 많다.

특히 신화 혹은 문학에 등장하는 여성을 아름답게 묘사한 화가로 평가받는다. 문학 작품과 인물에 대한 탁월한 해석 능력으로 서사 전달에도 뛰어난 재능을 보였다. 문학과 회화의 접목에 가장 성공한 화가 중 한 명이라는 평가가 결코 과분하지 않다. 그

의 그림 〈판도라〉는 판도라를 그린 수많은 작품 중 단연 수작으로 꼽힌다.

판도라는 '모든 선물을 받은 여자'라는 뜻이다. 판도라에게 선물을 안겨준 무리는 올림포스 산의 신들이었다. 판도라의 탄생에 대한 이야기는 프로메테우스로 거슬러 올라간다. '먼저 생각하는 자'라는 의미의 프로메테우스는 인간을, '나중에 생각하는 자'라는 의미의 동생 에피메테우스는 동물을 창조했다. 자신이 창조한 인간을 사랑했던 프로메테우스는 소고기를 인간과 신에게 각각 나누어 주면서 속임수로 제우스에게는 지방으로 싼 뼈를 선택하게 하고 인간에게는 가죽으로 덮은 맛있는 살코기를 나누어 주었다.

대노한 제우스는 인간에게서 불을 빼앗지만 프로메테우스는 헤파이스토스의 대장간에서 불씨를 훔쳐 인간에게 되돌려준다. 이에 제우스는 바위산에 프로메테우스를 묶어 매일 독수리에게 간을 쪼이게 하는 벌을 내리는 한편 인간의 씨를 말리기로 한다.

아름다운 여인이라면 이성을 잃곤 했던 제우스답게 헤파이스토스에게 인간을 멸망시킬 비장의 무기를 만들 것을 지시했다. 그것이 바로 판도라였다. 그러나 여자의 아름다움만으로는 부족하다 생각했는지 올림포스 신들에게 남자를 유혹할 재주를 전수할 것을 명령했다. 그러나 단 하나의 능력은 뺏다. 바로 호기심을 참

는 능력이었다.

판도라는 프로메테우스에게 접근하는 데 성공하지만 먼저 생각하는 자는 제우스의 계략임을 직감하여 판도라를 물리친다. 동생에게도 조심할 것을 경고했으나 일단 저질러놓고 생각하는 에피메테우스는 판도라의 아름다움에 홀려 아내로 받아들인다. 제우스가 보낸 결혼 선물이 든 상자와 함께.

절대 상자를 열지 말라는 제우스의 당부의 말은 판도라에게 오히려 더 큰 호기심을 불러일으켰다. 에피메테우스가 외출한 사이 판도라는 기어이 상자의 뚜껑을 열었다. 온갖 재앙이 세상으로 뛰쳐나왔다. 워터하우스의 그림 속 판도라는 전혀 악의가 없어 보인다. 한낱 인간에 불과한 그녀는 제우스의 계략에 걸려들었을 뿐이다. 그러나 판도라는 이브와 함께 인간에게 고통을 가져다준 원흉이 되었다. 신의 창조물이면서 신의 명령을 거역했다는 점, 그들 행위 결과가 모든 인간에게 숙명적인 고통을 안겼다는 점에서 판도라와 이브는 판박이다. 이브가 그리스로 건너갔든, 판도라가 에덴동산으로 내려왔든.

트로이를 멸망에 이르게 했던 경국지색 헬레나 역시 여성이다. 남자를 유혹해 파멸로 몰고 가는 여자를 흔히 팜 파탈(femme fatale)이라 한다. 그러나 팜 파탈의 원래 의미는 '자신의 의도와 상관없이 파멸에 이르는 삶을 운명적으로 타고 난 여자'이다. 그렇다

면 이브와 판도라는 팜 파탈의 원조격이다. 중요한 것은 그녀들이 몰고 온 파멸은 자신의 의도가 아닌 신이 닦아둔 운명이라는 것이다. 결국 인간 고통의 원인은 (만일 존재한다면)신에게 있지만 남자들은 두려워 신에게는 차마 덤비지 못하면서 힘없는 여자에게 원죄를 뒤집어 씌웠다. 남자에게 있어 이브와 판도라는 여성 억압과 더불어 이성적 남성 대 감성적 여성으로 구분하는 이분법적 남녀 가르기의 근거가 되었다. 서구 남자들이 이브와 판도라를 동일시한다는 것을 보여주는 16세기 프랑스 화가 장 쿠쟁(Jean Cousin 1500~89)의 그림이 루브르미술관에 있다.

그림의 제목은 〈이브와 판도라〉이지만 그려진 여인은 한 명뿐이다. 해골 위에 오른팔을 얹은 채 한 손은 항아리 입구를 만지고 있는 여인은 누구일까? 판도라를 지상에 내려보내며 제우스가 건넨 것은 상자가 아닌 항아리였다. 에라스무스가 그리스어 원전을 라틴어로 옮기는 과정에서 항아리를 상자로 잘못 번역한 것이 지금은 상자로 굳어졌다.

그림에서 여인이 만지고 있는 그 항아리가 바로 판도라의 항아리다. 해골은 다중의 의미가 있을 듯하다. 인간이 영생을 잃고 죽음을 맞아 흙으로 돌아가게 된 것은 이브가 선악과를 따먹은 이후다. 해골은 덧없는 삶을 묘사하는 상징이기도 하다. 화가는 이브와 판도라를 한 몸으로 그린 것이다. 기독교의 이브와 그리스

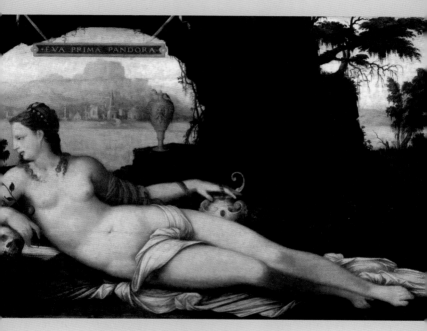
EVA PRIMA PANDORA

장 쿠쟁, 〈이브와 판도라〉 1550년

신화의 판도라는 출전은 다르지만 인류의 죽음과 고통의 원천이라는 점에서는 동일하다. 두 여인은 후대의 모든 여인에게 새겨진 주홍글씨가 되었다.

## 그리스 신화의 악녀들

트로이 전쟁은 페넬로페와 극명하게 대비되는 또 한 명의 여성 캐릭터를 탄생시켰다. 악처의 전형, 트로이 전쟁에서 그리스 연합군 총사령관 아가멤논의 아내 클리타임네스트라가 그 주인공이다. 그리스 비극 아이스킬로스의 《오레스테스(Orestes)》3부작, 소포클레스와 에우리피데스의 《엘렉트라(Electra)》에 비중 있는 인물로 등장하는 클리타임네스트라는 오레스테스와 엘렉트라의 친모다.

비극에서 그녀는 남편 아가멤논이 전장에 나간 사이 아이기스토스와 불륜에 빠지고 승리한 남편이 돌아오자 살해한 천하의 악녀이다. 그러나 아가멤논의 전력을 하나씩 들추어보면 그녀에게 동정을 느끼지 않을 수 없다. 트로이 전쟁의 발단이 된 헬레네와 쌍둥이 자매로 빼어난 미모를 지녔던 그녀에게 아가멤논은 첫 번째 남편이 아니었다. 그녀의 첫 남편 피사의 왕 탄탈로스는 피사에 침입한 아가멤논에게 죽임을 당한다. 아가멤논은 탄탈로스와

그의 자식들까지 모두 죽이고 강제로 클리타임네스트라를 아내로 삼았다.

탄탈로스가 아가멤논의 삼촌이었으니 클리타임네스트라는 숙모가 되고 죽인 아이들은 사촌 형제들이다. 사랑하는 남편과 아이를 잃고 자신을 강제로 취한 아가멤논은 남편이기 이전에 철천지원수였던 셈이다. 그러나 이것이 끝이 아니었다. 트로이 전쟁에 참전하는 전함들이 출항에 필요한 순풍을 얻기 위해서는 아르테미스 여신의 분노를 풀어야 했다. 아가멤논이 사냥의 여신 아르테미스 성역에 침범하여 수사슴을 사냥하며 기고만장했던 행위는 아르테미스의 분노를 일으켰다. 아가멤논은 결국 자신이 가장 사랑하는 존재를 제물로 바쳐야만 했다. 클리타임네스트라가 사랑했던 딸 이피게네이아를.

폼페이 벽화에도 이피게네이아의 희생이 그려졌으니 대중에게 꽤 인기 있는 이야기였나 보다. 그림 위쪽 수사슴에 올라탄 아르테미스는 제물을 기다리고 있고, 클리타임네스트라는 왼편 기둥에 기대어 얼굴을 가린 채 깊은 슬픔에 빠져 있다. 명분 없는 전쟁에 남편의 실수로 제물로 바쳐지는 딸의 몸부림을 보며 클리타임네스트라는 슬픔의 감정만 복받쳤을까.

남자들이 내세우는 대의 앞에 여자의 목숨은 얼마나 사소한가. 계백이 황산벌 전투에 나서며 가족의 목을 벤 것은 어떻게 찬

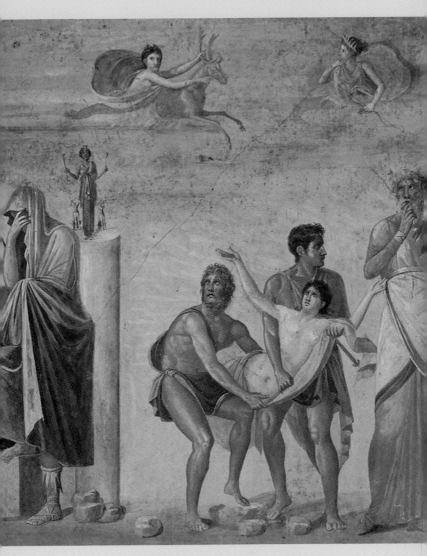

폼페이 프레스코화, 〈이피게네이아의 희생〉

양되었고 무엇으로 정당화되었는가. 가부장제는 가족을 독립 인격체가 아닌 자신의 소유물로 여긴다. 때문에 자식의 진로와 결혼 상대를 결정하고 마음에 들지 않으면 호적에서 파버리겠다는 으름짱 모두 가부장의 비뚤어진 권위의 발로이다.

아가멤논의 만행은 여기서 그치지 않는다. 사랑하는 딸까지 제물로 바친 전쟁에서 적국 트로이의 여인을 납치해 겁탈함으로써 아폴론의 저주를 받아 연합군을 위기에 빠트리는가 하면, 그 여인을 돌려보내는 조건으로 아킬레우스의 여종을 빼앗았다. 거기에 더해 전리품으로 트로이 왕 프리아모스의 딸 카산드라를 첩으로 삼기 위해 데리고 귀환하여 클리타임네스트라에게 잘 보살피라 명령했으니 부처가 아닌 이상 이 사태에 어찌 분노하지 않을 수 있을까. 물론 클리타임네스트라에게도 약점은 있었다. 아가멤논이 비록 몹쓸 남편이기는 했지만 외간 남자와 정분을 나누고 자식까지 낳았으니 말이다.

그러나 아가멤논의 전과를 따지지 않은 채 그녀를 그리스 최고의 악녀라 손가락질할 수 있을까. 종종 남편의 상습적 폭행을 견디지 못한 아내의 남편 살해에 대해 정당방위 논란이 벌어진다. 세상에 죽어 마땅한 사람은 없다. 그러나 자신을 향한 폭력과 공포를 끝까지 견디는 것도 온당하지 않다. 하지만 불행하게도 늘 법은 남자 편이었다. 법이 공평했다면 막을 수 있었던 불상사가

**피에르 나르시스 게랭, 〈클리타임네스트라와 아가멤논〉** 1822년

얼마나 많았을까.

칼을 움켜 쥔 클리타임네스트라의 표정이 비장하다. 원전에 의하면 복수의 도구는 칼이 아닌 도끼였고 장소는 방이 아닌 목욕탕이었다. 반면 아가멤논과 사촌이면서 클리타임네스트라의 정부 아이기스토스는 비겁한 모습으로 묘사되었다. 자신의 원수이기도한 아가멤논에 대한 복수를 여자에게 떠넘겼다는 비난을 받는다.

아가멤논이 전장으로 떠난 10년 동안 클리타임네스트라는 고민에 고민을 거듭했다. 아가멤논이 저지른 모든 만행을 잊고 그를 사랑하며 여생을 보낼 것인지, 아니면 원한의 뿌리를 뽑기 위해 복수를 실행할 것인지. 결국 그녀는 인간적인 선택을 했다. 이른바 '탄탈로스 가문의 저주'로 아가멤논에 대한 복수심을 품고 있던 아이기스토스를 선택한 것은 아이기스토스가 자상하고 매력도 있었지만 복수의 순간 도움을 받고자 하는 의도 또한 깔려 있었다.

아가멤논의 화려한 개선식에 클리타임네스트라가 깔았던 레드카펫은 곧 그를 죽음으로 보내는 길의 암시였다. 그녀는 성공했다. 그러나 사랑하는 아버지의 살해 현장을 목격한 딸 엘렉트라는 후일 장성한 남동생 오레스테스에게 아버지의 복수를 맡긴다. 되풀이된 비극에서 아들에게 죽임을 당하는 클리타임네스트라와 그녀의 정부 아이기스토스.

그러나 남편 살해만큼이나 친모 살해도 용서받을 수 없는 큰

죄다. 친모 클리타임네스트라를 살해한 오레스테스에 대한 재판에서 신들 사이에 격론이 벌어졌다. 아폴론은 오레스테스를 재판할 12인을 선정하고 재판장은 아테나가 맡았다. 결과는 가부동수, 아테나의 한 표가 오레스테스의 운명을 결정할 순간이다. 재판의 내용과 결과를 아이스킬로스의 비극 《자비로운 여신들(Eumenides)》은 이렇게 전한다.

> 아폴론: 이른바 어머니는 제 자식의 생산자가 아니라, 새로 뿌려진 태아의 양육자에 불과하오. 수태시키는 자가 진정한 생산자이고, 어머니는 마치 주인이 손님에게 하듯 그의 씨를, 신이 막지 않는 한 지켜주는 것이오.
>
> 아테나: 마지막으로 판결을 내리는 것은 내 소임이니라. 나는 오레스테스를 위해 표를 던지노라. 나에게는 나를 낳아준 어머니가 없기 때문이니라. 나는 결혼하는 것 말고는 모든 면에서 진심으로 남자 편이며, 전적으로 아버지 편이니라. 그래서 나는 여인의 죽음을 더 중요시하지 않는 것이니, 그녀가 가장인 남편을 죽였기 때문이니라. 투표가 가부동수라도 오레스테스가 이긴 것이니라.

악녀열전에서 빠질 수 없는 또 한 명의 여인, 메데이아. 그녀는 사랑에 눈이 멀어 남동생을 토막 살인하고 사랑을 배신한 남자에 대한 복수심으로 친자식을 죽였다. 콜키스의 왕 아이에테스의 딸이었던 메데이아는 적극적인 성격에 마법을 배운 여자였

다. 이아손의 지휘 아래 그리스 최고의 영웅들을 태운 아르고호가 황금 양피를 찾기 위해 콜키스를 방문했다. 메데이아는 첫눈에 이아손에 반했다.

한편 아이에테스는 황금 양피를 내놓으라는 이아손에게 조건을 내건다. 청동 발굽을 가진 포악한 황소로 밭을 갈아 용의 이빨을 뿌리라는 것이었다. 용의 이빨은 강력한 철갑 무사로 자라나 씨를 뿌린 자에게 돌진하는 무서운 씨앗이었다. 호락호락 황금 양피를 넘길 수 없다는 왕의 거부나 다름없었다. 이때 이아손은 자신에게 반한 메데이아의 영리함을 이용하기로 마음먹는다. 황금 양피를 얻기 위해 사랑을 이용하려는 비열한 계책이었다.

사랑에 눈먼 메데이아는 이아손의 간절한 요청을 받아들여 그와 함께 헤카테 여신의 신전에서 영원한 사랑과 결혼을 약속한다. 그리고 곧바로 이아손을 위해 마법으로 만든 연고를 발라 황소에게 다칠 위험을 제거하고 씨앗에서 자라난 거대한 무사들 사이에 바위를 던져 서로 싸우게 함으로써 자멸시킨다.

의외로 싱겁게 이아손이 자신의 조건을 완수한 것에 당황한 왕은 황금 양피를 지키는 용을 핑계 삼는다. 이에 메데이아는 다시 마법으로 만든 약을 용의 눈에 발라 잠들게 하여 이아손의 황금 양피 탈취에 결정적 역할을 한다. 이제 남은 일은 이아손과 그 일행들을 무사히 탈출시키는 일이었다.

## 여자는 출세의 징검다리일 뿐

프레데릭 샌디스(Frederick Sandys)는 라파엘 전파는 아니었지만 그림의 주제와 화풍은 전형적인 라파엘 전파의 전통을 따랐다. 라파엘 전파의 기수 존 에버렛 밀레이(John Everett Millais)에 버금간다는 평가를 받는 샌디스는 메데이아의 모습을 마녀로 묘사했다. 마법의 약 제조에 흔히 등장하는 흉측한 두꺼비와 함께 메데이아는 섬뜩한 분위기를 발산한다. 메데이아 등 뒤로 콜키스를 탈출할 준비를 마친 아르고호의 돛이 바람에 부풀어 있다.

메데이아의 계략은 남동생 압쉬르토스를 살해하고 그의 장례를 치르는 사이 이아손을 탈출시키는 것이었다. 다른 이야기에서는 압쉬르토스가 도망치는 이아손 일행을 추격하다가 메데이아의 계략에 빠져 이아손에게 죽임을 당한 것으로 전해진다. 정설이 무엇이건 눈먼 사랑으로 가족을 배신하고 남동생을 죽음으로 내몬 것은 변명의 여지가 없다.

어리석고 맹목적인 사랑은 유죄일까 무죄일까. 끔찍한 대가를 치른데다 여신의 이름으로 맹세한 사랑이었으니 영원해야겠지만 어디 사랑이 그러하던가. 현실의 사랑은 천상의 사랑과는 달랐다. 사랑은 움직이는 것이다. 황금 양피를 얻고 귀국한 이아손이었지만 약속받은 왕권을 물려받지 못하고 오히려 핍박받자 우여곡절

프레데릭 샌디스, 〈메데이아〉 1868년

끝에 메데이아와 함께 코린토스 왕국으로 망명했다.

그곳에서 뜻밖에도 코린토스 왕 크레온으로부터 딸 크레우사와 결혼해달라는 제안을 받았다. 출세 길이 보장된 공주와의 결혼을 마다할 이아손이 아니었다. 그에게 여자는 출세를 위한 징검다리에 불과했다. 버림받은 메데이아는 울부짖었고 사랑에 속아 저지른 지난 일들을 눈물로 후회했다. 그러나 출세에 눈먼 이아손은 메데이아에게 코린토스를 떠날 것을 재촉했다. 이아손은 힘든 상황에 처한 메데이아와 자식들을 편하게 해주려고 새장가를 들었다는 궁색한 변명을 늘어놓았다. 그리고 쫓겨나듯 떠나는 메데이아에게 쥐어준 노잣돈 몇 푼을 거절당하자 호의를 무시한다며 악담을 퍼부었다.

곧 냉정을 찾은 메데이아는 피비린내 나는 복수를 계획한다. 자신은 떠나겠으니 아이들만이라도 코린토스에서 지내게 해달라는 간청과 함께 아이들을 통해 이아손의 새 아내 크레우사에게 독을 잔뜩 묻힌 드레스를 선물했다. 아름다운 드레스에 반한 크레우사가 그것을 입는 순간 독이 퍼졌고 죽어가는 딸 크레우사를 부축하려던 크레온 왕도 함께 비명횡사했다.

이제 이아손에게 남은 마지막 재산은 자식뿐이었으니 자식마저 잃으면 최악의 고통이 될 터였다. 이아손에게 남은 마지막 희망, 그의 아이들을 없애버리겠다는 독한 결심을 했지만 메데이아

들라크루아, 〈자식을 죽이는 메데이아〉 1838년

는 망설일 수밖에 없었다. 그녀에게도 자식은 세상에 둘도 없는 가장 소중한 존재이기는 마찬가지였다. 그러나 왕과 공주를 죽인 메데이아의 집으로 코린토스 병사들이 몰려오고 있었다. 자신은 둘째 치고 자식들이 병사들의 손에 처참한 죽임을 당할 바엔 자신의 손으로 고통 없이 아이들을 보내기로 결심했다. 아이들의 주검이 훼손되지 않게 시신은 헤라 신전에 묻고 메데이아는 할아버지 헬리오스 신이 내려준 하늘을 나는 전차를 타고 탈출했다.

그런데 메데이아의 잔혹한 복수에 의문이 남는다. 왜 이아손을 두고 죄 없는 크레우사와 사랑하는 자식들을 복수의 제물로 삼은 것일까. 핏줄은 가부장제의 근간이다. 가문과 가산은 핏줄을 통해 이어진다. 대를 이을 자식이 없다는 것은 가부장에겐 최고의 위기이자 수치였다.

"이 세상에 여자라는 족속이 사라지고 아이들을 만들 다른 방법
  이 있다면 좋았을 것을."

— 에우리피데스의 『메데이아』 중

이아손의 이 한탄은 가부장제에서 여성은 자식을 출산하는 수단에 불과함을, 자식은 목적임을 단편적으로 드러낸다. 메데이아

의 복수는 이아손에게서 그 수단과 목적을 빼앗는 것이었다. 한국 사회가 직면한 심각한 저출산 문제의 원인이 현실적으로는 경제, 교육 등 사회적 요인에 크게 기인하겠지만, 여성들을 옥죄는 뿌리 깊은 가부장제 또한 가벼이 볼 수 없는 숨은 요인이 아닐까. 출산 장려책이라고 뜬금없이 내놓는 대책에 분노하며, 한편으로 허망하게 생각할 수밖에 없는 이유 또한 대개는 여성을 옥죄는 가부장제와 무관하지 않다.

또 하나의 의문이 있다. 복수의 화신, 그리스 신화에서 가장 잔인한 악녀 메데이아의 말로에 대한 언급은 왜 어디에도 없는 것일까. 여느 신화나 전설에 전해져 내려오는 권선징악, 인과응보가 메데이아에게는 왜 없는 것일까. 구전으로 전해진 그리스 신화는 한 사건에 대해 서로 다른 다양한 이야기들이 존재한다. 이아손과 메데이아 역시 각각 다른 이야기가 있다. 하지만 세월이 흐르면서 해당 시대의 요구에 맞춰 메데이아가 악녀로 굳어졌을 가능성이 있다. 이아손을 영웅으로 길이 남기기 위해 메데이아는 더욱 악하게 그려져야 했을 것이다.

그리스 신화에서 인간을 잡아먹고 남성 영웅을 괴롭히는 요괴들은 대부분 여성이다. 오디세우스의 항해를 위기에 빠트린 세이렌은 아르고호의 모험에도 등장하지만, 오르페우스의 아름다운

노래에 심취한 일행들이 세이렌의 소리를 듣지 못하는 바람에 세이렌의 의도는 실패한다. 거듭된 실패에 깊은 자괴감에 빠진 세이렌은 결국 자살한다.

그리스 테베에서 지나가는 사람들을 붙잡아 수수께끼를 내고 이를 맞히지 못하면 잡아 먹어버렸다는 스핑크스 이야기는 BC 15세기경 고대 아시아에서 그리스로 유입되었다. 이집트의 스핑크스는 왕의 얼굴 형상으로 만들어진 것으로 추측되지만 그리스에서는 여성의 모습이다. 오이디푸스가 수수께끼를 맞히자 절벽에 떨어져 죽었다.

아름다운 여인 메두사는 아테나 신전에서 포세이돈에게 겁탈당한 후 아테나의 분노로 머리카락이 모두 뱀으로 변하는 저주를 받았다. 메두사와 눈이 마주친 인간은 극한의 두려움으로 모두 돌로 굳어졌다. 제우스가 황금비로 변해 다나에와 관계해서 태어난 페르세우스가 아테나 여신의 도움을 받아 (메두사를) 물리친다.

영웅 신화에 빠지지 않고 등장하는 괴물의 대부분이 여성의 모습을 가졌다는 것은 고대 그리스인들의 여성에 대한 공포와 혐오를 짐작케 한다. 우리의 전설에 나오는 구미호를 비롯한 귀신들도 대부분 여성이었으니 여성 혐오는 동서양을 막론하고 뿌리 깊고 광범위했던 것으로 추측할 수 있다.

프로이트는 메두사 신화를 남성의 무의식에 잠재한 거세공포

중을 가장 선명하게 보여주는 사례라고 주장하기도 했다. 수천 년 동안 유럽의 정신세계에 깊이 뿌리내린 그리스 신화는 남성의 우월과 여성의 어리석음을 증명하는 남성 가부장 권력의 근거가 되었다.

## 성스러움을 제거한 마리아의 알몸

괴테의 《파우스트》에서 메피스토펠레스는 파우스트가 그레첸 때문에 자신의 유혹에서 벗어나려는 조짐을 보이자 4월 30일, 1년에 한 번 마녀들의 축제가 열리는 발푸르기스의 밤에 파우스트를 데려간다. 그곳에서 파우스트가 릴리스를 만나 함께 춤을 추는 장면이 있다.

히브리 전설에 따르면 여호와가 진흙을 빚어 아담과 릴리스(Lilith)를 함께 창조했다. 최초의 여성은 아담의 갈비뼈로 만들어진 이브가 아닌 릴리스라는 것이다. 그러나 곧 릴리스는 아담과 헤어져 에덴동산을 떠나 광야를 떠돌며 남자들을 잡아먹었다. 릴리스가 아담과 헤어진 이유와 결과에 대해서는 다양한 설들이 있다. 남편의 요구가 있으면 자신의 의지와 상관없이 관계를 가져야 한다는 것에 불만을 품었다거나, 남편은 침대에서 자고 아내는 바닥에서 잠을 자라는 여호와의 명령에 불만을 품었다는 등

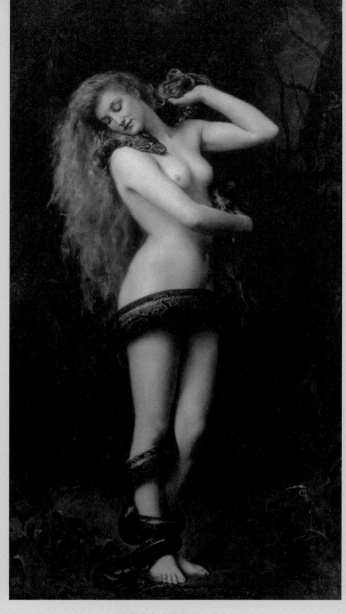

**존 콜리어, 〈릴리스〉** 1887년

의 이야기들이다.

그리고 광야로 떠난 것이 아니라 "동등한 대우를 요구한다"는 아담의 고자질로 여호와가 죽였다는 이야기도 있다. 모두 조금씩 다른 내용이지만 결론은 릴리스가 아담의 불평등한 관계에 불만을 품었다는 것이다. 이러한 해석에 따르면 인류 최초의 페미니스트는 릴리스인 셈이다.

파우스트가 릴리스를 만나 춤을 추었다는 것을 보면 선악과를 따먹은 아담과 이브는 죽음의 운명을 짊어진 반면, 선악과를 먹지 않은 릴리스는 지금도 살아서 광야를 떠돌고 있을지도 모를 일이다. 뱀의 유혹에 넘어간 이브가 여성의 어리석음을 상징한다면 남성을 유혹해 잡아먹는다는 릴리스는 팜 파탈의 상징적 존재가 되었다. 어떤 해석은 이브에게 선악과를 따먹도록 유혹한 뱀을 릴리스라고 해석하기도 한다. 영국 라파엘 전파 화가 존 콜리어(John Collier)는 뱀을 휘감은 릴리스를 섬뜩한 관능적 모습으로 그렸다.

라파엘 전파의 핵심 멤버였던 로제티(Gabriel Charles Dante Rossetti) 역시 콜리어와 마찬가지로 릴리스를 붉은 빛이 감도는 풀어헤친 긴 머리카락을 강조하여 그렸다. 이러한 표현은 회화에서 육체적으로 정숙하지 못한 여인의 상징으로 자주 활용되었다.

예수 부활의 순간을 목격한 최초의 사람은 막달라 마리아다.

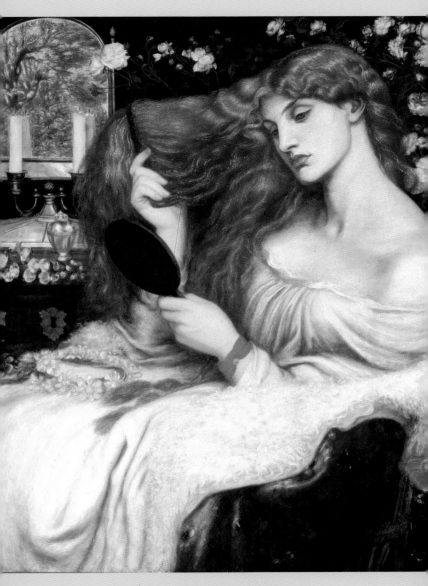

단테 가브리엘 로제티, 〈릴리스〉 1868년

예수가 무덤에서 나오자 너무 놀란 마리아가 예수의 옷깃을 잡으려는 순간을 성경은 이렇게 기록하고 있다.

> "예수께서 이르시되 나를 만지지 말라. 내가 아직 아버지께로 올라가지 못하였노라. 너는 내 형제들에게 가서 이르되 내가 내 아버지 곧 너희 아버지 내 하나님 곧 너희 하나님께로 올라간다 하라."
>
> — 〈요한복음〉 20:17

마리아는 누구보다 예수의 말씀을 잘 따랐고 믿음도 신실했지만 열세 번째 제자는 되지 못했다. 신약에서 몇 줄 되지 않는 마리아에 대한 대부분의 이야기는 《황금 전설(Legenda aurea)》 등을 통해 전해진다. 매춘부였던 마리아는 예수를 만나 지난 삶을 깊이 뉘우치고 가장 충직한 예수의 제자가 되었다. 성경 기록처럼 예수 부활을 제자들에게 알리는 막중한 임무를 맡을 만큼 중요한 인물이었으나 매춘부 이미지가 지속적으로 부각되었다.

1988년 교황 요한 바오로 2세가 마리아를 사도 중의 사도로 격상시키면서 새로운 평가가 이어지고 있다. 베드로와 견줄 만큼 탁월했던 마리아는 남성 중심의 기독교에 큰 위협이 되었기에 남성 성직자 집단이 매춘부 이미지를 더욱 부각시켰다는 주장도 있다.

예수의 부활 이후 세속의 옷을 던져버리고 '진실한' 알몸으로

**도나텔로, 〈막달라 마리아〉** 1455년

오로지 회개하는 삶을 살았던 마리아는 화가들에게 성과 속의 경
계를 잘 지켜야 할 소재였다. 육체적 관능이 느껴지지 않게 묘사
해야 했다. 그러나 많은 화가들이 마리아의 알몸을 노골적으로 그
렸다. 도나텔로(Donatello)의 조각처럼 경건한 수도자 모습의 마리
아를 회화에서 만나기는 매우 어렵다.

　남자들은 여자를 어머니 대 창녀, 성녀 대 악녀의 이분법으로
바라보았다. 마리아는 그 경계에 있었다.

　광야의 마리아는 긴 머리카락으로 알몸을 가렸다. 도나텔로의

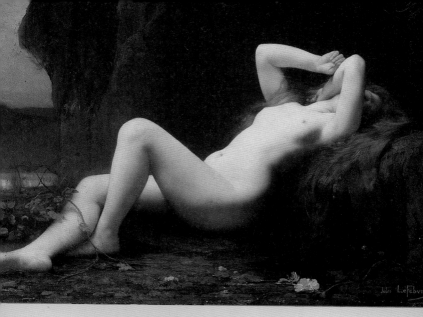

**쥘 조세프 르페브르, 〈동굴의 막달라 마리아〉** 1876년

조각에서 길게 늘어뜨린 머리카락은 관람자들이 마리아가 알몸의 상태라는 것을 잊게 한다. 그러나 르페브르(Jules Joseph Lefebvre)는 상처 하나 없이 매끈한 피부에 고행의 흔적이라고는 조금도 없는 탄력적인 몸매로 마리아를 묘사했다. 훤히 드러난 겨드랑이와 붉은 머리카락에 담긴 의도는 무엇일까. 성스러움을 제거한 마리아의 알몸에서 육체적 관능 말고 무엇을 느낄 수 있을까. 그리기 나름이다. 조르주 라 뚜르(Georges de la Tour)의 〈참회하는 마리아〉는 르페브르와 전혀 다른 느낌이다.

## 지배하고 싶은 1순위는 여자

살로메는 성경에서 가장 유명한 팜 파탈이다. 《마가복음》에 따르면 유대 왕 헤롯은 자신의 이복형과 이혼한 헤로디아와 결혼함으로써 이복형과 헤로디아 사이에서 태어난 딸 살로메의 의붓아버지가 되었다. 이 결혼이 부도덕하다며 맹비난한 세례자 요한이 헤롯과 헤로디아에게는 눈엣가시였지만 백성의 존경을 받는 그를 함부로 할 수는 없었다. 요한의 비난을 견딜 수 없었던 헤로디아에게 마침내 그를 제거할 묘안이 떠올랐다. 살로메를 바라보는 헤롯의 수상한 눈빛을 주목하고 있던 참이었다.

헤로디아는 연회가 열릴 때를 기다려 살로메에게 춤으로 헤롯을 유혹해 소원을 청하라고 했다. 눈부신 살로메의 관능적 춤에 헤롯은 한 가지 소원을 들어주겠노라 약속했고 살로메는 요한의 목을 요구했다. 살로메의 춤에 넋이 빠진 헤롯은 잠시 주저했지만 약속을 물릴 수 없었다. 요한의 참수를 명령하여 곧 쟁반에 올려진 요한의 머리가 살로메에게 바쳐졌다. 살로메 이야기는 수많은 회화와 문학에서 다양하게 그려지고 변주되었다.

19세기 상징주의 화가 구스타프 모로(Gustave Moreau)는 살로메를 소재로 많은 그림을 그렸다. 이국적이고 이교적인 취향의 상징주의에 살로메는 더 없이 좋은 소재였다. 모로의 그림에는 당시

구스타프 모로, 〈살로메와 세례자 요한의 목〉 1876년

유행하던 오리엔탈리즘이 짙게 배어 있다. 단순한 색조에 황금빛으로 물든 실내는 이교도 분위기가 물씬 풍긴다. 문화적 오리엔탈리즘은 우월한 서양의 미개한 동양에 대한 계몽과 지배욕이 깔려 있다. 지배하고 싶은 대상의 1순위는 여성이었다.

살로메의 화려하면서 아슬아슬한 의상은 벌거벗은 육체보다 더 자극적으로 시선을 끈다. 후광을 받으며 공중에 떠있는 요한의 머리와 맞은편 살로메는 동양과 서양, 성과 속, 육체와 정신 그리고 남과 여의 대립을 상징적으로 담고 있다.

오스카 와일드는 세기말 데카당스 풍으로 희곡 《살로메》를 썼다. 와일드의 희곡에서 살로메는 세례자 요한에게 애정을 갈구했지만 거부당한다. 죽어서라도 요한을 소유하고 싶었던 살로메는 춤을 추는 동안 일곱 겹의 옷을 하나씩 벗으며 헤롯을 유혹하여 요한의 목을 베도록 했다. 그리고 쟁반에 얹힌 요한의 머리 앞으로 다가가 "왜 살아있을 때 나를 바라봐주지 않았나요. 나는 당신에게 목말라 있었는데"라는 말과 함께 입을 맞춘다.

정신분석에서 남성의 잘린 머리는 남근을 상징한다. 와일드의 《살로메》에는 남성의 거세 공포가 숨겨져 있다. 이루지 못한 사랑의 목을 베어 욕망을 이룬다는 《살로메》의 퇴폐적이고 엽기적 내용이 문제가 되어 공연이 금지되었다. 와일드의 《살로메》에 삽화를 그린 영국 삽화가 비어즐리(Aubrey Vincent Beardsley)는 그로

오브리 빈센트 비어즐리, 〈살로메〉 삽화 1894년

테스크한 요부로 살로메를 묘사했다.

여성운동 초기 남녀평등을 주장하는 여성에 대한 혐오와 세기 말 퇴폐적 분위기가 결합되면서 살로메는 예술가들에 의해 더욱 자극적으로 각색되었다. 이스라엘 백성을 구한 영웅 유디트조차 팜 파탈로 그려지는 마당에 가히 '살로메 신드롬'이라 할 만큼 살로메를 성적 대상화한 그림들이 쏟아져 나왔다.

성경에서 삼손은 사납고 단순하지만 여호와에게 선택받은 영웅이다. 하지만 여자를 가까이하지 말라는 경고를 어겨 몰락한 어리석은 남자의 표본이기도 하다. 가까이하지 말아야 할 여자가 델릴라였다. 성경에 기록된 델릴라에 대한 대목은 매우 짧다. 돈의 유혹에 넘어가 삼손을 배반했다는 것이 전부다. 그러나 이브가 금단의 열매로 남성을 타락으로 이끌었듯 델릴라는 삼손의 머리카락을 잘라 힘을 빼앗고 목숨까지 잃게 한 죄인이다.

삼손을 두려워한 블라셋 사람들이 은냥 몇 푼으로 델릴라를 매수했다. 삼손은 끈질기게 달라붙어 비밀을 캐묻는 델릴라의 유혹을 세 번은 거짓으로 잘 넘어갔지만 끝내 비밀을 털어 놓았다. 곧 델릴라에게 비밀을 전해들은 블라셋 병사들이 델릴라의 품에 안겨 잠든 삼손을 습격하여 머리카락을 자르고 눈을 뽑아버렸다. 힘을 잃은 삼손은 결국 파멸했다. 만테냐(Andrea Mantegna)

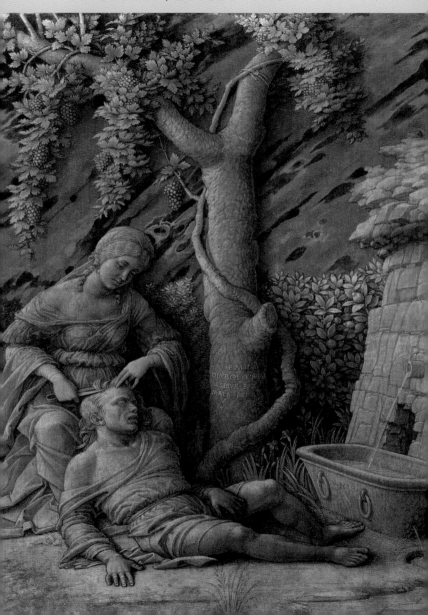

안드레아 만테냐, 〈삼손과 델릴라〉 1495년경

는 이 이야기를 각색해서 델릴라가 직접 삼손의 머리카락을 자르는 모습으로 그렸다.

그림은 얼핏 정원에서 남녀가 연애를 나누는 것 같은 분위기지만 악한 여자와 육체적 쾌락에 대한 경고를 담고 있다. 잘려진 나뭇가지는 남성의 거세를, 나뭇가지를 휘감은 포도넝쿨은 여성의 성적 유혹을 상징한다. 오른편의 떨어지는 물은 방탕한 정욕을 의미한다. 삼손의 비극적 결말은 남자에게 팜 파탈의 유혹에 빠지는 것을 조심하라는 경고다. 이러한 상징적 장치들은 잘린 나뭇가지 아래 줄기에 새겨진 문구에서 그 의미가 명백해진다.

"악한 여자는 악마보다 세 배 더 나쁘다."

델릴라를 소재로 한 그림 대부분이 여자를 경계하라는 경고를 담고 있다. 한편으로는 델릴라처럼 악한 여인일수록 죄책감 없이 성적 환상의 대상이 되기 쉬웠다. 삼손과 델릴라 그림 중에는 루벤스의 작품이 가장 널리 알려져 있다.

바로크 이전 화가들이 델릴라의 악덕에 초점을 맞추었다면 루벤스는 성적 매력을 강조했다. 델릴라의 풀어헤친 가슴과 그녀의 허벅지에 엎어져 잠든 삼손의 자세 그리고 불거진 근육은 두 사람의 육체적 관계를 상상하게 한다.

피터 파울 루벤스, 〈삼손과 델릴라〉 1609년

델릴라의 홍조 띤 얼굴, 살짝 구부러진 발가락, 몽롱하게 반쯤 감긴 눈, 삼손의 어깨를 쓰다듬는 왼손은 급박한 사건을 앞둔 정황과는 사뭇 다른 분위기다. 구겨진 붉은 드레스와 화면 위에 드리워진 보라색 커튼의 묘한 형태는 성적 분위기를 더욱 고조시킨다. 뒤쪽 벽면의 아프로디테를 껴안은 채 시선을 돌린 에로스는 사랑의 배신을 암시한다.

팽팽한 긴장감과 델릴라의 관능이 조화를 이룬 이 그림은 루벤스의 대표작 중 하나로 손꼽힌다. 그러나 작품성과는 별개로 성적 대상으로 묘사된 델릴라는 악녀이자 성적으로 타락한 팜 파탈로 굳어져갔다.

예수를 팔아넘긴 유다는 대부분 최후의 만찬 등 여러 인물들과 함께 그림에 등장하는 반면, 악녀로 낙인찍힌 여성 주인공들은 남성 화가의 상상이 덧씌워져 클로즈업되었다. 사실 여성 묘사에 선과 악의 구분은 무의미했다. 남자에게 있어서는 그게 누구건 여자는 여자일 뿐이었다. 성녀 마리아, 영웅 유디트, 정절과 미덕을 수호한 여성들까지도 남성 화가에게는 성적 환상의 대상일 뿐이었다.

르네상스의 출발점이 된 위대한 화가 조토(Giotto di Bondone)가 스크로베니 예배당 벽면에 그린 프레스코화 〈유다의 키스〉와 빈센트 셀레르(Vincent Sellaer)의 〈홀로페르네스의 목을 든 유디트〉

조토 디 본도네, 〈유다의 키스〉 1305년

장 라메이, 〈홀로페르네스의 목을 든 유디트〉 16세기 경

를 비교하는 것만으로도 긴 세월 동안 화가들이 여성을 얼마나 부당하게 그렸는지 알 수 있다. 이미지의 생산과 유포는 권력이다.

## 굴절된 이미지의 클레오파트라

신화와 성경 속 여성뿐만 아니라 역사적 인물에 대한 해석에서도 크게 다르지 않았다. 클레오파트라는 기원전 69년 이집트 왕의 딸로 태어나 18세에 왕위를 세습한 동생 프톨레마이오스와의 정략결혼을 통해 공동 파라오에 올랐다. 익히 알려진 클레오파트라의 이미지는 서구 남성들에 의해 만들어졌다.

탁월한 통치술과 외교 능력을 바탕으로 율리우스 카이사르, 마르쿠스 안토니우스 등 로마제국 최고의 권력자들과 관계를 맺고 통치 기반을 확장했던 탁월한 여성 군주 클레오파트라는 미모와 오만, 영리함으로 남성 영웅들을 농락한 여인으로 이미지화되었다. 제롬(Jean-Léon Gérôme)의 〈클레오파트라와 카이사르〉는 두 사람이 최초로 만나는 장면을 묘사하고 있다.

카이사르는 갈리아(프랑스)와 바다 건너 브리타니아(영국)를 정복하여 로마제국의 기틀을 마련한 위대한 영웅이다. 제롬이 묘사했듯 대머리였던 카이사르는 여색을 밝히는 난봉꾼으로 알려졌지만 그런 사실이 그의 명성을 퇴색시키지는 않았다. 그러나 이집트

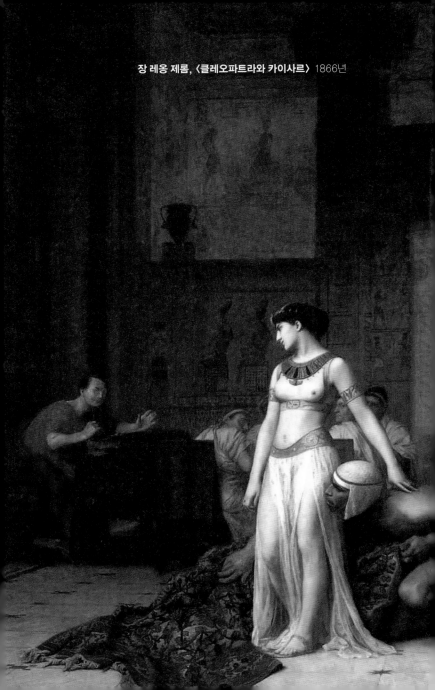

장 레옹 제롬, 〈클레오파트라와 카이사르〉 1866년

왕국의 최고 통치자에 오르기까지 온갖 역경을 극복한 클레오파트라는 성을 무기로 권력을 획득한 욕망의 덩어리, 남성을 유혹해서 파멸시킨 팜 파탈로 그려졌다.

그림은 동생과의 권력 싸움에서 밀려났던 클레오파트라가 권력을 되찾기 위해 이집트를 방문한 카이사르를 찾아가는 순간의 에피소드를 담고 있다. 카이사르와의 정상적 만남이 어려웠던 클레오파트라는 카펫에 둘둘 말린 채 카이사르에게 바쳐지는 선물 꾸러미로 위장했다. 숙소에 접근하는 데 성공해 카펫을 펼치는 순간, 그녀의 눈부신 아름다움에 단숨에 반해버린 카이사르의 모습이 이채롭게 그려져 있다. 이후 깊은 열애에 빠진 두 사람 사이에 카이사리온이라는 아들이 태어났다지만 실제 카이사르의 혈육인지는 분명하지 않다.

아름다움과 영리함 그리고 냉철한 결단력까지 겸비했음에도 남성들에게는 파라오인 클레오파트라조차 성적 대상으로 표현된 여자일 뿐이었다. 19세기 프랑스 신고전주의 화가 제롬은 특히 오리엔탈리즘을 표방한 작품을 많이 남겼는데, 그에게 오리엔탈리즘은 색다른 성적 환상을 제공하는 동양의 여성 이미지로 인식되었다. 반라의 클레오파트라의 눈부신 살결과 그녀의 허리 아래로 구부려 앉은 검은 피부의 남자 노예가 취한 기묘한 자세는 그림의 주제인 카이사르와의 첫 만남보다 더한 관능으로 캔버스의 분

위기를 지배하고 있다.

카이사르 사후, 클레오파트라는 로마의 또 다른 권력자 안토니우스를 적극적으로 지원하여 영토를 확장하는 한편, 그와 결혼까지 했지만 카이사르의 후계 자리를 차지하기 위한 악티움 해전에서 옥타비아누스에게 패배하여 자결을 선택한다. 독사에게 물려 스스로 목숨을 끊은 것으로 알려진 그녀의 죽음을 다룬 그림들이 수없이 쏟아졌다. 죽음의 순간마저 성적 환상을 자극하는 소재로 이용되었다.

장 앙드레 릭상, 〈클레오파트라의 죽음〉 1874년

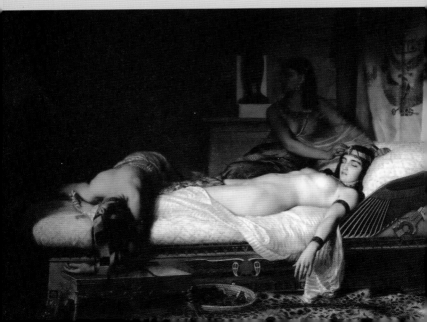

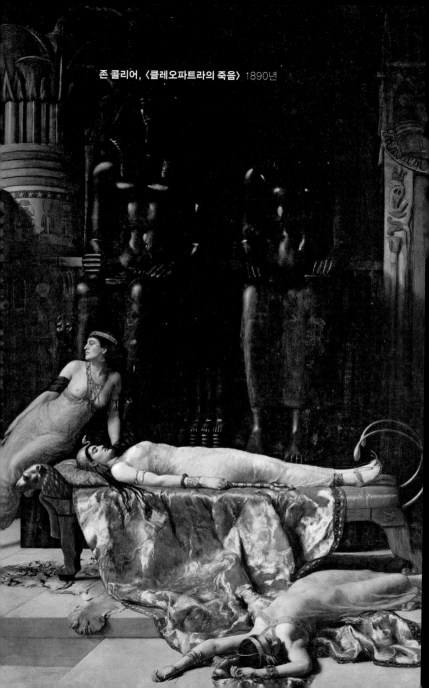

존 콜리어, 〈클레오파트라의 죽음〉 1890년

# 찬미와 혐오

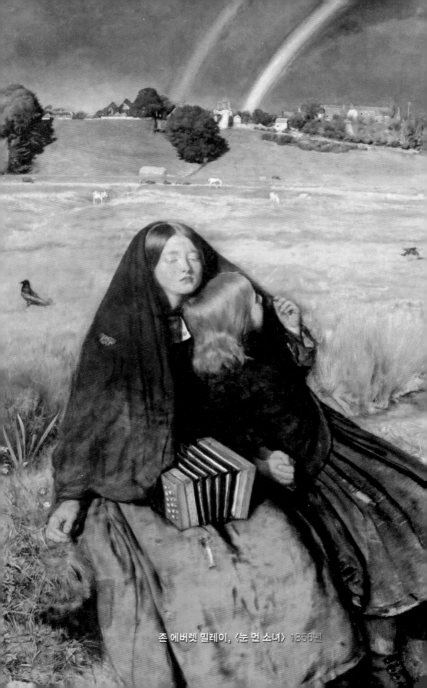

존 에버렛 밀레이, 〈눈 먼 소녀〉 1856년

# 굴절되고 왜곡된
# 빅토리아 시대의 여성들

## 무지개, 헛된 희망

영국의 19세기를 일컬어 흔히 빅토리아 시대라고 한다. 정확히는 1837년부터 1901년까지 빅토리아 여왕의 재위 기간을 일컫는다. 이 시기 영국은 산업혁명이 본 궤도에 오르면서 수많은 식민지를 거느린 해가 저물지 않는 절정기였다. 산업 자본주의로의 급속한 이행은 사회 각 분야에도 엄청난 영향을 끼쳐 새로운 시대 가치와 구시대의 가치가 곳곳에서 충돌했다. 그러나 구시대의 여성 관념은 여전히 유지되었고, 어떤 면에서는 오히려 여성 혐오가 확장되기도 했다.

귀족 계급이 쇠퇴하면서 핵심 세력으로 부상한 신흥 부르주아

계급에게는 가족과 가정의 새로운 가치 확립이 필요했다. 치열한 생존 경쟁을 치르는 가장에게 안정된 가정과 아내의 충실한 내조가 절실히 필요했다. 가정의 행복과 안정을 위해 국가적인 차원에서 남성에게는 금욕과 절제, 여성에게는 순종과 정조가 강조되었다. 이러한 사회적 분위기는 문화예술 분야에도 파급되어 여성의 정조를 권장하고 부정에 대한 경고가 담긴 작품들이 문학은 물론 미술에서도 쏟아졌다.

대륙에 비해 상대적으로 낙후된 영국 미술에 새로운 활기를 불어넣은 라파엘 전파(Pre-Raphaelite Brotherhood)가 빅토리아 시대에 결성되었다. 라파엘 전파는 1848년 윌리엄 홀맨 헌트(William Holman Hunt), 존 에버렛 밀레이(John Everett Millais), 그리고 단테 가브리엘 로세티가 주축이 되어 만들어진 화가는 물론 문학계를 포괄하는 예술 운동이자 단체였다. 라파엘로 이전의 고전 미술을 표방한 이 화파는 고대 신화와 전설 그리고 시 등을 소재로 문학과 회화의 조화로운 만남을 추구하면서 시대상을 반영하는 작품들을 남겼다.

밀레이의 〈눈 먼 소녀〉에는 안타까운 현실과 희망이 함께 담겨 있다. 산업혁명 절정기에 이르러 자본가들은 풍요를 누리고 있었지만 부익부빈익빈 현상이 심화되며 노동자와 빈민의 삶은 개선되지 않았다. 아코디언 연주로 동냥하며 생계를 잇는 자매는 소외된

사람들의 상징이다. 비가 내려 공친 날 집으로 돌아오는 길, 지친 자매가 잠시 다리를 쉬는 언덕 위로 쌍무지개가 떴다.

소녀의 어깨에 내려앉은 나비와 손끝으로 만지고 있는 들꽃은 순결한 영혼의 은유다. 무지개는 분명 희망의 메시지를 보여 주지만 해가 뜨면 곧 사라지고 마는 헛된 희망을 암시하는 것일지도 모른다.

## 수많은 오필리아들의 희생

라파엘 전파의 그림에 등장하는 주인공들은 유난히 여성이 많다. 여성 모델들은 예술적 영감을 주는 뮤즈, 부조리한 현실의 희생자, 때로는 남성을 위협하는 존재 등 다양한 모습으로 묘사되었다. 셰익스피어의 작품은 라파엘 전파의 단골 소재다. 《햄릿》에 등장하는 비운의 여인 〈오필리아〉는 밀레이의 가장 유명한 작품이다.

이 작품을 구상할 즈음 20대 초반의 밀레이는 엄청난 노력을 기울였다. 물에 뜬 오필리아를 실감나게 묘사하기 위해 모델 엘리자베스 시달(Elizabeth Siddal)을 수개월 동안 물을 채운 실내 수조에 누워 있게 하여 수없이 스케치를 반복했다. 데워진 물이 식는 바람에 시달이 지독한 감기에 걸리는 일로 그녀의 부모에게 소

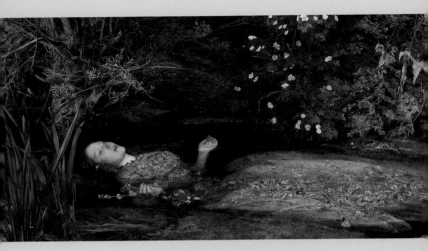

존 에버렛 밀레이, 〈오필리아〉 1852년

송을 당하는가 하면, 5개월 이상을 강변의 꽃을 관찰하는 등 열정을 쏟았다.

사랑하는 햄릿이 아버지를 죽였다는 것을 알게 된 후 미쳐버린 오필리아는 강변을 떠돌다 미끄러져 익사하지만 사실은 자살이나 다름없는 죽음이었다. 시달은 라파엘 전파의 모델로 각광받았으나 로제티와 결혼한 후 불행한 시간을 보내다 마약 과다 복용으로 요절했다. 로제티는 그녀를 모델로 그린 작품으로 명성을 얻었지만, 여러 여성들과의 스캔들은 시달을 정신적 고통에 빠지게 했다. 아름다운 여성을 찬미했던 퇴폐적 낭만주의 성향의 라

파엘 전파 화가들의 스캔들 희생양은 오필리아의 경우에서 그러했듯 늘 여성 모델이었다.

도덕주의자로 알려진 밀레이에게 오필리아는 매력적 소재였다. 사랑하는 연인이 아버지를 살해한 참담한 사건 앞에서 오필리아는 최후의 도덕적 선택을 죽음으로 삼았다. 밀레이의 작품은 오필리아의 삶과 죽음을 극적으로 묘사했다. 깊이를 알 수 없는 어두운 강의 심연과 눈부시게 빛나는 목과 얼굴, 주검이라 믿기지 않는 홍조 띤 얼굴, 미묘한 관능과 마리아의 희생을 연상시키며 물 위에 누운 모습, 그리고 주변에 핀 꽃들은 죽음과 희생을 은유하는 치밀하게 구상된 장치들이다. 잠에 빠진 듯 물에 누운 오필리아는 숭고한 순교자의 모습이다.

라파엘 전파 외에도 많은 화가들이 오필리아를 그렸다. 프랑스 화가 오딜롱 르동(Odilon Redon)의 〈꽃 사이에 있는 오필리아〉에서도 꽃으로 둘러싸인 오필리아는 순결한 여인으로 찬미되었다. 사건의 희생양이 된 여성은 순결과 순수를 찬미하는 대상이 되는 반면, 저항하는 여성은 복수와 욕망의 화신으로 묘사되었다.

오필리아가 빠져 죽은 강을 화가들은 다양한 의미를 담아 그렸다. 1장에서 소개한 정절을 버린 여성에 대한 경고를 담은 오거스터스 에그의 3연작 〈과거와 현재〉의 마지막 작품도 강이 배경이다. 남편에게 불륜이 발각되어 쫓겨난 바로 그 여인이다. 불륜 남

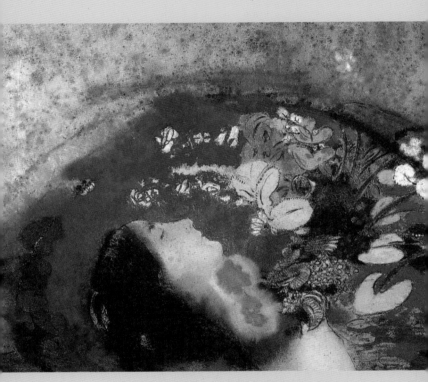

**오딜롱 르동, 〈꽃 사이에 있는 오필리아〉** 1908년경

성과의 관계로 낳은 갓난아기를 안고 다리 아래에서 달빛 비치는 강을 슬프게 바라보고 있다. 물결을 따라 떠내려가는 배는 그녀에게서 멀어져가는 무책임한 아기 아버지의 은유다. 삭막한 도시에서 그녀와 아기에게 무슨 선택이 남아 있을까.

가장 빠르고 안전한 선택은 친정으로 돌아가는 것이었을 테지만 그 또한 쉽지 않았다. 부정한 여성을 대하는 우리의 과거가 그러했듯 빅토리아 시대 영국 또한 부도덕한 여성은 가문의 수치로 여겨졌다. 친정에서도 귀환을 결코 달갑게 여기지 않았다.

레드그레이브(Richard Redgrave)의 〈버려진 여자〉에서 갈 곳 없어 친정으로 돌아온 여인을 분노한 아버지가 문을 열고 손가락으로 바깥을 가리키고 있다. 가장의 분노에 다른 가족들의 안타까움과 만류는 소용없다. 사생아를 안고 있는 여성이 설 곳은 거리밖에 없다. 3류 드라마를 연상시키는 이 그림은 여성에게 교훈적 차원을 넘어 공포감을 심어준다. 한 번의 실수, 한 번의 쾌락이 여성에게는 치명적 결과를 초래할 수 있음을 경고하고 있다.

친부에게도 버려진 여인에게 남은 선택은 비참한 하층 노동자로 살아가거나 매춘부로 전락하는 길밖에 없었다. 빅토리아 시대의 아이러니는 남성들에게 금욕과 절제가 강조되었지만, 매춘부또한 증가했다는 점이다. 남편만 바라봐야 하는 여성과 달리 남성에게는 성적 욕구를 해소할 상대가 차고 넘쳤다. 매춘부의 증가

오거스터스 에그, 〈과거와 현재 No.3〉 1858년

리차드 레드그레이브, 〈버려진 여자〉 1851년

는 심각한 사회문제를 일으켰다. 전염성 강한 매독이 급속히 확산되자 영국 정부는 부랴부랴 전염병 예방법을 만들어 거리 여성들을 대상으로 강제 위생 검사를 했다.

남성을 불구로 만들고 심하면 죽음까지 몰고 가는 매독 확산의 주범으로 찍힌 매춘부는 사회적으로 악마화되었다. 프랑스에서도 마네를 비롯한 많은 예술가들이 매독에 걸려 제 명을 다하지 못했다. 19세기말 여성을 뱀파이어 혹은 팜 파탈로 묘사한 그림이 급격히 증가한 이유는 매독의 확산과도 관계가 있다.

매춘부를 비롯 문란한 여성관계로 아내 엘리자베스 시달을 죽게 했던 로제티가 타락한 여성, 매춘부 문제를 담은 그림을 그린 것은 아이러니가 아닐 수 없다. 로제티는 동료 화가 홀먼 헌트(William Holman Hunt)에게 보낸 편지에서 〈발견(Found)〉을 구상하게 된 경위를 소상하게 밝혔다. 송아지를 팔기 위해 새벽에 런던에 도착한 가축 상인의 눈에 알 듯한 여인이 지나치는 것이 띄었다. 가축 상인은 자신이 아는 여인이 맞는지 확인을 위해 뒤를 쫓았다. 이를 눈치 챈 여인이 황급히 달아나던 중 부끄러움에 주저앉자 상인이 그녀의 손을 잡고 위로한다는 내용이었다.

여인은 상인의 어린 시절 연인이었지만 도시로 떠난 후 매춘부가 되었다. 짐수레에 실려 움직이지 못하도록 그물이 씌워진 채 울고 있는 송아지는 부조리한 현실에 허우적대는 여인을 비유한

단테 가브리엘 로제티, 〈발견〉 1854년

다. 로제티를 비롯한 남성 예술가들은 구조적인 문제와 가부장제의 위선적 도덕이 양산한 매춘부 문제를 여성 개인의 도덕적 타락으로 바라보았다.

남성의 성 구매에 대해서는 법적·도덕적으로 관대하면서 매춘여성에 대한 엄격한 도덕적 잣대는 21세기에도 변함없다. 성에 대한 도덕적 잣대는 영어 fall의 용법에서도 드러난다. fall은 남성에게는 '전사(戰死)'를 의미하지만 여성에 대해서는 '타락'을 의미한다. 주어가 He와 She에 따라 의미가 바뀌는 fall, 화가들은 주어 She에만 주목했다.

많은 화가들이 다리 밑을 타락한 여인의 마지막을 비유하는 장소로 삼았으나, 황금만능주의가 판치는 부조리한 사회를 비판적으로 묘사했던 조지 프레데릭 와츠(George Frederic Watts)의 그림은 다른 의미를 담고 있다.

와츠의 그림 〈익사체로 발견된 여인〉이 완성되기 몇 년 전 런던을 떠들썩하게 했던 자살 사건이 있었다. 공장 노동자로 홀로 아기를 키우던 한 여인이 생활고에 시달리다 아기와 함께 다리 밑으로 몸을 던졌다. 행인들에게 발견되어 엄마는 목숨을 건졌으나 아기는 익사했다. 엄마는 살인죄로 기소되어 중형을 선고받았다. 극단적 선택을 할 수밖에 없었던 비참한 현실은 전혀 고려되지 않았던 판결이었다.

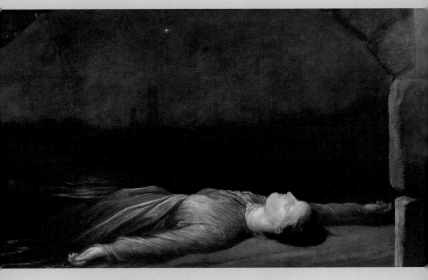

**조지 프레데릭 와츠, 〈익사체로 발견된 여인〉** 1850년

이 사건을 소재로 한 문학 작품들이 발표되는 등 동정 여론이 들끓었다. 여론의 힘에 떠밀려 이 여성에게 감형 조치가 내려졌다. 여성에게는 도덕적 잣대도 불공평했을 뿐 아니라 경제적 지위도 열악했다.

## 기만적인 여성 찬미

굴절되고 왜곡된 여성의 이미지는 타락한 여성에 대한 경고와

변화를 담은 그림뿐 아니라 아름다운 여성을 찬미하는 그림에서도 다를 바 없었다.

'피그말리온 효과'는 타인의 기대와 관심이 작업 능률이나 학업 성취에 긍정적 영향을 끼친다는 뜻으로 쓰인다. 피그말리온(Pygmalion)은 그리스 신화에 등장하는 키프로스 섬의 조각가다. 키프로스 여성들의 행동에 실망하여 여성을 혐오했던 그는 평생 독신으로 살기로 작정했다. 여인에 대한 정열과 에너지를 오로지 조각에 집중했다. 섬의 타락한 여인들과는 차원이 다른 자신의 이상을 구현한 여성을 조각하는 일에 특히 몰두했다. 현실에서 포기한 사랑을 이데아로 구현하고 싶었던 것이다.

어느 날, 조각한 여인상 하나가 유난히 마음을 사로잡았다. 상아로 조각한 순백의 여인상은 피그말리온이 머릿속에 그려왔던 바로 그 여인의 이데아였다. 조각상을 갈라테이아(Galatée)로 이름 짓고 마치 살아있는 여인을 대하듯 침대도 함께 썼다. 정말 살아있는 여인이었으면 좋겠다는 피그말리온의 간절한 바람을 목격한 아프로디테가 조각상에 숨과 영혼을 불어넣었다.

피그말리온과 갈라테이아 이야기는 예술혼의 비유로 쓰이기도 한다. 예술혼이 담긴 작품은 마치 숨을 쉬듯 생동감이 넘친다는 의미일 테다. 이때에도 예술의 주체는 남성이고 여성은 대상이다. 같은 섬에 사는 여성들을 혐오한 피그말리온이 새로운 여성을

에드워드 번-존스, 〈피그말리온과 조각상: 영혼을 얻다〉 1878년

창조했다는 것은 여성미의 기준을 남성이 정한다는 의미로도 읽힌다. 한편에서는 피그말리온의 행동을 페티시즘(fetishism)과 연결 짓기도 한다. 생명이 없는 조각상에 대한 애착이 지나쳐 잠자리까지 함께 하는 행동은 페티시즘의 전형적 모습이라는 것이다.

번-존스(Edward Burne-Jones)는 피그말리온 에피소드를 4점 연작으로 그리면서 매우 공을 들였다. 〈영혼을 얻다〉는 4점 중 마지막 에피소드를 묘사하고 있다. 그림 속에서 이제 막 영혼을 얻은 갈라테이아의 표정은 백치에 가깝다. 아직 텅 비어 있는 영혼은 자신을 창조한 피그말리온에 의해 채워져 갈 것이다. 피그말리온의 무릎 꿇은 모습이 인상적이다. 창조물이 숨을 쉰다는 것에 대한 경이와 찬미다. 그러나 이제부터 갈라테이아는 타락한 여인들과 어울리거나 순수하지 못한 어떠한 대상과도 접촉해서는 안된다. 몸은 생명을 얻었지만 영혼은 피그말리온의 소유가 될 것이다. 갈라테이아의 아름다움이 축복만은 아닌 까닭이다.

여성을 혐오한 피그말리온은 직접 만든 이상형의 여성을 찬미했고, 천인공노할 신성모독 행위로 법정에 선 프리네(Phryne)의 아름다움에 홀린 수십 명의 배심원들은 무죄를 선고했다. 남자에게 여자의 아름다움이란 무엇인가.

황색 피부 때문에 두꺼비라는 뜻의 이름을 지닌 프리네는 실존 인물로 알려져 있다. 고대 그리스 조각가 프락시텔레스(Praxiteles)

**장 레옹 제롬, 〈배심원 앞의 프리네〉** 1861년

는 프리네를 모델로 〈크도니스의 비너스〉를 조각했다. 프리네는 헤타이리 출신이었다. 당시 그리스에서 결혼한 여성은 외출이 자유롭지 못했다. 말 그대로 '안주인' 외의 다른 일은 금지되어 있었다. 헤타이리는 가정 바깥, 즉 남성들의 사회활동에서 일종의 아내 역할을 맡았던 고급 창부를 이르는 말이다.

미모와 지성을 겸비한 헤타이리는 남성들의 술자리는 물론 심포지움 같은 행사에도 참석해서 시중을 들고 대화에도 참여할 수 있었다. 자기 아내는 남자들로부터 보호하기 위해 바깥출입을 금지시키면서도 이미 바깥으로 나선 여성들을 성욕 해소의 대상으

로 삼은 역사는 유구하다. 기록에 의하면 헤타이리는 매우 자유로운 생활을 누렸고 능력에 따라 꽤 큰돈을 벌기도 했다. 남성 고객 선택도 자유로워 마음에 들지 않으면 거절했다.

장 레옹 제롬은 프리네에게 거절당한 에우티아스가 앙심을 품고 그녀를 고발한 사건의 재판 모습을 그렸다. 프리네의 죄명은 신성모독죄, 사형까지 받을 수 있는 중죄였다. 포세이돈 축제에서 프리네가 발가벗고 바다로 들어가 아프로디테 퍼포먼스를 벌였다는 것이다. 변호인 히페레이데스는 프리네의 억울함을 호소했으나 시큰둥한 배심원들의 반응에 마지막 수단을 동원했다.

배심원들 앞에서 프리네의 옷을 걷어내며 "신에게 자신의 모습을 빌려준 아름다운 이 여인을 벌할 수 있는가?" 물었고 그녀의 눈부신 아름다움에 매혹당한 배심원들은 "신의 의지로 창조한 완벽한 그녀를 인간의 법으로 단죄할 수 없다"고 판결했다. 배심원들에게 프리네의 아름다움은 사형도 물릴 수 있는 최상의 선이었던 것이다.

히페레이데스가 프리네의 가슴을 보여주었다는 것이 원래 이야기지만 제롬은 실오라기 하나 걸치지 않은 모습으로 그렸다. 프리네가 팔로 얼굴을 가린 것은 벗은 몸을 더욱 자극적으로 보이게 하려는 화가의 설정이다. 제롬은 다양한 주제의 여성 누드를 감각적으로 그려 특히 남성으로부터 각광 받았던 화가이다. 화가로서

**〈배심원 앞의 프리네〉 세부 그림**

천부적 소질을 여성의 성적 대상화에 허비했다는 것이 안타깝다. 프리네도 예외가 아니다. 그러나 이 그림의 진짜 주인공은 보는 시각에 따라 프리네가 아닌 붉은 옷을 걸친 배심원들이 될 수도 있다. 옷이 벗겨진 프리네의 나체를 바라보는 표정 하나하나가 이 그림을 바라보는 남성 관객의 표정이기 때문이다.

　피그말리온이 여성의 순결 혹은 순수에 대한 집착을 보여준다면 프리네의 배심원들은 여성의 육체 혹은 관능에 대한 집착을 보여주는 것이다.

## 미녀가 무서워

그러나 남자에게 여성의 아름다움이 또한 공포의 대상이기도 했다는 것은 아이러니이다. 동서고금의 전설에 등장하는 여인들은 빼어난 미모로 남자를 유혹해 파멸시킨다. 스물여섯 살에 요절한 영국 낭만주의 시인 존 키츠(John Keats)가 민담을 바탕으로 쓴 〈무자비한 미녀〉라는 시가 있다. 이 시에 영감 받은 많은 화가들이 시의 내용을 따라 무자비한 미녀를 그렸다.

나는 초원에서 한 아가씨를 만났소,
아름다움으로 충만한 요정의 아이를.
그녀의 머리칼은 길고, 발은 가볍고
그녀의 눈은 야성적이었소.

나는 그녀의 머리에 꽃다발을 만들어 주었소,
그리고 팔찌와 향기로운 허리띠도,
그녀는 마치 사랑하듯 나를 바라보며
달콤한 신음소리를 내었소.

나는 그녀를 천천히 걷는 내 말에 태웠고
온종일 다른 것은 보질 못했소,
비스듬히 그녀가 몸을 기울여
요정의 노래를 불렀기 때문에.

그녀는 나에게 달콤한 풀뿌리와
야생꿀과 감로를 찾아주며
이상한 언어로 틀림없이 말했소
'나는 당신을 정말 사랑해요.'

그녀는 나를 요정 동굴로 데리고 가서
거기서 울며 비탄에 찬 한숨을 쉬었소.
거기서 나는 그녀의 야성적이고 야성적인 눈을 감겨줬소,
네 번의 입맞춤으로.

— 존 키츠, '무자비한 미녀' 부분, 문소영 옮김

프랭크 카우퍼(Frank Cadogan Cowper)는 라파엘 전파의 마지막 세대 화가다. 양귀비꽃을 닮은 미녀의 화려한 드레스가 눈길을 사로잡는 그림이다. 카우퍼는 키츠의 시에 따라 미녀의 긴 머리카락을 강조했다. 기독교 도상에서 여성의 긴 머리는 성적 방종 혹은 성적 에너지를 의미한다. 지옥 그림에 등장하는 머리를 묶인 채 매달린 여인은 간음에 대한 벌을 받고 있는 묘사이다.

이 그림에서도 겨드랑이를 가리며 허리까지 흘러내린 머릿결은 미녀의 관능을 더욱 부각시키고 있다. 유혹적인 붉은 드레스와 환한 피부 그리고 요염한 자태는 아찔하기까지 하다. 미녀 앞에 잠든 채 드러누운 황금빛 갑옷의 기사 얼굴 위로 거미줄이 쳐졌다. 잠든 지 오래 되었음을 암시하면서 한편으론 미녀의 유혹

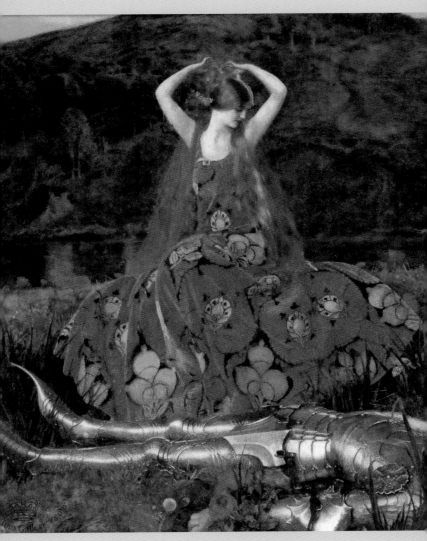

프랭크 카우퍼, 〈무자비한 미녀〉 1926년

에서 벗어날 수 없음을 은유하고 있다. 들판에 흐드러진 양귀비 열매는 중독성 강한 마약 아편의 원료이며 꽃말은 몽상, 허영, 깊은 잠이다. 잠든 기사는 언제 깨어날 것인지, 과연 깨어날 수는 있는 것인지.

시에 따르면 꿈에 빠진 기사는 미녀와 사랑을 나누고 몽상의 세계를 허우적이는 왕과 왕자 그리고 창백한 용사들의 부르짖음을 듣는다.

"무정한 아름다운 여자가 그대를 사로잡았구나!"

미녀가 '사로잡은' 것일까 기사가 '사로잡힌' 것일까. 키츠의 시는 모호하지만 아름답다는 것 외에 미녀의 잘못을 찾을 수는 없다. 초원에 있는 미녀에게 접근한 것도 머리에 꽃다발을 씌워주고 말을 태워준 것도 모두 기사의 능동적이고 자발적인 행동이다.

"팔찌와 향기로운 허리띠도, 그녀는 마치 사랑하듯 나를 바라보며 달콤한 신음소리를 내었소."

이 구절에서 팔찌와 허리띠 그리고 신음소리는 육체적 관계를 암시한다. 육체적 관계까지의 과정을 이끌어가는 사람은 미녀가 아닌 기사다.

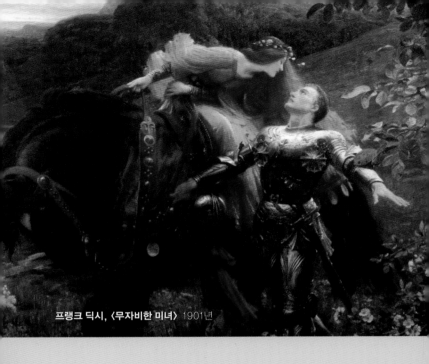

프랭크 딕시, 〈무자비한 미녀〉 1901년

## 새장에 갇힌 파랑새

미녀를 말에 태운 기사는 미녀의 이상한 언어를 "당신을 정말 사랑한다"로 듣는다. 그러나 정말, 미녀의 '이상한 언어'는 "나는 당신을 정말 사랑해요"였을까. 대부분의 사람은 보고 싶은 대로 보고, 듣고 싶은 대로 듣는다. 그리고 누구나 아름다움에 끌리고 유혹당한다. 그러나 아름다움은 죄가 없다. 아름다운 풍경에 이끌려 풍경 속을 헤매다 길을 잃었다 해서 아름다운 풍경을

탓할 수는 없다. 무자비한 미녀 이야기에서 주체는 기사이고 대상은 미녀이다. 아름다움에 유혹되지 않을 책임은 바라보는 사람에게 있다.

팜 파탈이라는 오명을 쓴 여성 대부분은 성적 주체가 아닌 대상에 불과했다. 팜 파탈은 19세기 낭만주의 문학에서 자신의 의지와 무관하게 '파멸적 삶을 운명으로 타고 난 여인'이라는 의미로 쓰였다. 현대에 접어들면서 의미가 왜곡되어 '남자를 유혹하는 요부'를 지칭하는 용어로 더 많이 쓰이고 있다. 나아가 관능적 아름다움을 지닌 여자에게도 팜 파탈 딱지를 붙이고 있다. 정작 이 용어의 탄생지 프랑스에서는 사용이 줄어들고 있다. 시오노 나나미는 어느 에세이에서 "원래 팜 파탈인 여자가 있는 것이 아니라, 팜 파탈을 원하는 남자가 팜 파탈을 만든다"고 주장했다.

워터하우스(John William Waterhouse)의 〈장미의 영혼〉은 알프레드 테니슨의 시 〈모드(Maud)〉의 "장미의 영혼이 내 핏속으로 들어왔다(And the soul of the rose went into my blood)"는 대목을 그린 것이다. 테니슨은 장미의 향기를 장미의 영혼에 비유해 사랑의 상실을 노래했다. 라파엘 전파의 영향을 받은 화가답게 문학에서 작품 소재를 구했던 워터하우스는 자신만의 방식으로 문학 작품을 재해석했다.

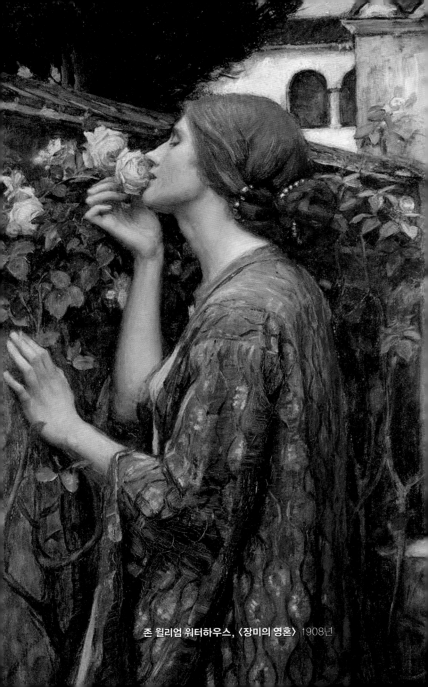

존 윌리엄 워터하우스, 〈장미의 영혼〉 1908년

워터하우스는 여인이 서 있는 공간을 의도적으로 좁게 설정했다. 시선을 가둔 높은 담장과 좁은 공간은 그림 속 여인의 억압적 현실을 상징하는 장치로 읽힌다. 장미의 향기에 감염된 우아한 자태의 여인의 낯빛은 장밋빛으로 물들었다. 담장을 타고 오른 가시 돋친 장미 줄기를 짚은 손을 통해 장미의 영혼이 여인의 피 속으로 스민 것이다.

워터하우스는 유난히 여성에 관심이 많았다. 신화와 전설 그리고 문학 작품을 소재로 한 그림 속 주인공은 대부분 여성이다. 그러나 여성과 관련된 스캔들이 없었던 드문 화가였다. 그는 팜파탈이라 불리는 여자들을 유혹적이고 관능적으로 묘사하면서도 악마화하거나 성적 대상화한 경우도 거의 없다. 당대의 남성 화가 중 여성 묘사에 나름의 중용을 지킨 화가로 평가하고 싶다.

〈장미의 영혼〉이 그려진 시기의 영국에서는 여성 참정권 운동이 불붙고 있었다. 이 운동을 지칭하는 서프러제트(suffragette)는 팽크허스트(Emmeline Pankhurst)의 주도로 1903년 결성된 여성사회정치연합을 〈데일리메일〉이 경멸조로 만든 조어였다. 1913년 국왕이 참관하는 경마대회에서 달려오는 말에 몸을 던진 에밀리 데이비슨(Emily Wilding Davison)의 희생 등 목숨을 건 투쟁 끝에 1918년 30세 이상의 자격을 갖춘 여성에게 주어지는 조건부 참정권을 쟁취했다.

이러한 정치적 투쟁의 결과 여성의 사회 참여는 확대되었으나 긴 세월 여성을 억압했던 풍조는 쉽게 바뀌지 않았다. 결혼한 여성이 행사할 수 있는 법적 권리는 남편과 비교할 수 없을 만큼 제한적이었다. 소송이나 계약의 주체가 될 수 없었음은 물론 여성이 남긴 유언은 법적 효력조차 인정받지 못했다. 결혼한 여성에게 가정은 죄 없는 자를 가두는 감옥이었다. 그 시절 화가들에게 큰 영향력이 있었던 미술평론가이자 진보적 사회운동을 펼쳤던 존 러스킨이 에세이집 《여왕의 정원》에서 아내의 역할과 가정에 대해 남긴 글이 있다.

"여인의 능력은 싸우는 데 있는 것이 아니라 다루는 데 있으며, 여인의 온화한 지식은 발명이나 창조를 위한 것이 아니라 온화한 질서와 정돈 그리고 결정을 하는 데 쓰인다. 이런 것이 가정의 진정한 본질이다. 가정은 평화의 장소이며 보금자리이지, 상처받고 공포를 느끼거나 의심하고 분리되는 그런 곳이 아니다."
— 이주은, 《빅토리아의 비밀》에서 재인용

진보적 지식인의 여성관이 이러할진대 보수적인 일반 남성의 여성관이야 오죽했으랴. 산업혁명 이후 더욱 치열해진 생존 경쟁에 나선 남편을 위해 평화롭고 편히 쉴 수 있는 가정을 꾸리는 것이 여성의 본분으로 인식되고 있었다.

워터하우스의 그림 속 장미로 덮인 담장은 여인을 가로막고 있는 현실의 장벽, 가정을 의미하는 것은 아닐까. 혹은 성과 사랑 그리고 사회적 행위에서도 법적 주체가 될 수 없었던 새장에 갇힌 파랑새의 은유가 아닐까. 그림 속 여성의 우아한 아름다움에는 알 수 없는 비릿한 슬픔과 안타까움이 풍긴다. 그러나 워터하우스가 진정 여성의 안타까움에 동감하여 그린 작품인지 아니면 그러한 상황조차 여성 찬미의 소재로 삼은 것인지는 알 수 없다.

워터하우스의 그림과 비교할 수 있는 필립 칼데론(Philip H. Calderon)의 〈깨어진 맹세〉에도 장미가 등장한다. 워터하우스의 그림에서는 장미의 주인이 여자였다면 칼데론의 그림에서는 남자다.

워터하우스 그림처럼 여기서도 여인은 담장 앞에 서 있다. 앞의 그림에서는 장미넝쿨이 담장을 덮고 있었지만 여기서는 담쟁이넝쿨이라는 점이 다르다. 담쟁이는 '영원한 사랑'이라는 꽃말을 갖고 있다. 그러나 이 그림의 주제는 영원한 사랑이 아니다. 그림 위쪽의 담장 밖 수양버들은 사랑의 슬픔을 상징하는 나무이다. 그리고 마당 한쪽에 핀 아이리스는 '잃어버린 사랑'이라는 꽃말을 지닌 꽃이다. 영원한 사랑에 기대고 있었지만 깨어진 사랑의 현장을 목격한 여인의 마음. 눈을 감은 채 담장에 비스듬히 기댄 여성의 표정에 비애가 서려 있다.

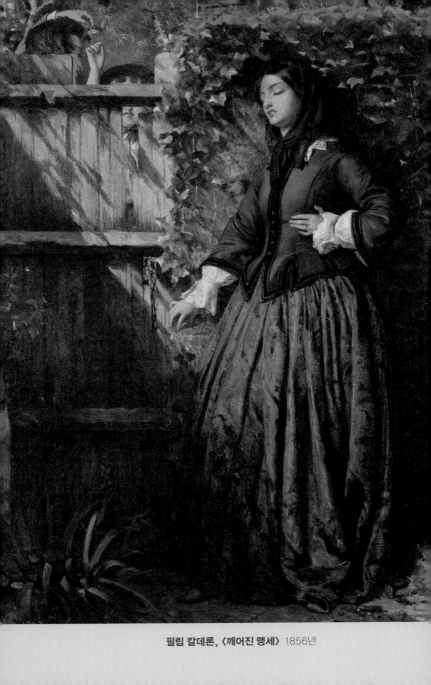

**필립 칼데론, 〈깨어진 맹세〉** 1856년

낡은 대문 위로 살짝 머리가 드러난 남자는 장미 한 송이를 들고 있다. 쪼개진 대문 틈으로 보이는 여인은 미소를 머금은 채 장미를 받기 위해 손을 올리고 있다. 대문 바깥의 남성이 여성을 유혹하는 데 성공하는 순간, 담장 안 여성이 품은 사랑의 꿈은 산산이 부서진다. 이 순간을 화가는 절묘하게 포착했다.

오거스터스 에그의 그림 〈과거와 현재〉에서 보았듯 부정한 사랑이 발각된 여인은 즉각 이혼당하고 가정에서 쫓겨났지만, 반대로 남편의 간통을 확인한 여성이 이혼하기 위해서는 훨씬 까다로운 조건이 따랐다. 간통 외에도 근친상간, 강간 등의 위법이 복합되었을 때만 이혼을 청구할 수 있었다. 이러한 상황에서 그림 속 여인은 체념 외에 선택이 없다. 과감히 남편을 버리고 가정을 뛰쳐나온다면 그녀의 미래는 어떻게 될까?

빅토리아 시대 여성화가 에밀리 오스본(Emily Mary Osborn)이 자전적 경험을 담아낸 그림이 있다. 제목에서부터 상황이 그려지는 〈이름도 없고 친구도 없는〉이라는 그림이다.

배경이 되는 공간은 그림을 사고파는 상점이다. 소년과 함께 상점 주인 앞에 움츠린 모습으로 서있는 여성은 아마추어 화가다. 그녀의 검은 드레스는 아직 상중인 미망인임을, 왼손으로 움켜진 핸드백은 금전적 어려움을 겪고 있음을 암시한다. 여인이 팔려고

에밀리 오스본, 〈이름도 없고 친구도 없는〉 1857년

가져온 그림을 바라보는 상점 주인의 모습에는 무언가 모를 거만함이 느껴진다. 그러나 그 무엇보다 이 여인을 위축시키는 것은 등 뒤 자신을 향한 두 남자의 시선이다.

홀로 담장 밖으로 나선 여인에 대한 못마땅한 심사와 사냥감을 바라보는 사냥꾼의 시선이 느껴지지 않는가. 아마추어 여성화가의 그림이 생활에 도움이 될 만큼 넉넉한 가격을 받기는 힘들 것이다. 여인을 향한 두 남자의 시선에는 매춘의 유혹이 함께 담겨 있다. 그러나 아직 어리지만 엄마의 작품을 소중하게 들고 있는 꼿꼿한 소년의 자세에서 두 남자의 음흉한 상상은 실현되지 않을 것임을 예상케 한다. 두 남자의 시선을 피해 비 내리는 창밖을 바라보고 있는 같은 처지의 또 다른 여인의 뒷모습이 애처롭다.

가정이 여성의 자유를 가둔 감옥이었다면 사회는 여성의 안전이 보장되지 않는 정글이었다. 남자가 여성을 바라보는 시선이 찬미와 혐오로 나누어질 수도 있겠지만, 여성에게는 두 시선 모두 거북하다는 점에서 별반 차이가 없다.

가정, 가족 그리고 아내

루이 르 냉, 〈행복한 가족〉 1642년

# 수많은 뮤즈들의 서글픈 삶

## 행복하지만 우울한 가족의 초상

바로크 시대 프랑스 화가 르 냉(Louis Le Nain)은 사실주의 화풍의 가족 초상화를 많이 그렸다. 〈행복한 가족〉은 명암 효과를 중시한 바로크 화풍으로 평범한 가족의 모습을 사실적으로 묘사했다. 가운데 식탁을 중심으로 둘러앉은 가족의 모습은 그림의 제목과 달리 그리 행복해 보이지 않는다. 미소를 짓고 있는 사람은 그림 가운데 사내가 유일하다. 등장인물들의 머리 높이가 수평으로 맞추어진 가운데 사내의 머리만 위로 올라와 있다.

구도는 수평이지만 인물들의 배치는 피라미드식으로 되어 있다. 피라미드 정점에는 홀로 포도주잔을 든 가장이 있고, 화면에

서 가장 가까운 자리이자 피라미드의 맨 아래에는 아내로 보이는 여인이 아기를 안고 앉아 있다. 이 그림에서 눈에 띄는 또 하나의 특징은 시선이다. 그림을 그리는 화가, 그림을 바라보는 관람자와 시선을 맞춘 인물은 가장이 유일하고 나머지 가족의 시선은 아래로 깔려 있다. 얼핏 평범해 보이는 이 가족의 초상화는 가족의 위계를 드러낸다.

이 그림에 의하면 가장의 다음 자리는 그림 왼쪽의 아직 어린 아들이다. 가장의 모든 권리는 어린 아들, 즉 장자에게 승계될 것이다. 연로한 할머니도 손자 아랫자리에서 가장에게 따를 포도주 병을 들고 있다. 역설적이게도 그림에서 가장 밝게 그려진 아내의 표정이 가장 어둡게 느껴진다. 한국에서는 흔히 가족주의를 유교적 가치의 구현이라고 오해하지만 가부장 중심의 가족주의는 동서고금 그 뿌리가 넓고도 깊다. 가정 내에서의 가부장적 가족주의가 사회로 확장되면 남녀 불평등을 낳고 사회 구성원 간에도 혈연, 지연, 학연 등에 따른 형 동생, 선후배 등 사적 인연과 위계가 사회적 관계의 토대가 된다.

가족주의의 특징은 가족의 질서와 명예를 앞세워 구성원 개인의 자유와 권리를 제한하고 부부관계보다 부모 자식 관계를 더 중시한다. 엄격한 의미에서 부부는 혈연관계가 아니다. 핏줄을 중시하는 가족주의에서 아내, 어머니의 지위는 가장 낮을 수밖에 없

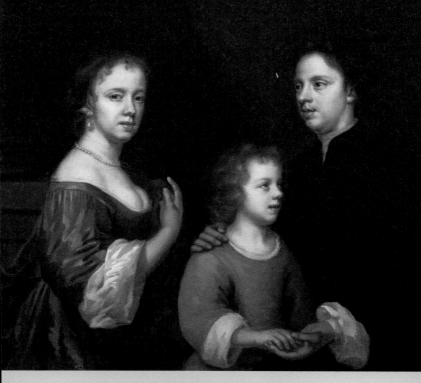

**메리 빌, 〈남편, 아들과 함께 있는 자화상〉** 1664년경

다. 사실주의자 르 냉이 의도하지는 않았을지 모르나 〈행복한 가족〉은 가족주의의 그늘을 실감나게 보여준다.

르 냉과 비슷한 시기에 활동했던 영국의 여성화가 메리 빌 (Mary Beale)은 17세기 가부장을 중심으로 하는 가족 초상화의 전통을 벗어난 독창적이고 파격적인 자화상 겸 가족 초상화를 그렸다. 이 그림을 이해하기 위해서는 화가와 그녀의 남편 찰스의 관

계를 먼저 살필 필요가 있다. 초상화가로 실력을 인정받은 메리에게는 그림 주문이 끊임없이 이어졌다. 남편 찰스는 런던에서 특허청 관리로 일하다 직장을 잃고 가족과 함께 햄프셔로 이주했다. 실직은 곧 경제적 능력의 상실을 의미한다.

반면 아내 메리는 줄을 잇는 초상화 주문으로 탄탄한 경제적 능력을 가지게 되면서 가정에서의 지위가 뒤바뀐 것이다. 이후 찰스는 화가 아내의 수입을 관리하고 작업장 관리와 모델 섭외 등 실질적인 조수 역할을 떠맡았다.

메리의 그림에서 인물들의 시선은 르 냉의 그림과 정반대다. 실질적 가장의 역할을 하고 있는 화가의 시선만이 정면 관객을 향하고 남편의 시선은 아내를, 아들의 시선은 그 반대를 향하고 있다. 손을 맞잡고 있는 부자와 한 뼘 떨어진 자리에서 자신을 가리키고 있는 화가의 손가락은 무엇을 의미할까. 그림은 아들의 양육이 남편에게 맡겨져 있음을 넌지시 보여준다. 자신을 향한 손가락은 여러 의미로 해석될 수 있다.

"내가 이 그림의 주인공입니다", "내가 이 그림을 그렸습니다", "내가 가족의 생계를 책임지고 있습니다" 등 여러 관점을 하나로 요약한다면 화가의 당당한 주체성일 것이다. 봉건적 사고가 지배적이었던 17세기 영국이었으나 가장의 지위는 사회경제적 능력에 따라 바뀔 수 있음을 보여주는 매우 흥미로운 그림이다. 이 그림

을 통해 19세기 여성 참정권 운동과 여성의 사회 진출에 남자들이 극렬하게 반발했던 이유가 짐작된다.

## 17세기 네덜란드 아내들의 일상

17세기 네덜란드의 일상을 담은 장르화는 주제와 소재 모두 주변 유럽 국가들에 비해 매우 독특하다. 그 원인은 주변국과 다른 길을 걸어온 역사와 사회 환경에서 찾을 수 있다. 17세기 이전까지 지금의 네덜란드와 벨기에, 룩셈부르크 지역은 단일 국가가 아닌 몇 개의 도시들이 산재해 있었다. 각각의 도시를 통치하는 영주들이 있었을 뿐 국왕도 존재하지 않았으며 영국과 프랑스, 스페인 등 주변 강대국의 틈바구니에서 국가의 기틀을 마련하지 못했다.

그러나 가톨릭과 개신교 국가들 간에 벌어진 백년전쟁을 계기로 개신교로 개종한 도시들이 연합하여 스페인으로부터 독립을 쟁취하고 1648년 베스트팔렌 조약으로 독립 국가의 지위를 획득했다. 여전히 가톨릭을 신봉한 남부 도시들은 독립하지 못하고 19세기에 지금의 벨기에와 룩셈부르크로 각각 분할되었다.

이러한 역사를 거쳐 독립한 네덜란드는 주변국보다 일찍 공화주의 정치가 뿌리를 내렸으며 해상무역을 통해 부를 축적한 상인

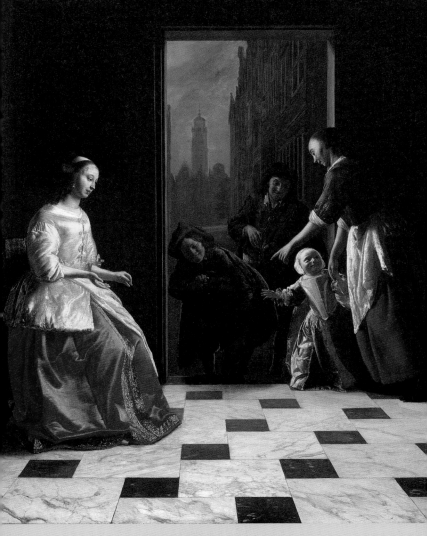

**야콥 오흐테르벨트, 〈거리의 악사들〉** 1665년

들이 국가의 핵심 세력으로 떠올랐다. 왕족, 귀족, 성직자 등 보수적이고 패권적인 세력이 권력을 독점한 주변국들에 비해 훨씬 개방적 사회 분위기가 조성되었다. 문화 예술 분야에서도 검소하고 실용적인 프로테스탄티즘 정신이 반영되었다. 다른 나라에서는 하위 장르로 천대 받던 정물화, 풍경화 그리고 풍속화가 거대한 종교화나 역사화보다 대중의 사랑을 받았다. 특히 일상의 모습을 잔잔하게 담아낸 풍속화는 그 시절 네덜란드 사회를 보여주는 역사적 사료로서도 가치가 높다.

오흐테르벨트(Jacob Ochtervelt)의 〈거리의 악사들〉은 유럽의 다른 국가보다 상대적으로 개방적이었던 네덜란드인들의 가정관을 엿볼 수 있는 그림이다. 아울러 가정을 지키고 가꾸는 여성관도 드러난다. 활짝 열린 현관문으로 누추한 옷차림의 두 악사가 막 실내로 들어오는 참이다. 그들을 맞이하는 하녀의 손가락은 실내와 실외의 경계, 문턱을 가리키고 있다. 문 밖으로 보이는 바깥은 먹구름 낀 하늘에 땅거미가 내리는지 어둑하고 탁하다. 반면 실내는 환하다. 무언가 불안한 느낌이 감도는 실외 풍경과 깨끗하고 질서 있는 실내 바닥이 선명하게 대비된다.

안주인으로 보이는 여인은 그들을 반기듯 손바닥을 위로 한 채 눈길은 바닥으로 향해 있다. 두 명의 악사와 여인은 가정 내부와 외부에서의 남성과 여성의 성 역할을 상징한다. 즉 남성은 외

부의 사회 활동을, 여성은 내부의 가정 활동을 담당한다는 전통적 가치관이 담겨 있다.

상업이 발달했던 네덜란드는 그만큼 역동적이었으므로 치열한 경쟁이 벌어지는 사회였다. 잠시라도 한눈팔면 도태될 수 있는 경쟁사회에서 가정은 평화와 휴식의 공간으로 인식되었다. 다른 나라에서는 드물었던, 일상을 담은 실내 풍경이 유난히 많이 그려졌던 이유일 테다. 물론 평화로운 모습만 그려진 것은 아니었다. 가정 내에서 일어나는 일탈과 부정을 묘사하여 도덕적 교훈을 전달하는 그림도 많다. 가정이 신성한 곳이라는 보편적 인식은 아내, 어머니의 지위와 가사노동에 대한 존중으로 이어졌다.

시대적 한계가 있었음에도 불구하고 네덜란드 여성들은 인근 국가와 비교하면 상당한 자유와 권리가 보장되었다. 여성의 상당수가 교육을 받을 수 있었기에 남편이 오래 집을 비울 경우 가업을 경영하기도 했으며 자녀 교육 또한 직접 책임질 수 있었다. 가정 폭력은 엄벌되었다.

햇빛 한줌이 책 읽는 여인의 발치에 떨어져 있다. 소박한 가구들과 색 바랜 벽에서 평범한 가정의 실내 풍경임을 짐작할 수 있다. 아마 청소와 빨래를 마친 여인은 잠시 쉬는 틈에 밝은 창가로 의자를 끌어 책을 펼쳤을 것이다. 피테르 얀센 엘링가(Pieter

피테르 얀센 엘링가, 〈책 읽는 여인〉 1600년대 중반

Janssens Elinga)의 〈책 읽는 여인〉이다. 평온한 느낌의 그림이지만 애틋함이 묻어 나온다. 두 칸으로 난 창문의 아래 칸은 덧문까지 이중으로 닫혀 있다. 여인의 키로는 창밖을 내다보기 힘들 것이다. 햇빛이 들어오는 위 칸 창살이 꽤 견고해 보인다.

이중 덧문은 햇빛을 차단하는 용도일까, 바깥으로 향하는 시선을 차단하는 용도일까. 쇠창살은 침입을 방지하기 위함일까, 탈출을 방지하기 위함일까. 평화로운 듯 고립되어 보이는 여인과 바닥에 아무렇게나 놓인 외출용 여성화 한 켤레는 무엇을 의미할까.

대한민국 통계청 보고서에 의하면 2014년 여성의 1인당 가사노동 가치는 연간 1천76만9천 원으로 남성 1인당 가사노동 가치인 346만9천 원의 3배가 넘는다. 여성 전체로 환산하면 무려 270조가 넘는 가치이다. 2017년 대한민국 1년 총예산이 약 326조 원이었음을 감안하면 실로 엄청난 금액이다. 바꾸어 말하면 우리나라 여성들은 연 270조 원에 달하는 무급노동에 종사하고 있다는 것이다. 사회적 생산과 재생산의 보루가 가정이라는 것에는 이견이 있을 수 없다. 그러나 과연 그 보루를 가꾸고 지키는 여성의 가사노동에 대한 가치는 제대로 평가받고 있는 것일까. 지표를 찾아볼 필요도 없다. 결혼과 출산을 꺼리는 현실이 육아와 가사노동에 대한 우리의 인식 수준을 증명한다.

피테르 드 호흐(Pieter de Hooch, 1629~1684)는 베르메르(Jo-

hannes Vermeer)의 고향 델프트에서 같은 시기에 활동했다. 베르메르와 흡사한 화풍의 호흐는 아내이자 어머니로 살아가는 여성들의 미덕과 악덕을 주제로 한 작품들을 남겼다. 〈편지 심부름 꾼〉은 유혹을 주제로 네덜란드 사회상과 함께 도덕적 교훈을 담고 있다.

깔끔하게 정돈된 집으로 들어온 심부름꾼 남자가 쪽지 한 장을 들고 있다. 쪽지를 보낸 사람은 문 밖 운하 건너 대화를 나누고 있는 두 남자 중 한 명일 테다. 쪽지에 담긴 내용은 뻔하다. 문제는 엄마의 선택이다. 엄마와 놀이를 가려던 참이었을까. 바깥에 나선 아이는 집안에서 벌어지는 상황을 무슨 생각으로 바라보는 것인지 알쏭달쏭한 표정을 짓고 있다. 햇빛이 들어오는 창가에 앉은 엄마의 무릎 위에 다소곳이 앉아 있는 강아지가 심부름꾼을 바라보고 있다.

짐작컨대 엄마는 쪽지의 제안을 거절할 것이다. 서양화에서 개는 충성과 순종을 상징하니까. 그러나 바닥의 어미 개는 머뭇거리는 모양새다. 엄마는 잠깐 마음이 흔들렸을지도 모른다. 호흐는 모녀와 두 마리 개를 대비하면서 여자와 엄마의 마음을 절묘하게 묘사했다.

호흐가 그린 같은 시간 동일한 장소에서 일어난 두 풍경 역시 비슷한 주제를 다루고 있다. 〈마당에서 술 마시는 사람들〉에

피테르 드 호흐, 〈편지 심부름꾼〉 1670년

서 엄마는 남자 두 명과 어울려 술잔을 기울이고 있다. 현관 복도 앞에 앉은 딸아이의 품에 강아지가 안겨 있다. 아이는 고요하게 기다린다.

기다림의 결과는 다음 그림에 드러난다. 손을 맞잡고 시선을 나누는 모녀의 모습이 왠지 뭉클하다. 통로에 등을 보인 채 어딘가를 바라보는 또 한 명 여인의 분위기가 멜랑콜리하다. 가정과 아이를 지키는 엄마라고 하지만 어찌 인간적 욕구가 없겠는가. 악덕과 미덕의 이분법을 넘어 여성의 마음을 읽는 호흐의 인간적 시선이 담겨 있다.

## 모네의 아내 카미유

19세기 프랑스 파리, 모네(Claude Monet)의 아내 카미유(Camille Doncieux)는 '뮤즈'의 역할과 삶을 보여주는 한 예다. 그즈음 파리에서는 19세기 중반 싹을 틔운 인상주의가 서서히 주류로 발돋움하고 있었다. 1848년 2월혁명으로 남성들에게만 최초로 보통선거권이 주어졌다. 그러나 프랑스 여성들의 참정권 요구는 묵살되었고 오히려 다른 나라들에 비해 많은 장벽에 가로막혀 있었다. 프랑스 여성은 1945년에 이르러서야 최초의 선거권을 행사할 수 있었다.

피테르 드 호흐, 〈마당에서 술 마시는 사람들〉 1658년

**피테르 드 호흐, 〈어머니와 아이〉** 1658년

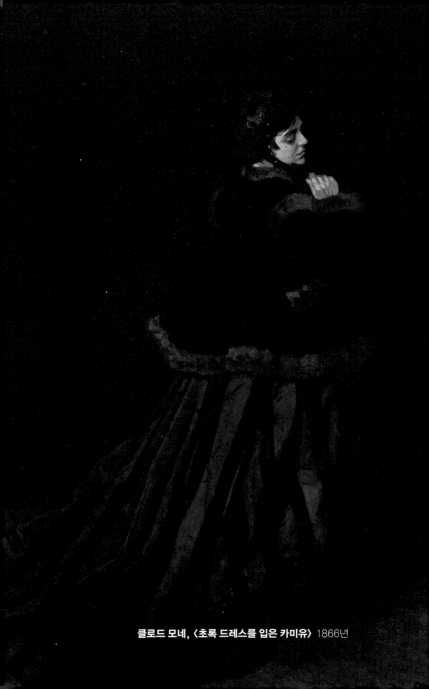

**클로드 모네, 〈초록 드레스를 입은 카미유〉** 1866년

인상주의는 '서양 백인 부르주아 남성의 미술운동'이라는 비판적 시각도 있다. 인상주의 화가들이 계급, 여성, 노동 등 사회적 관심을 작품에 반영한 경우는 드물다. 예민한 사회문제를 다루는 것을 회피했다. 그들의 그림을 구매한 주 고객층이었던 부르주아 계급을 의식했을 수도 있다. 인상주의가 그림의 내용보다 빛의 색채 효과 탐구에 주력했던 것도 이유 중 하나이다.

인상주의를 주도했던 모네는 아내 카미유를 모델로 많은 작품을 남겼다. 1865년 스물다섯 살의 모네는 모델로 활동하던 열여덟의 카미유를 처음 만났다. 한눈에 반한 모네는 가족이 반대했지만 카미유와 동거에 들어갔고 모네의 아버지는 경제 지원을 끊었다. 많은 여성 모델이 남성 화가에게 예술적 영감을 준 '뮤즈'라는 찬미를 받고 있지만 현실에서는 천하고 정숙하지 못한 직업여성이라는 오명을 쓰고 있었다.

검정을 거의 사용하지 않고 바깥 풍경을 주로 그렸던 모네의 작품들과 사뭇 다른 화풍의 이 그림은 살롱전에 출품하기 위해 3일 만에 완성되었다. 부자연스럽고 과장된 카미유의 포즈에 모네의 개성도 발휘되지 않았지만 그의 작품 중 드물게 살롱전에서 관심을 받았던 그림이다.

인상주의가 대중의 사랑을 받기까지 인상주의 화가 대부분은 궁핍한 시절을 겪었다. '인상주의(Impressionism)' 자체가 조롱의

의미로 붙여진 이름이었으니 대중들의 몰이해 속에 그림 한 점 팔기도 여간 힘든 일이 아니었다. 극심한 생활고 속에서도 카미유는 늘 변함없는 모습으로 모네의 캔버스 앞에 섰다. 남편을 진심으로 사랑했고 남편의 성공을 위해 희생했다. 모네가 카미유를 모델로 그린 작품 중 〈양산을 든 카미유〉는 가장 뛰어난 작품이다.

인상주의 특징이 선명하고 눈부신 햇빛과 따스한 대기 그리고 카미유의 머릿결과 드레스를 스치는 바람이 손에 잡힐 듯 아름답게 그려졌다. 카미유의 뒤편 아이는 모네의 첫아들 장(Jean)이다. 우수에 잠긴 듯 그늘진 표정의 카미유는 병을 앓고 있었다. 궁핍한 형편에 치료는 고사하고 약조차 구하기 어려웠으나 아픈 몸을 내색하지 않았다.

오랜 시간 모네의 그림은 잘 팔리지 않았고 삶은 악화일로였다. 1870년대 경제 불황까지 겹치면서 최악의 상황으로 내몰렸다. 엎친 데 덮친 격으로 모네를 후원했던 사업가 오슈데(Blanche Hoschede)가 파산 후 잠적하자 그의 부인 알리스(Alice Hoschede)가 아이들을 데리고 모네의 집으로 들어와 동거하는 일까지 벌어졌다. 모네와 알리스는 불륜관계에 있었던 것으로 알려져 있다.

친구들에게 편지를 보내 양식과 물감 살 돈이 필요하다며 도움을 요청할 만큼 모네의 형편은 힘들었다. 카미유는 둘째 아이 출산 후 젖이 마를 정도로 영양이 부실했고 몇 년째 앓아온 자궁암

**클로드 모네, 〈카미유의 죽음〉** 1879년

이 악화되고 있었다. 알리사가 정성스레 카미유를 간호했으나 역부족이었다. 1879년 9월 카미유는 모네가 지켜보는 가운데 서른두 살 아까운 나이로 세상과 작별했다. 모네는 분신과도 같았던 뮤즈, 카미유의 임종을 캔버스에 담았다.

카미유는 모네의 유일한 뮤즈였다. 모네 예술의 동반자이자 아내로 헌신한 카미유의 짧은 삶을 어떻게 평가할 수 있을까. 모네의 예술이 꽃 피기까지 그녀의 역할은 무엇이었을까. 평생 빛을 탐구했던 모네에게 카미유는 그 빛이 비치는 자리였고 그 빛이 번지는 효과였다.

모네의 그림은 카미유가 온몸으로 담았던 그 빛이었다. 그 빛으로 모네는 위대한 거장의 반열에 올랐으나 카미유는 요절했다. 지르베니의 아름다운 정원도, 수련이 피어나는 연못도 카미유는 누리지 못했다. 요절은 운명이었다. 운명을 탓할 수는 없다. 그러나 힘들었던 시절 삶조차 포기하려 했던 모네 곁에서 풍경이 되고 그림이 되었던 카미유에 대한 평가가 '뮤즈'밖에 없을까.

예술사를 빛낸 천재들에게는 늘 뮤즈라는 존재가 있었다. 백남준 곁에 구보다 시게코(久保田成子)가 있었고, 이중섭 곁에 이남덕(일본명 야마모토 마사코)이 있었으며, 김환기 곁에는 김향안이 있었다. 아름답고 위대한 뮤즈들이었다. 그러나 뮤즈라 불린 훨씬 더 많은 여성의 삶과 죽음은 불행하고 고통스러웠다. 결혼한 이후

에도 술과 마약, 여자에게서 헤어나지 못했던 남편 모딜리아니를 따라 임신한 몸으로 자살을 택한 에뷔테른(Jeanne Hébuterne), 로댕의 제자이자 조수 그리고 연인이었지만 생의 절반을 정신병원에 갇혀 살았던 카미유 클로델(Camille Claudel), 위대한 사진가 스티글리츠(Alfred Stieglitz)의 뮤즈 조지아 오키프(Georgia O'Keeffe), 피카소를 거쳐 간 여인들, 그리고 이름조차 존재조차 밝히지 못했던 수많은 뮤즈들이 있다.

뮤즈(muse, 그리스어 musa)는 그리스 신화에 나오는 예술과 학문의 여신으로 여럿이 함께 등장하는 경우가 많아 복수형 무사이(musai)라 불리기도 한다. 시인과 예술가들에게 영감을 불어넣는 존재로 알려져 있으며 뮤직, 뮤지엄의 어원이다. 예술가에게 영감을 주는 존재였지만, 멋진 이름 뮤즈로 불린 여성들의 삶이 이름처럼 아름다웠던 것은 아니다.

가학적인 여성 누드 사진으로 세계적인 사진가 반열에 오른 일본 유명 사진가에 대한 2018년 보도가 관심을 끌었다. 그의 뮤즈로 이름을 알린 여성 모델의 미투(MeToo) 고발은 충격적이다. 보도에 따르면 그녀가 고발을 결심한 이유는 예술의 허울을 쓰고 모델이 착취당하는 현실을 참을 수 없었기 때문이라는 것이다. 유명 사진가의 뮤즈로 활동하는 동안 수없는 기만과 착취를 당했으며 결별 후 당한 끔찍한 2차 피해도 폭로했다. 뮤즈의 역할은 아

무런 실체가 없다고 했다.

아름다운 뮤즈로 미화된 여성 모델에 대한 성적, 경제적 착취 사례는 수없이 많다. 설혹 진정한 예술가와 뮤즈의 관계였다 한들 모든 찬사는 예술가의 몫이었을 뿐, 뮤즈가 합당한 평가와 조명을 받은 예는 드물다. 예술의 주체가 아닌 대상으로서의 여성 모델을 미화한 것이 뮤즈에 숨겨진 또 다른 의미다. 남성 예술가의 여성 모델을 지칭할 때만 쓰이는 뮤즈라는 낱말은 이미 오래 전 오염되었지만 여전히 남발되고 있다.

# 에필로그

그림을 읽는
또 하나의 시선을 위해

이 책을 쓰는 스스로의 자격을 거듭 자문했습니다. 최근까지 여성의 삶에 대해 깊이 생각해본 적 없었습니다. 30년 전 쯤 대학생이었던 여동생과 남녀평등을 주제로 언쟁했던 기억이 떠오릅니다. 분명하진 않지만 내가 주장했던 요지는 남자는 남자에게 적합한 사회생활을 하고, 여자는 여자에게 적합한 가사를 맡는 것이 남녀평등과 무슨 상관이냐는 것이었습니다.

다른 기억도 있습니다. 20여년 전 쯤 내가 다니던 회사의 남녀 호봉에 따른 급여가 같아졌을 때입니다. 남직원들은 경악했습니다. 군대도 갔다오지 않은 여직원들이 남직원과 똑같은 급여를 받는 것은 역차별이니 이제부터는 짐도 함께 나르고 숙직도 함께 하자며 떠들어 댔습니다. 지금 그런 말을 함부로 했다간 뭇매를 맞

겠지요. 그땐 그랬습니다. 그나마 세월이 흐르고 사회가 바뀌면서 나의 여성관도 얼마간 바뀌긴 했지만 거기까지였습니다.

최근 활발해진 페미니즘 논의에 관심은 있었지만 말이라도 한 마디 보탤 만큼의 지식도, 의지도 없었습니다. 그러다 작년 봄, 지역 시민단체의 미술 강좌 요청을 받았습니다. 서른 명 남짓 수강 신청자 전원이 여성이라는 전언과 함께 주제 선정에 참고하라더군요. 여성주의 미술을 이야기하는 시간을 마련해 달라는 것이었습니다. 난감했습니다. 아는 게 있어야지요.

그때 마침 전직 대통령을 마네의 올랭피아로 패러디한 그림이 한창 논란이 되고 있었습니다. 표현의 자유라는 주장과 여성의 성적 대상화라는 주장이 맞섰습니다. 언젠가 스치듯 읽었던 존 버거의 책이 떠올라 밑줄을 그어가며 읽었습니다. 이후 서점의 서가를 샅샅이 뒤져가며 관련 책들을 구입했습니다. 그러나 그 수많은 미술책들 중에 여성주의를 다룬 책은 드물었습니다. 미술에 대한 관심도 높지 않은 현실에서 여성미술은 오죽하겠습니까. 그 와중에 어떤 책들은 따끔한 바늘이 되기도, 묵직한 몽둥이가 되기도 하였습니다.

10년 넘게 그림에 빠져 있었지만 단 한 번도 생각한 적 없는 관점들을 만난 것입니다. 어렴풋하게나마 남자가 보는 그림이 아닌, 여자의 몸이 되어 그림이 되는 것의 느낌을 상상해보았지요. 치욕

적이고 수치스러우며 분노할 만한 그림들. 명화로 칭송받는, 내가 좋아했던 꽤 많은 그림들마저 그러했습니다. 그림 속 여성 모델은 훈계의 대상이었고 관음과 성적 욕망의 대상이었으며 거래의 대상이었습니다. 내가 즐기고 찬미하는 예술이 누군가에겐 모욕이고 수치가 될 수 있다는 사실을 처음 깨달았습니다. 낯익은 그림들을 낯설게, 존 버거의 책 제목대로 'Ways of seeing', 다른 방식으로 보는 방법을 고민하는 계기가 되었습니다.

여기 실린 글들은 그 어설픈 과정의 기록이며 반성문이기도 합니다. 여전히 내가 가부장제를 논하는 것은 주제넘은 일이며 성적 대상화를 주제로 삼는 것은 염치없는 일임을 잘 알고 있습니다. 자격이 없으니까요. 하지만 내가 좋아하는 그림이 어떤 이에게는 세상을 보는 시각을 넓히고 반성의 기회를 제공할 수 있음을 털끝만큼이라도 증명하고 싶었습니다. 이 글에 반론과 반론이 쌓여 훨씬 더 깊고 정제된, 대중이 더 쉽게 읽을 수 있는 여성주의 미술책들이 많이 나오면 좋겠습니다. 그것이 여성의 삶을 바꾸는 밀알이 될 수 있다면 더욱 좋겠습니다.

# 『페미니즘 미술관, 내가 화가다』 수록 작품

| NO. | 작가 | 작품 명 | 연대 | 페이지 |
|---|---|---|---|---|
| 1 | 구스타프 모로 | 살로메와 세례자 요한의 목 | 1876 | 254 |
| 2 | | 검은 고양이를 안고 있는 젊은 여인 | 1920~25 | 164 |
| 3 | | 누드 걸 | 1910 | 173 |
| 4 | | 어깨를 드러낸 소녀 | 1910 | 173 |
| 5 | 그웬 존 | 자화상 | 1902 | 162 |
| 6 | | 툴루즈에서 램프 옆의 도렐리아 | 1904 | 167 |
| 7 | | 파리의 예술가의 방 | 1907~09 | 170 |
| 8 | | 학생 | 1903 | 165 |
| 9 | | 농촌 풍경 | 1922 | 178 |
| 10 | 나혜석 | 무희 | 1928 | 177 |
| 11 | | 자화상 | 1928 | 175 |
| 12 | 단테 가브리엘 로제티 | 릴리스 | 1868 | 248 |
| 13 | | 발견 | 1854 | 283 |
| 14 | 도나텔로 | 막달라 마리아 | 1455 | 250 |
| 15 | 도미니크 앵그르 | 터키 목욕탕 | 1862 | 160 |
| 16 | 들라크루아 | 자식을 죽이는 메데이아 | 1838 | 241 |
| 17 | 라비니아 폰타나 | 옷을 입는 미네르바 | 1613 | 136 |
| 18 | | 자화상 | 1577 | 145 |
| 19 | 라이크 바커 | 키르케 | 1889 | 215 |
| 20 | 로자 보뇌르 | 마시장 | 1853~55 | 90 |
| 21 | 루이 르 냉 | 행복한 가족 | 1642 | 308 |
| 22 | 루카스 크라나흐 | 아담과 이브 | 1553 | 57 |
| 23 | | 머리를 땋고 있는 발라동 | 1884 | 62 |
| 24 | 르누아르 | 목욕하는 여인들 | 1887 | 48 |
| 25 | | 부지발에서의 춤 | 1882~83 | 47 |
| 26 | | 특별 관람석 | 1874 | 112 |
| 27 | 리차드 레드그레이브 | 버려진 여자 | 1851 | 281 |
| 28 | 마리 드니즈 빌레르 | 드로잉하는 젊은 여인의 초상 | 1800년경 | 95 |
| 29 | | 꽃과 비둘기 | 1935 | 85 |
| 30 | 마리 로랑생 | 샤넬의 초상 | 1923 | 84 |
| 31 | | 예술가 그룹 | 1908 | 78 |

| NO. | 작가 | 작품 명 | 연대 | 페이지 |
|---|---|---|---|---|
| 32 | 마리 바시키르체프 | 모임 | 1884 | 89 |
| 33 | | 자화상 | 1880 | 87 |
| 34 | 막스 베크만 | 오디세우스와 칼립소 | 1943 | 218 |
| 35 | 메리 커셋 | 르 피가로를 읽는 어머니 | 1878 | 115 |
| 36 | | 오페라 | 1878 | 108 |
| 37 | 메일 빌 | 남편, 아들과 함께 있는 자화상 | 1664 | 311 |
| 38 | 미켈란젤로 | 피에타 | 1498~99 | 29 |
| 39 | | 천지창조 중 〈이브의 탄생〉 | 1512 | 197 |
| 40 | 미켈란젤로(모사) | 레다와 백조 | 16세기 | 194 |
| 41 | | 빨래 널기 | 1875 | 105 |
| 42 | 베르트 모리조 | 어머니와 언니 | 1872 | 106 |
| 43 | | 요람 | 1870 | 114 |
| 44 | | 트로카데로 언덕에서 바라본 파리 전경 | 1872 | 102 |
| 45 | 샤르댕 | 차를 마시는 여인 | 1735 | 92 |
| 46 | 소포니스바 앙구이솔라 | 앙구이솔라를 그리는 베르나르도 캄피 | 1550 | 147 |
| 47 | | 자화상 | 1561 | 144 |
| 48 | | 가족과 함께한 자화상 | 1910 | 54 |
| 49 | 수잔 발라동 | 아담과 이브 | 1909 | 56 |
| 50 | | 자화상 | 1931 | 61 |
| 51 | | 푸른 방 | 1923 | 60 |
| 52 | | 비너스와 큐피드 | 1614~20 | 126 |
| 53 | 아르케미시아 젠틸레스키 | 수산나와 장로들 | 1625 | 135 |
| 54 | | 자화상 | 1610년 추정 | 124 |
| 55 | | 홀로페르네스의 목을 치는 유디트 | 연대 미상 | 118 |
| 56 | 안드레아 만테냐 | 삼손과 델릴라 | 1495년경 | 259 |
| 57 | 알렉산드르 카바넬 | 비너스의 탄생 | 1863 | 135 |
| 58 | 앙겔리카 카우프만 | 그림의 모델을 선택하는 제욱시스 | 1778 | 98 |
| 59 | 앙리 루소 | 시인에게 영감을 주는 뮤즈 | 1909 | 82 |
| 60 | 야콥 오흐테르벨트 | 거리의 악사들 | 1665 | 314 |
| 61 | 에두아르 마네 | 바이올레 부케를 든 베르트 모리조 | 1872 | 100 |
| 62 | 에드가 드가 | 메리 커셋의 초상 | 1884 | 107 |
| 63 | 에드워드 번-존스 | 피그말리온과 조각상: 영혼을 얻다 | 1878 | 287 |

| NO. | 작가 | 작품 명 | 연대 | 페이지 |
|---|---|---|---|---|
| 64 | 에밀리 오스본 | 이름도 없고 친구도 없는 | 1857 | 304 |
| 65 | 오거스터스 에그 | 과거와 현재 1 | 1858 | 205 |
| 66 | | 과거와 현재 No.3 | 1858 | 280 |
| 67 | 오거스터스 존 | 웃는 여인 | 1908 | 167 |
| 68 | 오딜롱 르동 | 꽃 사이에 있는 오필리아 | 1908 | 278 |
| 69 | 오브리 빈센트 비어즐리 | 살로메 삽화 | 1894 | 256 |
| 70 | 요하네스 베르메르 | 와인잔을 들고 있는 여인 | 1659 | 67 |
| 71 | 요한 조파니 | 왕립 아카데미 회원들의 초상 | 1771~72 | 96 |
| 72 | 요한 헤이스 | 비너스와 마르스를 놀라게 하는 불카누스 | 1679년 | 203 |
| 73 | 유디트 레이스테르 | 제안 | 1631 | 66 |
| 74 | | 자화상 | 1633 | 69 |
| 75 | 장 라메이 | 홀로페르네스의 목을 든 유디트 | 16세기 | 264 |
| 76 | 장 레옹 제롬 | 배심원 앞의 프리네 | 1861 | 289 |
| 77 | | 클레오파트라와 카이사르 | 1866 | 266 |
| 78 | 장 앙드레 릭상 | 클레오파트라의 죽음 | 1874 | 268 |
| 79 | 장 오귀스트 도미니크 앵그르 | 제우스와 테티스 | 1811 | 212 |
| 80 | 장 쿠쟁 | 이브와 판도라 | 1550 | 229 |
| 81 | 조르주 드 라뚜르 | 참회하는 마리아 | 1640년경 | 252 |
| 82 | 조지 프레데릭 와츠 | 익사체로 발견된 여인 | 1850 | 285 |
| 83 | 조토 디 본도네 | 유다의 키스 | 1305 | 263 |
| 84 | 존 에버렛 | 눈 먼 소녀 | 1856 | 272 |
| 85 | 존 에버렛 밀레이 | 오필리아 | 1852 | 276 |
| 86 | 존 윌리엄 워터하우스 | 장미의 영혼 | 1908 | 298 |
| 87 | | 판도라 | 1896 | 224 |
| 88 | 존 콜리어 | 릴리스 | 1887 | 246 |
| 89 | | 클레오파트라의 죽음 | 1890 | 269 |
| 90 | 쥘 조세프 르페브르 | 동굴의 막달라 마리아 | 1876 | 251 |
| 91 | 지오바니 볼디니 | 레다와 백조 | 19세기 | 198 |
| 92 | 체사레 리파 | 이코놀로지아 | 1644 | 149 |
| 93 | 카라바조 | 홀로페르네스의 목을 치는 유디트 | 1571 | 129 |
| 94 | 카타리나 판 헤메센 | 이젤 앞의 자화상 | 1548 | 141 |
| 95 | 케테 콜비츠 | 결코 씨앗이 짓이겨져서는 안 된다 | 1942 | 38 |

| NO. | 작가 | 작품 명 | 연대 | 페이지 |
|---|---|---|---|---|
| 96 | | 직조공들의 봉기 | 1895~97 | 35 |
| 97 | 케테 콜비츠 | 피에타 | 1937~38 | 31 |
| 98 | | 어머니와 죽은 아이 | 1903 | 37 |
| 99 | 코레조 | 제우스와 이오 | 1532~33 | 190 |
| 100 | | 양산을 든 카미유 | 1875 | 326 |
| 101 | 클로드 모네 | 초록 드레스를 입은 카미유 | 1866 | 324 |
| 102 | | 카미유의 죽음 | 1879 | 328 |
| 103 | | 네 명의 여성 누드 | 1925 | 159 |
| 104 | 타마라 드 렘피카 | 아담과 이브 | 1931 | 156 |
| 105 | | 초록색 부가티를 타고 있는 자화상 | 1925 | 152 |
| 106 | 툴루즈 로트레크 | 술 마시는 여인 | 1888 | 51 |
| 107 | 티치아노 | 에우로파의 겁탈 | 1560~62 | 184 |
| 108 | 틴토레토 | 수산나와 장로들 | 1555~56 | 125 |
| 109 | 폼페이 프레스코화 | 이피게네이아의 희생 | 연대 미상 | 232 |
| 110 | 퓌뷔 드 샤반 | 수잔 발라동 | 1880 | 45 |
| 111 | 프란체스코 프리마티초 | 오디세우스와 페넬로페 | 1563 | 221 |
| 112 | 프란츠 폰 슈투크 | 유디트 | 1926 | 130 |
| 113 | 프랭크 딕시 | 무자비한 미녀 | 1901 | 296 |
| 114 | 프랭크 카우퍼 | 무자비한 미녀 | 1926 | 294 |
| 115 | 프레데릭 샌디스 | 메데이아 | 1868 | 239 |
| 116 | | 나의 탄생 | 1932 | 20 |
| 117 | | 버스 | 1929 | 14 |
| 118 | 프리다 칼로 | 우주, 대지, 디에고, 나 세뇨르 솔로틀의 사랑의 포옹 | 1949 | 24 |
| 119 | | 인생만세 | 1954 | 27 |
| 120 | 피에르 나르시스 게렝 | 클리타임네스트라와 아가멤논 | 1822 | 234 |
| 121 | | 삼손과 델릴라 | 1609 | 261 |
| 122 | 피터 파울 루벤스 | 파리의 심판 | 1632~35 | 208 |
| 123 | | 마당에서 술 마시는 사람들 | 1658 | 322 |
| 124 | 피테르 드 호흐 | 어머니와 아이 | 1658 | 323 |
| 125 | | 편지 심부름꾼 | 1670 | 320 |
| 126 | 피테르 얀센 엘링가 | 책 읽는 여인 | 1600년대 중반 | 317 |
| 127 | 필립 칼데론 | 깨어진 맹세 | 1856 | 302 |